大展好書 好書大展

易學智慧

5

易學與建築

韓增錄／著

大展出版社有限公司

序

任繼愈

《易經》這部書幽微而昭著，繁富而簡明。五千年間，易學思想有形無形地影響著中華民族的社會生活、政治生活以及人生哲學。

《周易》經傳符號單純（只有陰陽兩個符號），文字簡約（約兩萬四千餘字），給後代詮釋者留出馳騁才學的廣闊天地。迄今解易之書逾數千家。近年已有電子傳播媒體，今後闡釋易學的各種著作勢將更爲豐富。

歷代有眞知灼見的易學研究者，從各個方面反映各時代、各階層的重大問題。前人研究易學的成果豐富了中華民族的文化寶庫。研究易學，古人有古人的重點，今人有今人的重點。今天中國人的使命是加速現代化的步伐，光輝二十一世紀。

易學，作爲中華民族文化遺產，也要爲文化現代化而做貢獻。當代新易學的任務之一是擺脫神學迷信。易學雖起源於神學迷信，其出路卻在於擺脫神學迷信。凡是有生命的文化，都植根於現實生活之中，不能游離於社會之外。大到社會治亂，小到個人吉凶，都想探尋個究竟。人在世上，是聽命於神，還是求助於

人，爭論了幾千年，這兩條道路都有支持者。

哲學家見到《易經》，從中悟出彌綸天地的大道理；德國萊布尼茲見到《易經》，從中啓悟出數學二進制的前景；嚴君平學《易經》，構建玄學易學的體系；江湖術士不乏「張鐵口」、「王半仙」之流，假易學之名，蠱惑愚眾，欺世騙財。易學研究走什麼道路，是易學研究者普遍關心的大事，每一位嚴肅的易學研究者負有學術導向的責任。

本叢書的撰著者都是我國近二十年來湧現的中青年易學專家。他們有系統的現代科學訓練的基礎，有較深厚的傳統文化素養，有嚴肅認眞的學風，易學造詣各有專攻。這部叢書集結問世，必將有益於世道人心，有助於易學健康開展，爲初學者提供入門津梁，爲高深造詣者申一得之見以供參考。

這套叢書的主旨，借用王充《論衡》的話——「疾虛妄」。《論衡》作於二千年前。然而，舊迷霧被清除，新迷霧又瀰漫，「疾虛妄」的任務遠未完成。如果多數群眾尚在愚昧迷信中不能擺脫，我們建設現代化國家的精神文明就無從談起。我們的任務艱巨而光榮。

本叢書的不足之處，希望與讀者同切磋，共同提升。

自序

《周易》是中國最古老的經典之一，歷來被尊爲群經之首。其易道博大精深、源遠流長，對於中華文化的各個領域，其中包括建築文化在內，都有著深遠的影響。

文化的概念，是隨著社會歷史的發展而演變的。在中國古代，文化指的是文治與教化。近代以來，從西方傳入的文化（Culture）概念，是與自然（Nature）相對而言的，泛指人類在社會實踐中所創造出來的一切有別於純自然的東西。其中，包括物質的和精神的勞動產品。狹義的文化概念，特指人類創造的一切精神財富。

易學文化，是中華民族所創造的精神財富。建築作爲人類生活中最基本的人工自然物和人工自然環境，它既是物質文化的重要組成部分，又有其精神方面的文化內涵。就狹義的文化概念而言，易學文化本身，就包括了建築文化。

在中國、印度、埃及、巴比倫等世界四大文明古國的建築體系中，中國建築之所以被公認爲是獨立發展之歷史最悠久、風格最統一、特點最顯著的建築體系，也是唯一能夠延續至今的建築體系，同以《周易》爲代表的中國傳統文化的歷史發展是密切相關的。

建築作爲一種綜合性的和立體的文化，它不僅涉及經濟、科學、技術和工藝等方面的諸多因素，而且還具有哲學、美學、心理學、倫理學、民俗學、宗教學等方面的豐富內涵。在這個意義上，可以說是，中國文化造就了中國建築，中國建築體現了中國文化。

《周易》的經、傳中有許多記載都直接涉及到建築問題。

在中國的歷史上，《周易》是最早論及建築起源及其基本功能一部經典。

《繫辭下傳·第二章》曰：「上古穴居而野處，後世聖人易之以宮室，上棟下宇，以待風雨，蓋取諸大壯。」上古時代，人們冬天居住洞穴，夏天露宿野外。後來，聖明之人建築了房屋，上有棟梁，下有椽檐，用以遮風避雨。從卦象而言，這都是取法於大壯卦。大壯卦的卦象爲乾下，震

大壯

上，其下方的四個陽爻（一）象徵著棟梁，上方的兩個陰爻（一）象徵著鋪在椽

檐上的茅草。若用最早的陰爻符號（八）來表示的話，大壯卦的卦象即為如右所

示：

這樣的大壯卦象，恰似一座從側面看去的房屋。就大壯卦所象徵的自然現象

而言，其上卦為震，象徵著「雷」，其下卦為乾，象徵著「天」。震卦之性為

「動」，乾卦之性為「健」。震為「雷」，乾為「天」。天上打雷，謂之大壯。

上有劇烈之雷動，下有剛健之蒼天。這好比是上有雷雨隆隆、風雨交加，下有剛

健嚴實的房屋建築，足以遮風避雨。

此外，在《周易》的經文中，還有許多與建築直接相關的記載。諸如：

「屋」，即房屋（豐卦，上六「豐其屋」）；

「廬」，即房舍（剝卦，上九「小人剝廬」）；

「棟」，即梁檁（大過卦，「棟橈，利有攸往，亨」、九三「棟橈，凶」、

九四「棟隆，吉，有它吝」）；

「戶」（豐卦，上六「窺其戶」）；

「門」（同人卦，初九「同人於門」）；

「牖」，即窗（坎卦，六四「納約自牖」）；

「庭」，即院（夬卦，「揚於王庭」）；艮卦「行其庭，不見其人」）；

「門庭」（明夷卦，六四「於出門庭」）；節卦，九二「不出門庭」）；

「戶庭」（節卦，初九「不出戶庭」）等等。

其中，「門」、「戶」的主要功能，在於通風與供人出入；「牖」的主要功能，在於採光；「庭」院，則是一個內外有別的活動空間。「棟橈，凶」、「棟隆，吉，有它吝」，則反映了梁檩的彎曲與隆起在結構功能上的利弊。

上述文字，從易卦之自然取象的角度，談到了建築的起源，陽宅的庭院、門窗、棟梁結構，及其預防來自自然方面侵害的遮風避雨的基本功能。

在《周易》中，還談到了關於預防來自社會方面侵害的建築功能的記載。

《繫辭下傳·第二章》曰：「重門擊柝，以待暴客，蓋取諸豫。」意思是說，設置多重的門戶，並敲擊木梆巡夜，以防備外人侵入，就卦象而論，都是取法於豫卦。豫卦的卦象為坤下，震上，即：

其中的五個陰爻象徵著多重之「門」，中間一個陽爻象徵著巡夜打更的人。

就豫卦的自然取象而言，其上卦為震，象徵著「雷」；其下卦為坤，象徵著

豫

「地」。地上之雷鳴，象徵著敲擊木梆的聲音，相當於預防強盜的警戒措施。

在這裡，「門」具有阻止、禁止與防衛的功能。《說卦傳·第十一章》曰：「艮爲山……爲門闕……爲閽寺」。艮象徵著山，因而有阻擋、阻止之義。「闕」，是門樓，高高聳起，其形似山。東漢經學家、文學家許慎（約五八—約一四七）在《說文解字》中說：「闕，門觀也」。最初，它具有守望的功能。「閽」，是守門的人。《說文解字》稱：因「常以昏閉門」，故而得名。「寺」，同侍，是後宮的宦官、內侍，其職責是禁止閑人闖入。由於「門」特別是「重門」所具有的禁止和防衛的功能，從周代起，在宮城的規劃、設計中，就非常重視宮門的設置，並形成了一定的宮門制度。

據賀業鉅先生考察，從《周禮·考工記·匠人》等文獻記載來看，周代已有「三門三朝之制」。「三朝」，由外而內，依次爲「外朝」、「內朝」（又稱「治朝」）、「燕朝」（路寢之廷或寢宮）。「三門」與這種宮廷的分區規劃有

關，一座門就是一個分區的入口。由外而內，依次爲「皋門」（最南面的正

門）、「應門」、「路門」（又稱「畢門」），它們分別爲相應宮廷分區的正南

門。至隋、唐，又有「三朝五門之制」。到了明、清兩代，有關宮廷分區和重門

設置的規劃、設計，更加嚴整並趨於完善。在四合院等民居建築中，重門設置也

占有突出的地位。

除了與建築直接相關的上述記載之外，《周易》的經、傳以及研究《周易》

經、傳的易學中，所蘊含的象、數、義、理等方面的思想觀念，對中國建築有著

更加深遠的影響。迄今爲止，在中國僅以「八卦」命名的聚落、建築和人文景觀

就有許多。例如：福建閩南漳浦縣的「八卦堡」；臺灣高雄縣的「八卦村」；臺

灣彰化縣的「八卦山」；新疆特克斯縣城之「八卦城」；天津黃崖口關內城之

「八卦街」；四川成都青羊宮、河南淮陽縣畫卦臺等地的「八卦亭」；河南開封

的「八卦監獄」等等。在歷代都城和宮城的皇家建築，特別是在明、清北京城的

建築中，易學文化的影響和體現尤爲講究。探討易學文化對中國建築的具體影

響，從文化內涵上去認識中國建築，並力圖從中獲得有益的啓示，正是本書作者

的一個努力方向，也是本書所要反映的主要內容。

中國建築的價值，不僅在於其特殊的外在形式上，更重要的是由此而表達的極爲豐富的文化內涵。對待中國建築，既不能採取虛無主義的態度而加以簡單地否定，也不宜只停留在其外在的形式上，做出某些盲目的模仿或隨心所欲的組合。認眞地研究和探討中國建築的深刻內涵，繼承和發展中國建築的優良傳統，並融合外來建築的長處，可以爲創造新時代的中國建築開拓思路。

本書在理解中國傳統建築的文化內涵方面，只是一個初步的嘗試。其目的不過是拋磚引玉罷了，希望能夠引起更多人的興趣，經由共同的研究和探討，以更好地理解歷史，開拓未來。

易學對中國建築的影響，往往是以中國古代特有的堪輿之學，即風水理論爲仲介的。這裡，首先就有一個關於風水的評價問題。對於風水的評價，至今都是毀譽交加、莫衷一是的。

評價風水所遇到的一大問題就是：「風水是不是迷信？」

首先，這裡有一個問題的提法問題。按照上述問題的提法，只能有「是」、「否」兩種回答。然而，無論採取那一種回答，都難以把這個問題說得清楚。因爲，這種「非此即彼」的思維方式，只適用於那些比較簡單的問題。對於複雜的

問題，除了「非此即彼」之外，還應在適當的地方承認「亦此亦彼」。而風水問題，恰恰是一個非常複雜的問題。按照這樣一個思路，我們可以把上述問題轉換一個提法，並加以適當地分解。

例如，風水理論是怎樣產生的？在風水理論中，哪些是屬於神秘主義的成分或帶有迷信色彩的東西，哪些是屬於經驗性的知識並具有科學研究意義的東西？等等。要回答這些問題，就不那麼容易了。在這裡，除了認真地去做扎扎實實的考察和研究之外，一切神話、空話和大話都是無濟於事的。為此，本書在進行有關討論的時候，在考慮到行文可讀性的同時，盡量列出其相應的文獻依據，以求雅俗共賞。

其次，這裡還有一個觀察事物的角度與視野問題。早在戰國時期，思想家荀子（約前三一三—前二三八）就曾經說過：「雩而雨，何也？曰：『無何也，猶不雩而雨也。日月食而救之，天旱而雩，卜筮然後決大事，非以為得求也，以文之也。故君子以為文，而百姓以為神。以為文則吉，以為神則凶。』」（《荀子·天論》）

意思是說，求了雨，接著就下雨了，這是什麼緣故呢？回答是：沒有什麼緣

故，這和不求雨而下雨是一樣的。日月食了，人們就設法去搶救，天旱了就設法去求雨，還有通過卜筮然後決定大事，這種舉動並不是說明以為真的會求得什麼東西，不過是君王為了表示重視災害，用以順應人心的一種文飾罷了。所以，君子認為這是一種文飾，而百姓卻認為當真有神。把這些看作是一種文飾的，會收到好的效果；若是認為當真有神，就會招致壞的結果了。

若將這裡的「文飾」之「文」，轉義為「文化」之「文」的話，我們完全可以借用荀子的這一說法，來形容人們對待風水問題的不同態度與不同後果。把風水作為文化來研究，可以經由去粗取精、去偽存真的途徑，從中受益；反之，把風水奉為神明去盲目崇拜，就會因之而受害。

事實上，對於風水理論，無論是盲目崇拜還是簡單否定，都不需要做甚麼研究，也都不需要甚麼學問。但是，盲目地崇拜，會導致迷信，並且會使人上當受騙而身受其害；簡單否定，也難以在破除迷信、喚醒民眾方面收到應有的實效。對於有關的諸多問題進行實事求是的、具體的和歷史的分析，以求去其糟粕、取其精華，並從中獲得啟發，從而收到溫故而知新之效，則是一件有益而無害的事情。然而，這就需要認真地做大量的和系統的研究工作。

其三，這裡還有一個分析事物的方法問題。其中，特別重要的是歷史分析的方法問題。從歷史發展的角度來看，人類的精神文化（包括科學在內的）大都起源於巫術。中國文化，也不例外。從中國古代典籍的記載來看，最初，人們對許多事情的決策，都是由卜筮而做出的。例如，軍事行動，靠「卜戰」而定；一般事物，靠「卜事」而定；建築選址，靠「卜地」、「卜居」或「卜宅」而定；對疾病的治療，有所謂「巫醫」；對天象的認識，有所謂「占星」等等。後來，隨著社會歷史的發展和認識水平的提高，人們在許多領域已經逐步地相繼擺脫了這種幼稚的狀態。在軍事問題上，擺脫「卜戰」而走向成熟的一個重要標誌，就是《孫子兵法》的誕生。在對於一般事物的判斷決策上，以《易傳》的誕生為標誌，《周易》已經從最初的卜筮之書變爲人生哲理的無咎寡過之書。在醫療疾病方面，醫術逐步取代了巫術。在建築領域，也逐漸由單純的「卜地」、「卜宅」向「相地」、「相宅」即考察其天文、地理、氣象等自然環境方面過渡。後來，在一些建築專著，例如明代計成的《園冶》中，雖然沿用了「卜地」之詞，卻已非其原初之義了。此外，一些思想家很早就對「卜地」中的迷信行爲進行了質疑和批判。東漢著名的思想家王充（二七—九七）在《論衡·詰術篇》中，就對風水

問題進行了無神論的分析和評價。

其實，源於「卜地」、「卜宅」的風水理論，既是古代先民在長期的社會實踐中對於生活經驗的總結，也是他們對於複雜現象認識之歷史侷限性的記錄。由於極爲複雜的社會歷史原因，其中有些神秘性的猜測和斷語一直流傳了下來，並在民間有著相當廣泛的影響。二十世紀二十年代以來，在中國教育界相繼建立起來的建築學專業，基本上都是以西方的建築教育爲主要內容的；風水理論，一向難登大雅之堂。再加上，由於風水理論長期以來主要是流行於建築工匠之間，其至是被一些江湖術士作爲騙取錢財的手段，因而，其內容魚龍混雜，其價值鮮爲人知。正如許多人一提起《周易》只知道與占卦算命有關，而不了解其眞正的價值一樣，許多人一談到「風水」除了認爲是一種迷信之外就再無下文了。這樣，迷信風水者，仍然是盲目信仰；「批評」風水者，也就非常省力了。在這種情況下，如何用科學的態度、科學的精神、科學的方法，對風水理論進行歷史的和具體的考察和分析，就成爲新的課題了。

近年來，有關風水的書籍和文章逐漸多了起來。但就其內容來看，卻又存在著較大的層次差別。除了那些非學術性質的「時尚」之作以外，其中，難能可貴

的是，有許多專家學者已經從建築、歷史、社會等不同的側面，對風水問題進行了學術性的考察和探討，並在科學研究與科學普及方面取得了可喜的成果。

本書由於題目範圍之侷限，雖然不能對風水理論進行全面而系統的考察和分析，但又離不開對有關風水問題的討論。凡涉及風水理論之處，如同涉及其它領域的學科知識一樣，作者在吸取他人研究成果的基礎上，力圖用歷史分析的方法做出自己的探討，以就教於學人。

易學與建築的相關，其內容十分廣泛。由於篇幅所限，本書只能就其中的部分題目進行討論，因而難免有掛一漏萬之弊。同時，本課題涉及到易學、建築學、中國建築史、中國城市建設史以及風水理論等諸多方面的學科知識，由於作者的水平有限，其中的缺點和錯誤在所難免，懇請海內外的專家學者不吝賜教，予以匡正。

最後，本書之所以能夠迅速地同讀者見面，同朱伯崑教授、董光璧研究員等友人的推薦和支持，以及瀋陽出版社的努力是分不開的。在此，謹致謝忱！

韓增祿　於北京

目錄

序 ……………………… 三

自序 …………………… 五

第一章　天人合一與建築境界 ……………………… 三

天人合一的建築哲學 ……………………… 三

※三極之道與堪輿之學　※天時地利與建築選址

※法地則天與建築象徵　※天人觀念與測量工具

崇尚和諧的理想境界 ……………………… 五七

※天人之和的園林建築　※內和外安的皇宮建築

第二章　自然方位與建築環境 ……………………… 七三

第三章 文化方位與建築象徵 …………………… 一一七

辦方正位的建築原則

＊辦方正位，以正朝夕　＊定之方中，作於楚宮

豐富多彩的自然方位 ……………………………………………… 八〇

＊天文空間方位　＊地理空間方位

＊四季時空方位　＊八風氣象方位

＊自然陰陽方位

辦方正位的建築原則 …………………………………………… 七三

河洛方位 ……………………………………………………… 一一七

＊河圖方位　＊洛書方位

易卦方位 ……………………………………………………… 一二五

＊先天八卦方位　＊後天八卦方位

＊十二月卦方位

八門方位 ……………………………………………………… 一三六

四門方位 ……………………………………………………… 一三七

第四章 方圓意識與建築造型 ………… 一七七

　方圓意識的自然象徵 ………… 一七七

四德方位 ………… 一四二

五行方位 ………… 一四六
　＊正五行方位　　＊八卦五行方位
　＊天干五行方位　　＊地支五行方位

五色方位 ………… 一五三
　＊京師之地，分為五城　　＊八旗拱衛，方位相勝
　＊社稷壇台，五方五色

二十四山方位 ………… 一五九

文化陰陽方位 ………… 一六○
　＊易卦方位，陰陽分明　　＊傳統習俗，左陽右陰

大游年方位 ………… 一六七
　＊八門套九星變爻大游年原理　　＊八門套九星變爻大游年方位

第五章 易學象數與皇家建築

第五章　易學象數與皇家建築 …………………………………… 二一一

六爻之動，三極之道 ……………………………………………… 二一一

＊以「三」爲根本的易學文化　＊以「三」爲象徵的中國建築

乾元用九，乃見天則 ……………………………………………… 二一七

＊天德用九　＊象徵用九

＊等級分明的方圓造型

＊天地相交的方圓建築　＊地久天長的方圓建築

＊內圓外方的城門建築　＊上圓下方的龍井結構

＊方圓造型的壇廟建築　＊體法方圓的明堂建築

方圓意識的建築象徵 ……………………………………………… 一九一

＊規天爲圓，矩地取法

＊體圓法方，其國乃昌　＊蒼璧禮天，黃琮禮地

方圓意識的社會象徵

＊尊崇天地的自然文化　＊象徵天地的方圓文化 …………………… 一八三

＊建築用九

飛龍在天，九五至尊 …………………………………………………二三六

至哉坤元，用六永貞 …………………………………………………二四一

陰陽象數，法地則天 …………………………………………………二四六

＊圜丘方澤，陰陽分明　　＊朝日夕月，陰陽各異

＊宮殿建築，陰陽有序　　＊景山五亭，眾陰捧陽

＊干支象數，陰陽對應

河圖象數，精心營築 …………………………………………………二六一

＊天一生水，地六成之　　＊八九門釘，精妙絕倫

第一章 天人合一與建築境界

建築是人類生活中最基本的一種人工自然物和人造自然環境，建築活動所追求的最高境界同人們對「人與自然關係」的認識密切相關。在人類的歷史上，以易學為代表的中國傳統文化，對「人與自然的關係」，有著獨特的認識和追求。這種認識和追求，在建築領域有著非常廣泛的具體體現。

天人合一的建築哲學

「人與自然的關係」，在中國古代，稱作「天人關係」，又叫作「天人之際」。它在中國傳統文化中，占有重要的地位。據說，孔子（前五五一——前四七九）作《春秋》的重要內容之一，就是陳述天人關係。

所謂「孔子作《春秋》，陳天人之際，記異考符。」（《春秋緯·握誠圖》）

戰國思想家莊子（約前三六九—前二八○）認為，能夠認識到什麼是天的作為，什麼是人的作為，就是最高的見識了。

所謂「知天之所為，知人之所為者，至矣。」（《莊子·大宗師》）漢代，史學家司馬遷作《史記》，「亦欲以窮天人之際，通古今之變，成一家之言。」（《漢書·司馬遷傳》）司馬遷把探究天人關係作為其首要的宗旨。漢朝哲學家、語言學家揚雄（前五三—一八）則認為，能夠通達天地人之道理的人，才可以稱之為儒者；只通天地之道而不通人道者，只能算是有一技之長的匠人。

所謂「通天地人曰儒；通天地而不通人曰伎。」（《法言·君子》）《淮南子·主術訓》曰：「遍知萬物而不知人道，不可為智。」北宋哲學家邵雍甚至認為：「學不際天人，不足以謂之學。」（《皇極經世·觀物外篇》）做學問若不涉及天人關係，就稱不起為學問。

中國古代對「天人關係」的重視程度，由此可見一斑。

在「天人關係」上，中國哲學的一個重要見解，就是「天人合一」。即……認為人是自然界的一部分，人與天地萬物本來就是一個有機統一的整體。這種觀點，萌芽於西周時代的天命論，發展於戰國時代。所謂「天地與我併生，而萬物

與我為一。」（《莊子‧齊物論》）「萬物一體」。（《莊子‧德充符》）「萬物一也」，「故曰：『通天下一氣耳。』聖人故貴一。」（《莊子‧知北遊》）《呂氏春秋‧有始》曰：「天地萬物，一人之身也。此之為『大同』。」這裡，明確地把天地萬物看作是統一的有機體。

荀子說：「天地者，生之本也。」（《荀子‧禮論》）他在《天論》中認為：「萬物為道一偏，一物為萬物一偏，愚者為一物一偏。」即「萬物」是「道」的一部分，「一物」是「萬物」的一部分，「愚者」（即作為個體的人）為「一物」（即人類）的一部分。

荀子進一步指出：「天行有常，不為堯存，不為桀亡。應之以治則吉，應之以亂則凶。」自然界的運行是有規律的，其規律是不以人的意志為轉移的；它不是因為有了賢明的君主才存在的，也不會因為有了殘暴的君主而滅亡。以合理的行為對待它，就能收到好的結果；以錯亂的行為對待它，就會招致凶險的結果。並且強調地說：「受時與治世同，而殃禍與治世異。不可以怨天，其道然也。故明於天人之分，則可謂至人矣。」即人們在社會混亂時期所遇到的天時，和在太平時期所遇到的天時是一樣的，然而人們所遇到的禍殃卻與太平時期大不相同，

這是由於亂世而引起的，不能怨天。明白了自然與社會的區分，明白了天災與人禍的區分，就是一種最高的智慧了。

荀子在這裡說的是，應當認清天道與人事、天災與人禍、自然現象與社會現象之間的區別，而不能把由於社會原因而招致的災禍歸咎於天。

這是對上述「天人合一」觀念的繼承和發展。

到了漢代，思想家董仲舒（前一八〇—前一一五）明確提出了「天人之際，合二為一。」（《春秋繁露・深察名號》）宋代以後，「天人合一」的觀點，幾乎為各派哲學家所接受。北宋哲學家張載（一〇二〇—一〇七七）認為，世界的本原是太虛，太虛就是氣，天人合一的基礎就是氣。既肯定了人與自然統一於物質性的氣，又明確地提出了「天人合一」的命題。明、清之際，清思想家王夫之（一六一九—一六九二）繼承了張載的天人合一思想。

這種強調天與人之間緊密相連、不可分割的「天人合一」的觀念，可以說是數千年來中國農業文化的產物。自古以來，中國都是以農為本、以農立國的。農業生產的一大特點，就是「靠天吃飯」，至今在很大程度上也是如此。

《呂氏春秋・審時》曰：「夫稼，為之者，人也；生之者，地也；養之者，天

也。」莊稼，種它的是人，生它的是地，養它的是天。《黃老帛書・君正》曰：

「人之本在地。」土地，是人的根本。人以土為本，以水為命，順天時，因地

利，靠人和，這是農業文化的特點。

中國古代的先民，之所以如此重視「天人關係」，之所以把天、地、人看作

是一個有機統一的整體，與這種農業生產的社會背景是分不開的。

●三極之道與堪輿之學

「天人合一」的思想，在《周易》一書中，就有過許多的體現。所謂「有天

地，然後有萬物；有萬物，然後有男女；有男女，然後有夫婦；有夫婦，然後有

父子；有父子，然後有君臣；有君臣，然後有上下；有上下，然後禮義有所

錯。」（《序卦傳》）。這裡，把有男女之分的人，視為天地萬物的一個有機組

成部分。「六爻之動，三極之道也。」（《繫辭上傳・第二章》）即六爻的變動，

就體現了「三極」的道理。「三極」，乃「天、地、人」三者的總稱，又稱作

「三才」。「易之為書也，廣大備悉，有天道焉，有人道焉，有地道焉。兼三才

而兩之，故六；六者非它也，三才之道也。」（《繫辭下傳》）

表一　易卦爻位的名稱、性質及其三極象徵對照表

易卦爻位		爻位名稱	爻位性質	三極象徵
三畫卦	六畫卦			
	☐	上	陰	天
☐	☐	五	陽	天
	☐	四	陰	人
☐	☐	三	陽	人
	☐	二	陰	地
☐	☐	初	陽	地

《周易》作為一部書，其內容廣博宏大，世上的各種道理無所不備，有天道，有人道，有地道。三畫卦，象徵天、地、人「三才」，再將兩個三畫卦重疊在一起成為六畫卦；而六畫卦並無其它含義，而是各以陰陽匹配之兩爻象徵天、地、人「三才」的道理，見表一。

《周易》是「三極之道」、「六位成章」的學問。《周易》六十四卦，是由陰爻（- -）和陽爻（—）兩種符號，按照六畫為一卦的原則而組成的、兼天地人「三極之道」為一體的符號系統。《周易》談天說地，主要是講人生；講人生哲理，又從不脫離天地之道。不僅如此，《周易》之中，還體現著人與天地自然的統一。

這種觀念，同《老子》所說的「自然無為」，是一致的。在老子哲學中，「無為」即「自然」；「無為」，是相對「人為」而言的；「人為」，即違反「自然」。

老子哲學認為，宇宙間有「四大」，即：「道」、「天」、「地」、「人」。並主張：「人法地，地法天，天法道，道法自然。」（《老子‧二十五章》）《周易》同樣主張師法自然、法地則天。

《文言傳‧乾文言》曰：「夫大人者，與天地合其德，與日月合其明，與四時合其序，與鬼神合其吉凶。」所謂「大人」，指的是其思想行為與天地之道相合、與日月之明相同，其動靜進退同四季更替一樣井然有序，其揚善懲惡與鬼神所降之吉凶相當的人。

這裡所說的「鬼神」，「不是宗教迷信的鬼神，所指乃造化之跡，亦即自然規律的功用。吉凶不過是成敗得失而已。」①這樣的德行，謂之天德、君德。中國

① 金景芳、呂紹綱：《周易全解》，吉林大學出版社，一九八九年六月第一版，第三十一頁。

古代的先民認為，只有這樣能夠貫通三才之道、能夠知天命（即自然規律）的人，才有資格成為管理天下之君王。這就是所謂的「內聖而外王」。

這種「天人合一」的觀念和法地則天的思想，對中國古代的建築理論即堪輿之學的形成與發展，有著深遠的影響。堪輿之學，又稱為風水理論。堪輿與《周易》之間，有密切的親緣關係。兩者都是關於天地之道與人道之間相互關係的學問。據史箴先生考察，在漢代前期淮南王劉安主持其門客所著的《淮南子·天文訓》中，就有所謂「堪輿徐行」之說。從其上下文來看，全文主要說的是天地運行之道，及其相應的月令陰陽變化。這裡所說的「堪輿」，其本義應為天地之道。司馬遷在《史記·卷一百二十七·日者列傳》中，言及當時卜筮者中有「堪輿家」，並說，自古有卜筮者，而「今夫卜者，必法天地，象四時，順於仁義，分策定卦，旋式（按，即栻盤）正棊，然後言天地之利害，事之成敗。」蓋當時之「堪輿家」，不外以天地之道，占卜日辰吉凶者流。

西漢末年，揚雄作《甘泉宮賦》。其中，有「屬堪輿以壁壘兮」的句子。此處的「堪輿」，與《淮南子·天文訓》及《史記》中「堪輿」之義同。東漢初年，史學家班固（三二—九二）作《漢書·藝文志》，始見有堪輿專著的記載，謂之

「《堪輿金匱》十四卷」。其奧旨與《史記》所述相同。至唐代，學者顏師古

（五八一—六四五）在注《漢書・藝文志》中「《堪輿金匱》十四卷」時說：「許

慎云：堪，天道；輿，地道也。」（今本許慎《說文解字》無此語）此解說與上

述諸多關於「堪輿」之記載相符。因此，「堪輿」之本義，即天地之道；堪輿之

學，即天地之學。它主張「法天地，象四時」。

將堪輿學用在建築上，就意味著從建築的選址到建築的規劃、設計和營造，

都要周密地考慮到天文、地理、氣象等環境因素，從而創造出兼天時、地利、人

和為一體的良好的居住環境，以達到天人合一的至善境界。

堪輿學所涉及的環境，相對而言，大體上可分為如下兩類：其一，是自然環

境；其二，是文化環境。前者，是利用各種各樣的自然因素，所營造起來的實實

在在的客觀自然環境；後者，是依據特定的社會文化背景和相應的文化心理之需

求，所建構出來的妙在其中的行為心理環境。

前者，體現了古代先民在長期的實踐活動中，對生活經驗的概括和總結；後

者，體現了古代先民在精神領域中的執著追求，並殘留著古代先民由於對諸多複

雜現象的認識侷限，而做出的帶有神秘色彩的描述和猜測。

因此，在實際應用中，人們所追求的上述天人合一的至善境界，或者是作為建築的自然環境而被物化出來，或者是作為建築的文化環境而被蘊含其中。

● 天時地利與建築選址

談到人類建築，首先就有一個選址的問題。在住宅、村落、城鎮等聚落地址的選擇方面，堪輿學（風水術）中的「天人合一」觀念，主要體現為如下的一些基本原則：

一、「相形取勝」

所謂「相形取勝」，就是透過對山川地貌、地形地勢等自然景觀方面的觀察比較，而選用其優勝之地。按照這一原則，堪輿學關於聚落選址的最佳格局，可用六個字來表達，即：「背山、面水、向陽」。

堪輿學家關於建築選址的問題，有一句話，叫做「前要照，後要靠」。「照」，就是照水；「靠」，就是靠山（又稱背山）。向陽，則背陰；面南，則背北。正如有人所指出的那樣：背山，可以阻擋冬天北來之寒流；面水，可以迎

接夏天南來之涼風；向陽，可以取得良好的日照。同時，近水還可以獲得必須的生活用水、灌溉用水，以及方便的交通、天然的水產等便利的生活條件。由於背山而形成的緩坡地形，又便於雨季排水，以免水澇之災；山上的植被，又利於水土保持，以調節局部的小氣候；山上的果樹林木，又可以提供建築所用之木材、燃料所需之能源，生活所需之乾鮮山果等物品。

由此可見，按照這一原則所選擇的建築基址，有利於形成優越的小氣候和良性的生態循環，是有利於農、林、牧、副、漁多種經營的一塊吉祥福地。① 在這樣一個自然環境中安家落戶，上應天時，下取地利，必然有利於人們安居樂業。此外，這種優越的自然環境，再加上精心設計的人工建築，還有利於形成一種賞心悅目的自然景觀和人文景觀。

簡而言之，凡是有人之所在，都需要一個適當的生活環境。其中，水和陽光甚為重要。人沒有水不行，陽宅（活人居住之所）如此，陰宅（即陵墓）亦然；

① 參見《天津大學學報》一九八九年增刊「建築學專輯——風水理論研究」，第二十六─三十頁。

陵墓雖是死人安居之所，也是活人憑吊之處，一些皇親貴族的陵墓，還長期駐有看墳之人。他們都需要最起碼的生活用水。人沒有陽光也不行，世俗之人如此，出家之人亦然。其中，與陽光充足與否密切相關的，還有一個方位坐向問題（詳見本書「自然方位與建築環境」部分）。

正因為如此，中國古代，從京師到村鎮，從皇宮到民居，從陽宅到陰宅，從道觀到寺廟，其選址均以背山、面水、向陽之所為最佳。

例如，就都城而言，周代的王城洛陽，北靠邙山南臨洛河；明清北京城，北靠燕山南臨永定河。在清代名著《日下舊聞考》一書中，前面有四卷的篇幅，都是用來論述北京的「形勝」的。此外，歷來的城市也大都建在渡口附近。

就陵墓而言，從明代北京十三陵到清代北京東、西陵，都是坐北向南的背山、面水、向陽之所在。

就道觀寺廟而言，河南登封的中岳廟和少林寺、洛陽龍門石窟中的奉先寺，山西渾源的懸空寺、大同的雲岡石窟、甘肅的敦煌石窟等，都是坐西向東的背山、面水、向陽之所在。

都是坐北向南的背山、面水、向陽之所在；山西渾源的懸空寺、大同的雲岡石窟、甘肅的敦煌石窟等，都是坐西向東的背山、面水、向陽之所在。

就民居而言，至今在中國所處之地理緯度上，依然是以坐北向南的背山、面

水、向陽之處為最好的自然環境。

在風水術中，有「穴位」之說。風水論穴，是一種比喻：「蓋猶人身之穴，取義至精」。「穴者，山水相交，陰陽融凝，情之所鍾處也」。①

「相形取勝」的基本原則，在歷來的都城選址中，還包括經濟、政治、軍事等多方面的內容。例如，在經濟上，一般都選在京畿物產豐富之處，以利於保證城市人口的生活供應；在政治上，大都選在與各地方之間交通方便之處，以利於加強中央與地方的聯繫；在軍事上，還要考慮到周圍的有利地形等因素，以利於國家社稷之安全保衛。

此外，中國古代的風水理論，還提出了有關建築選址的許多禁忌。其中，有些禁忌，雖然也帶有明顯的神秘色彩，但實際上卻是對於長期生活經驗的一種概括和總結。《陽宅十書》曰：「凡宅不居當沖口處。不居寺廟。不近祠社窯冶官衙。不居草木不生處。不居故軍營戰地。不居正當流水處。不居山脊沖處。不居

① 參見《天津大學學報》一九八九年增刊「建築學專輯——風水理論研究」，第八十九頁。

大城門口口處。不居對獄門處。不居百川口口處。」「凡宅居滋潤光澤陽氣者，吉；乾燥無潤澤者，凶。」等等。其中之道理是不難理解的。

以「凡宅不居當沖口處」為例。所謂住宅「居當沖口處」，是指宅院大門正對著車馬行人來來往往之大街的要衝。身居這樣的宅院，一開門就會遇到迎面而來的車馬行人，出門時會令人有一種不安全感，有悖於人們所願望的「出門見喜」或「開門大吉」。因此，以前人們開設院牆大門時，往往是盡量避開這一方位；或者在這一方位上，不建住宅，而建一小廟什麼的。若是因周圍的條件限制實在難以避開這一方位的話，就只好在門前立一塊石板，並刻上「泰山石敢當」（或簡稱「石敢當」）、「姜太公在此」之類的文字，借以壯膽和自我安慰了。

用現在的話來說，這裡有一個行為建築學、環境心理學與建築心理學的問題。又如，《陽宅十書》中所說的「凡人家屋角不可漫街，主招訟禍。」所謂屋角「漫街」，是說住宅房屋的牆角兩面臨街。這樣的住宅，由於其牆角直接暴露在大街上，就容易被來來往往的車輛所撞傷，從而會損壞牆體。一旦發生這樣的事情，自然就容易引起口角爭訟之事了。

在風水理論中，建造於某些自然環境禁忌之地的住宅，被稱作「凶宅」，民

間又稱作「鬼屋」、「癌屋」等。

這是一種無論什麼人住進去，都會使人生病的房屋。現在，根據科學的測量和分析，已經證明，這是由於其地下含有對人體有害的氡氣或強電磁輻射，或者是由於其建築材料中就含有對人體有害的類似輻射的緣故。

氡是唯一的天然放射性氣體，它是鈾、鈤等放射性元素在衰變過程中的中間產物。所以，富含鈾、鈤的花崗岩、輝綠岩等都能產生氡。地層深處的氡還可以通過地質斷裂帶和地下水流向上運動，進入大氣圈。有些受工業污染的煤渣中，就含有一定劑量的化學元素氡。研究結果證明，室內的氡有百分之九十六來源於地基，其餘來自帶有放射性的建築材料。室內氡的放射性劑量超過一定的標準，就會損害人體健康。高劑量的氡可以導致肺癌、白血病和呼吸道病變。據美國統計，每年的肺癌死亡者之中大約有百分之八至百分之二十的人是由氡所致。其危險度已經超過交通事故。現在，「氡」已成了「藏在屋內的殺手」①。

① 參見《光明日報》一九九五年六月二十三日第四版的有關報導。

此外，科學研究證明，在強電磁場（包括地下的和地上的）附近，也不宜建住宅。電磁污染是一種很厲害的物理污染，被稱作「電磁魔鬼」。它能夠擾亂人體的內分泌機制，特別是對於孕婦極為不利。

風水中還有所謂不宜在「太歲」頭上動土的說法，這裡所說的「太歲土」，在地質學上叫做膨潤土（俗稱膨脹土）。其最大的特點，就是遇水膨脹；吸滿水之後，其體積能成倍地增大。脫水之後，其體積又會相應地縮小。在這種土質上建築地基，房屋會不牢靠的。即便是在建築材料中混進了膨潤土，其房屋也是會裂縫的。

上述這些發現，都使得人們對於中國古老的風水理論不得不另眼看待。因此，對於自然環境方面的凶宅，的確是不可大意的。

只要自然環境是好的，至於在文化環境意義上的所謂「凶宅」，就不必太認真了，所謂「畫匠不給神磕頭」。否則，就會陷入迷信的。

對於迷信之人來說，即便是自然環境很好的住宅，只要有人說是凶宅，他住進去之後也會鬧心病的。心病鬧久了，也會導致身體不適的。有的人鬧了病之後，甚至會更加迷信。

二、「相土嘗水」

這是堪輿學在建築選址方面，有關水土質量的一個基本原則。直到今天，民間還流傳著「水土不服」的說法。所謂「水土不服」，主要是就水土質量而言的。指的是，當地的水土成分與人體的需要不相符合。在中國古代，人們很早就認識到了某些地方病的發生，同當地的水土質量之間，具有密切的關係。據《呂氏春秋・盡數》記載：

　　輕水所多禿與癭人，重水所多尰與躄人，甘水所多好與美人，辛水所多疽與痤人，苦水所多尪與傴人。

　　其中，「癭」是中醫所說的生長在脖子上的一種囊狀瘤子，主要指甲狀腺腫大等疾病，俗稱大脖子病。「尰」，即腫腿。「躄」，指的是兩腿瘤。「疽」、「痤」，二者皆為毒瘡。「尪」，即雞胸。「傴」，即傴僂（腰背彎曲）病。

　　這段話的意思是說：水輕的地方，多出禿頭和患大脖子病的人；水重的地

方，多出腫腿和不能走路的人；水甜的地方，多出儀容端莊、美麗的人；水辣的地方，多出長惡瘡的人；水苦的地方，多出雞胸、駝背的人。

此外，與這種水質以「甘」為貴的說法相關，還有另外一種說法是水質以「輕」為貴。按照後一種說法，古人多以江西廬山谷簾水為第一，或以揚子江金山水為第一，而以惠山虎跑泉水為第二。到了清代，很注重養生之道的乾隆皇帝認為：就水質來說，「其味貴甘，其質貴輕」、「質輕者味必甘」。因而，他曾命令內務府特製一銀斗，以較量天下各大名泉的水質。較量的結果，發現只有玉泉、伊遜兩地之水質最輕，為斗重一兩，且質輕而味甘。為此，乾隆還特地寫下了《御製玉泉山天下第一泉記》，其文曰：

水之德在養人，其味貴甘，其質貴輕。然三者正相資，質輕者味必甘，飲之而蠲疴益壽。故辨水者恆於其質之輕重分泉之高下焉。製銀斗較之，京師玉泉之水斗重一兩，塞上伊遜之水亦斗重一兩，濟南珍珠泉斗重一兩二厘，揚子江金山泉斗重一兩三厘，則較玉泉重二厘或三厘矣。至惠山、虎跑則各重玉泉一分。是皆巡蹕所至，命內侍精量而得

者。然則更無輕於玉泉之水者乎？曰有。為何泉？曰非泉，乃雪水也。

常收積素而烹之，較玉泉斗輕三厘。雪水不可恆得。則凡出山下而有列

者，誠無過京師之玉泉。昔陸羽、劉伯芻之論，或以廬山谷簾為第一，

或以揚子為第一，惠山為第二，雖南人享帚之論也，然以輕重較之，惠

山固應讓揚子。具見古人非臆說，而惜其不但未至塞上伊遜，並且未至

燕京。若至此，則定以玉泉為天下第一泉矣。……

在明、清兩朝，玉泉山泉水一直都是皇帝御用之水。據說，北京紫禁城內的

水質還是比較好的，但皇帝卻不飲用。至於紫禁城內初建時打出的七十二眼井，

則是為了防火和供太監、宮女一干人等飲用的。明代皇帝去明陵祭祖，後面也跟

著取自玉泉山泉水的甜水車。

據《宛署雜記》記載：「聖駕謁陵，隨甜水車一百輛」。用玉泉水灌溉的稻

米、水果，也成了宮廷的御用食品。其中，關於雪水因其水質最輕而貴於玉泉山

泉水的說法，在《紅樓夢》第四十一回「賈寶玉品茶櫳萃庵」一節中，就有所反

映。其中寫到：

黛玉因問：「這也是舊年的雨水？」妙玉冷笑道：「你這麼個人，竟是大俗人，連水也嘗不出來！這是五年前我在玄墓蟠香寺住著，收的梅花上得的雪，統共得了那一鬼臉青的花甕一甕，總捨不得吃，埋在地下，今年夏天才開了。我只吃過一回，這是第二回了。——你怎麼嘗不出來？隔年蠲的雨水，那有這樣清醇？如何吃得！」

《紅樓夢》作者的這種以雪水為貴的文學描繪，同乾隆的上述說法如出一轍。

現代科學證明，中國古人關於水質的這種認識，雖屬經驗之談，但卻是頗有道理的。人體和其他生物體一樣，都是地殼物質演化到一定階段的產物，其中的物質組成和地殼的物質組成之間，始終都保持著一定的動態平衡。

人們經過化驗和分析、比較，已經發現：人體血液中六十多種化學元素的含量，與地殼及海水中同樣的化學元素的分布之間，具有明顯的相關性；其豐度曲線，也具有明顯的一致性。如果在某一地區地殼中的化學元素分布的不均勻，並且超出了人體所適應的正常變動範圍，比如，人體所必須的某種（或某些）化學

元素的含量過低或過高，都會引起相應的地方病。①

中國古代，人們基於上述經驗性的樸素認識，在選擇聚落基址的時候，非常

重視其水土質量。所謂「凡立國者，非於大山之下，必於廣川之上，高毋近旱而

水用足，下毋近水而溝防省，因天材，就地利，故城郭不必中規矩，道路不必中

準繩。」（《管子·乘馬篇》）這就是說，在城市的建設中，最重要的是與其選址

相關的水土質量問題。

據《吳越春秋》記載：春秋時期，吳王闔閭的都城（今蘇州城），就是伍子

胥受王命而營建的。他首先勘察了當地的土質和水質，即所謂「相土嘗水」，而

後才選定其地理位置。隋文帝在統一天下之後，之所以決定在漢代長安城的東南

方位另建都城，其重要原因之一就是：長安舊城已建都數百年，城內水量不足，

而且，「水皆鹹鹵」②。

①吳沈春主編：《環境與健康》，人民衛生出版社，一九八二年九月第一版，第十三—十六頁。

②《中國城市建設史》，中國建築工業出版社，一九八二年十二月第一版，第二十七頁。

44

東晉時期，著名的風水師郭璞（二七六—三二四）在《葬經》中，曾經強調地指出：「風水之法，得水為上。」古人對水的重視，由此可見一斑。中國歷史上的一些古都（如婁蘭古城）之所以被廢棄，首先就是由水循環的破壞而引起的。

關於土的質量方面，中國古代，有所謂驗土以「土細而不鬆，油潤而不燥，鮮明而不暗」為佳之說，並有所謂用秤稱量土重而驗之的方法，此所謂「土壤原來有虛實，稱量見古書」。按照風水術，確定坐向（又稱山向）和穴位之後，還需要開挖驗土之深井；在天心十道之處或穴位上所挖者，稱之為「金井」。驗土的具體方法是：「入土實一斗，稱之，六七斤為凶，八九斤吉，十斤以上大吉」。據戚珩、范為先生考察，這一基於「累朝郡邑多廢置」的歷史經驗的相土之法，從今日土力學的角度來看，也是有一定道理的。相傳，郭璞當年曾經相土定址，營建溫州城。據《浙江通志》、《溫州府志》記載，郭璞相建溫州城，「初謀城於江北，郭璞取土稱之，土輕，乃過江」。後經權衡，則江南吉，始築城。此事在溫州民間傳為佳話，並立祠紀念。經今日地質勘探證實，現在溫州城的地質情況也確乎優於江北。

由此可見，古人從實踐經驗中所總結出來的風水相土之法，即根據土質的輕

重來判斷吉凶的方法，是有其科學道理的。所謂的吉凶，不過是好壞、優劣的同義詞罷了。

三、「藏風聚氣」

北宋張載：「凡氣，清則通，昏則壅，清極則神。故聚而有間則風行而聲聞具述，清之驗與！不行而至，通之極與！」（《正蒙·太和》）清末，王夫之注曰：「神則合物我於一原，達死生於一致，氤氳合德，死而不亡。間，形中之虛也。心之神居形之間，惟存養其清通而不為物欲所塞，則物我死生，曠然達一，形不能礙，如風之有牖即入，笙管之音具達矣。神，故不行而至。至清而通，神之效也。」（《張子正蒙注》）這裡，從哲學的意義上論述了氣與人的關係。

「風水」一詞，語出郭璞所撰的古本《葬經》。其中說道：「氣乘風則散，界水則止，古人聚之使不散，行之使不止，故謂之風水。風水之法，得水為上，藏風次之。」較早的《青烏先生葬經》云：「內氣萌生，外氣成形，內外相乘，風水自成。」

建築選址，除了水、土之外，最重要者莫過於氣。古人有所謂「風水以氣為

主」的說法。並且，把氣聚之處稱之為「穴」。所謂「夫山止氣聚名曰之穴」（《雪病篇四》）。這些經驗性的認識，無論是從住宅建築的外環境而言，還是從其內環境來說，都是很有道理的。中國古代，人們把宇宙天地之自然環境視為「大宅」。《後漢書‧馮衍傳‧顯志賦》曰：「遊精神於大宅兮，抗玄妙之常操。」在風水中，有所謂「人在氣中遊」之說。

至於風水中所說的「氣」究竟都包括些什麼內容，人們可以作進一步的考證和探討。但有一點可以確定的是，它應當包括人們通常所說的也是人生所不可缺少的新鮮空氣。中醫在衛生保健方面，有「生氣通天」之說（《黃帝內經‧素問》）。

這裡所謂的「生氣」，即有利於人生之氣。據說，一個人，七天不吃飯，就會餓死。若是有水喝的話，七天不吃飯，也未必就會餓死。但是，一個人若不能呼吸到新鮮空氣或者把他的所有呼吸器官都給堵嚴實的話，又會怎麼樣呢？不要說幾天了，幾分鐘之內，恐怕就會要命了。我們現在所說的「冠心病」，就是由於冠狀動脈粥樣硬化而縮小了其內部血液流通的空間，進一步導致了血流量減小、供氧不足，致使全身處於缺氧狀態的一種疾病。

一座住宅，若處於充滿有害氣體（如民間所謂的「瘴氣」）的外空間之中，或者其室內空間的通風性能不好，即污濁空氣出不去、新鮮空氣進不來，就無異於使其主人長期地處於缺氧狀態。這樣，住在裡邊的人，輕者會生病，重者會致命。即便是氣壯如牛的人，也不會例外的。因而，中國古代的風水理論，就「水」而言，極為重視「水口」（包括來自水源的「入水口」和排水而出的「出水口」）；就「氣」而言，極為重視「氣口」即「氣」出入之口。「口、鼻」，為「人體」之「氣口」。「門」、「窗」，為「住宅」之「氣口」。《陽宅大全》曰：「門通出入，是為氣口」。實際上，「住宅」之「氣口」，也是處於其中的「人體」之間接的「氣口」。

住宅，是人生之根本，是家庭之所在。《黃帝宅經·序》曰：「故宅者，人之本。人以宅為家」。住宅，特別是門戶，猶如服裝一樣，是關係到人體健康的基本因素。《搜神記》曰：「宅以形勢為身體，以泉水為血脈，以土地為皮肉，以草木為毛髮，以屋舍為衣服，以門戶為冠帶。若得如斯，是事儼雅，乃為上吉。」

《三元經》云：地善即苗茂，宅吉則人榮。……故人之居宅，大須慎擇。」

風水中所說的「藏風聚氣」，應為避開有害之風與有害之氣，而藏聚有利之

風與有利之氣。按照這一原則，風水術在宏觀上，非常注意住宅外部空間的乾濕氣流和當地季風之方位走向（現在還有一個空氣污染的問題）；在微觀上，非常重視住宅內部空間的空氣質量。

正如一位建築學家所說的那樣，「氣的空間」是中國建築區別於西方建築「靈的空間」的特點之一。住宅建築，首先應當具有通風、採光、保溫、安全等必備的基本功能。否則，對於人體健康是不利的，甚至是很危險的。近年來，由於國內經濟條件的改善，室內家用電器的增多，再加上室內裝飾之風日盛，真可謂是「富潤屋」了。然而，新的問題也隨之發生了。諸如，「空調病」、「室內電器綜合症」等等。

大眾傳媒對於因室內空間密封程度之提高、室內裝飾物品所散發的有毒氣體之增加，以及室內通風不暢等原因，而花費錢財、自招其禍、殃及人命的報導，已不止一起。這種違反自然的豪華住宅，無異於一口活棺材。由於這種違反自然的行為，已經將原來的吉宅變成了凶宅。中國風水中所說的自然環境方面的凶宅，正是指的這種對人體健康直接有害的住宅。

據科學調查，室內空氣污染的程度要比室外嚴重幾十倍。而一般說來，人的

一生絕大部分時間都是在室內渡過的。室內空氣的新鮮程度，直接關係著人體的健康。因而，在現代通風技術中，又有了所謂「室內新風」的專用名詞。「新風量」，成了星級賓館空調設備的一個重要參數。

由此，我們可以看到「風水」二字的重要性。在這個意義上，中國的風水理論，實際上，是一種古老而神聖的涉及天文、地理、氣象、生態、景觀、城市建築、住宅建築等多種學科的綜合性的潛科學。

● 法地則天與建築象徵

建築作為一種人工自然物，它不僅是對自然環境的選擇，也是對自然環境的改造。選擇自然環境，應當了解其對人體之吉凶利害；改造自然環境，應當順任其客觀的規律性。中國古代所謂的「法地則天」或「法天地，象四時」，就是指人的思想行為要以天地的自然規律為準則而予以效法，都要以自然為師、師法自然與自然規律相一致。這是「天人合一」觀念的題中應有之義。這種觀念，除了體現在物化出來的人工自然環境中，還以比喻、借喻、隱喻和象徵的方式滲透在內在文化心理環境之中。中國的傳統建築特別是皇家建築，往往以宇宙天地之象

作為仿效的模本。

中國古代的君王，自秦王政始皆稱「皇帝」。據許慎《說文解字》：「皇，大也。」《風俗通義》：「皇者，天。」用「皇」來稱呼人，表示其權力其大無比，其行為代表著天的意志。《風俗通義》又曰：「皇者，中也，光也。」《管子》曰：「明一者皇。」這就是說，「皇」是居中心、統萬物、神聖而高貴的稱號。《說文解字》又稱：「帝，諦也，王天下之號也。」《白虎通義》解釋說：「德合天地者稱帝」，帝的作用乃「表功名德號令臣下者也」。

由此可見，「帝」是權力的象徵，是上通天地之德下管臣民之眾者的稱號。「皇帝」，又稱作天帝之子，即所謂「天子」，以表明其君權天授之義。因此，歷來的皇帝，在其宮城的建築上，都力圖以天象為象徵。

傳說，當年秦始皇（前二五九—前二一〇）在營造咸陽都城時，就曾經運用天體觀念來規劃城市、仿效天象與建宮殿。據《三輔皇圖》記載：「始皇窮極奢侈，築咸陽宮，因北陵營殿，端門四達，以則紫宮象帝居，引渭水貫都，以象天漢，橫橋南渡，以法牽牛。」

秦始皇極端奢侈，在建築咸陽宮城時，因形就勢地在城北高塬的位置上營造

宮殿，宮居北塬原高地之上顯得更加巍峨壯觀。其城門四通八達，以仿效紫微宮為群星拱拜之中央地位來象徵皇帝之所居。引渭水橫貫都城，以象天河（又稱銀河、星河、天漢、雲漢、銀漢）。在渭水之上，又橫跨天橋而南渡，以象徵牛郎星（又稱牽牛星，即河鼓二）和織女星隔河相對之勢。

據《史記·秦始皇本紀》記載：秦咸陽都城的規劃建築，以城市本體為中心，結合畿內離京別觀，「乃令咸陽之旁二百里內宮觀二百七十復道甬道相連」，「為復道，自阿房渡渭，屬之咸陽，以象天極閣道絕漢抵宮室也。」這裡，以渭河作天河，以宮殿比擬天體星座，用復道、甬道、橋梁為聯繫手段，將諸多宮殿按照天體星象組成一個有機整體，形成以咸陽宮為中心的龐大宮城群，猶如眾星辰拱衛天極一般，突出了帝居咸陽宮之核心地位。①

傳說，隋、唐時代的東都洛陽城，也是以貫穿全城之洛水來象徵天河的。據

① 賀業鉅：《中國古代城市規劃史論叢》，中國建築工業出版社，一九八六年九月第一版，第一二

七—一四四頁。

第一章　天人合一與建築境界

《地利人子須知》這本風水書中的記載：該城前當龍門山，後靠北邙山，左為瀍水，右為澗水，城中心洛水穿流而過。這種以天上紫微宮為象徵的都城建築形式，一直傳到明、清時代。

在明、清北京城中，象徵天上紫微垣的紫禁城位居中央；外面是皇城，位於皇城南北中軸線上的南、北二城門分別以天、地命名，曰：「天安門」、「地安門」；皇城外面是內城，內城四周分設「天、地、日、月」四壇；紫禁城內，建築的規劃布局，以及宮殿、宮門的命名，也以宇宙天象為象徵。

《清宮史續編》稱：乾清宮、坤寧宮象徵天、地；乾清宮東西兩廡之日精門、月華門象徵日、月；東、西六宮，合起來象徵十二辰；乾東、西五所，合起來象徵十天干。如此等等。

這種以天地自然為象徵的建築規劃和布局，也反映了中國古代先民特殊的審美心理。著名的英國科學史家李約瑟（Joseph Needham）在論及「中國建築的精神」時，對風水在中國傳統建築文化中的應用，做了精闢的概括。

他認為：「再沒有其他地方表現得像中國人那樣熱心體現他們偉大的設想——『人不能離開自然』的原則……皇宮、廟宇等重大建築自然不在話下，城鄉中無

論集中的，或是散布在田園中的房舍，也都經常地呈現一種對『宇宙圖案』的感覺，以及作為方向、節令、風向和星宿的象徵主義。」①

● 天人觀念與測量工具

「天人合一」、「法地則天」的觀念，對中國古代社會心理的影響，還突出地表現在建築選址、建築設計和建築施工中所經常使用的測量工具上。這裡主要指的是「羅盤」和「門尺」。

一、羅經三盤，象徵三極

風水師用來測定方位的「羅盤」（又被尊稱為「羅經」），是以天、地、人三盤合為一體的測量工具。羅經的三盤，分別為：正針、中針、縫針。三極之道為象徵的。羅經，就是以天、地、人三極之道為象徵的。

① 轉引自《天津大學學報》一九八九年增刊「建築學專輯——風水理論研究」，第二頁。

圖一　北斗七星示意圖

所謂正針，是指向地盤正午方位的磁針；中針，是指向地盤正丙方位的磁針；縫針，是指向地盤丙午兩字中間的磁針。以正針為主的二十四方位，稱作「地盤」；以中針為主的二十四方位，稱作「天盤」；以縫針為主的二十四方位，稱作「人盤」。

清代乾隆年間，金陵有一位連同其著作被地方舉薦到清廷的堪輿名家倪化南，他在其堪輿著作《地學形勢・卷五・羅經淵源》中說：「羅經，盤為體，針為用；體法璇璣，用法玉衡。璇璣隨天轉運。以玉衡紀其方位、度數，下有方位，上有天機也。」這裡所說的「璇璣」，是北斗七星（即大熊星座）中第一至第四顆星（依次為天樞、天璇、天璣、天權）的總稱，又稱「斗魁」；「玉衡」，是其中第五至第七顆星（依次

為玉衡、開陽、搖光）的總稱，又稱「斗柄」，如圖一。

在羅盤中，「針」和「盤」的關係，象徵著北斗星「斗柄」和「斗魁」的關係。在測量中，使用的是「針」，依據的是「盤」。在地上用羅盤測定的方位，是以天上的北斗星為象徵的。

二、魯班真尺，天人合一

中國古代，為了表示對住宅「氣口」的重視，建築工匠還特製了一種專門用來量度門、窗的尺子，叫做「門尺」，又稱「門官尺」、「魯班尺」、「魯班真尺」。明代，王君榮在他所撰寫的《陽宅十書‧論開門修造門第六》中說：「夫人生於大塊，此身全在氣中。所謂分明人在氣中游者是也。惟是居房屋中，氣因隔別，所以通氣祇此門戶耳。門戶通氣之處，和氣則致祥，乖氣則致戾，乃造化一定之理。故先聖賢製造門尺，立定吉方。慎選月日以門之關最大故耳。昔人云：

寧與人家造十墳，不與人家修一門。」

其中，所謂的「和氣」，是指有利於人生的新鮮空氣；所謂的「乖氣」，即不利於人生的污濁空氣。「人在氣中游」，猶如「魚在水中游」一樣。這裡所強

調的門的通氣功能之科學道理，已如上述。但用來量度門、窗的「門尺」，則是基於「天人合一」的哲學觀念和社會心理，被賦予了效法天地自然的象徵意義。

風水術中所使用的這種「門尺」，不是十寸，而是依據「八卦」均分為「八寸」，全長合市尺一尺四寸四分。其正面的八寸，各用一個星辰來命名，並且，各有四句象徵吉凶的警句；其背面的八寸，相應地也是各用一個星辰來命名。每一寸，不是十分，而是依據「五行」均為五分。每一寸和每一分，又分別用黑、紅兩種顏色寫出星象的名稱和象徵吉凶的文字。匠人在決定門、窗的尺寸時，依據房屋的功能用途，選取適宜的紅字，即將門、窗尺寸的尾數落在紅字上，以求「吉利」。

由此可見，中國古代的工匠在住宅建築中，開門立戶，除了要以人體及其行為需要的實際尺度為依據之外，還要以「八卦」、「五行」所反映的宇宙天地之美為象徵。

總而言之，中國古代關於「天人合一」的思想觀念，也是中國傳統建築最基本的哲學內涵。

崇尚和諧的理想境界

《周易・彖辭上傳》曰：「乾道變化，各正性命，保合大和，乃利貞。」南宋哲學家朱熹（一一三〇—一二〇〇）注曰：「大音泰，後同。變者化之漸，化者變之成。物所受為性，天所賦為命。大和，陰陽會合、沖和之氣也。各正者，得於有生之初。保合者，全於已生之後。此言乾道變化，無所不利，而萬物各得其性命以自全。以釋利貞之義也。」今通稱「大和」為「太和」。

當代易學家金景芳等釋曰：「保為常存，合為常和。『保合太和』，使太和之氣常運不息，永遠融洽無偏；萬物得此氣以生以成。」[1]這裡所說的「和」，指的是陰陽之和。純陽不生，純陰不長。陰陽合而萬物生。以天地自然為模本的《周易》六十四卦，就是以象徵純陽、純陰的乾、坤二卦為開端的。其餘六十二

① 金景芳、呂紹綱：《周易全解》，吉林大學出版社，一九八九年六月第一版，第十四頁。

卦，皆為陰陽相交合的產物。這種崇尚和諧的思想，是易學的精髓，也是中國傳

統文化的靈魂。先秦時期，諸子百家，競相爭鳴，各有千秋，但他們崇尚和諧的

思想觀念卻大都是一致的。這種思想觀念，又為後來的思想家所繼承和發展。

諸如：「道生一，一生二，二生三，三生萬物。萬物負陰而抱陽，沖氣以為

和。」（《老子‧四十二章》）道是獨一無二的，獨一無二之道稟生陰、陽二氣，

陰、陽二氣相交而產生第三種中和之氣，由中和之氣繼而產生萬物。萬物背陰而

向陽，陰、陽二氣相互激蕩而成為和諧之氣。

（《老子‧十六章》）

「知和曰常，知常曰明。」（《老子‧五十五章》）「不知常，妄作，凶。」

「和實生物，同則不繼。」（《國語‧鄭語》）

「我守其一，以處其和。」（《莊子‧在宥》）

「天地合和，生之大經也。」（《呂氏春秋‧有始》）

「天地合而萬物生，陰陽接而變化起」（《大戴禮記‧哀公問》）

「天地不合，則萬物不生」（《荀子‧禮論》）

「陰陽和，而萬物生矣。」（《淮南子‧泰族訓》）

「天地之氣，莫大於和。」（《淮南子·氾論訓》）

「天地合氣，萬物自生，猶夫妻合氣子自生矣。」（王充：《論衡·自然》）

等等。

隨之，還形成了以「和」為美的審美觀。所謂「天地之道而美於和」，「天地之美莫大於和」（董仲舒：《春秋繁·天地陰陽》）。這裡所說的「和」，即「和諧」。它包括「天地之和」、「天人之和」、「人際之和」、「身心之和」等等。

「崇尚和諧」的思想觀念，對中國社會生活的許多領域都有著深遠的影響。

例如：

為政之道，所崇尚的是「政通人和」、「內和而外安」。

足國之道，講究的是「百姓時和，事業得敘者，貨之源也；等賦府庫者，貨之流也。故明主必謹養其和，節其流，開其源，而時斟酌焉。」（《荀子·富國》）

與國之道，講究的是「協和萬邦」（《尚書·虞夏書·堯典》）。

用兵之道，講究的是「內和而外威」，並主張「不和於國，不可以出軍；不

和於軍，不可以出陳（陣）；不合於陳（陣），不可以進戰；不合於戰，不可以決勝」（《吳子·卷上·圖國第一》）。

鄰里之道，講究的是「和睦相處」。

交際之道，講究的是「禮之用，和為貴」（《論語·學而》）。

君子之道，講究的是「君子和而不同」（《論語·子路》）、「君子和而不流」（《禮記·中庸》）。

齊家之道，講究的是「家和萬事興」。

夫妻之道，講究的是「妻子好合，如鼓瑟琴」（《詩·小雅·常棣》）。

男女之道，講究的是「以和為貴」（《玉房要指》）、「神和意感」（《千金要方·養性》）；甚至主張「取鰥寡而合和之」（《管子·入國》）。

倫理之道，講究的是，君臣之和、父子之和、兄弟之和。「君臣不惠忠，父子不慈孝，兄弟不和調，此則天下之害也。」（《墨子·兼愛中》）在古代的倫理觀念中，君惠臣忠、父慈子孝，兄弟和睦，皆為人際之和。

養生之道，講究的是和於天地之氣，「人和乃生，不和不生。」（《管子·內業》）。

情感之道，講究的是「發而皆中節謂之和」（《禮記·中庸》）。

音樂之道，講究的是「八音克諧，無相爭奪，神人以和」（《尚書·虞夏書·舜典》）、「音聲相和」（《老子·二章》）、「樂以道和」（《莊子·天下》）、「樂以發和」（《史記·滑稽列傳》）、「聲出於和，和出於適」（《呂氏春秋·大樂》）、「和六率以聰耳」（《國語·鄭語》）「和順積中，而英華發外」、「樂者，天地之和也」、「大樂與天地同和」（《禮記·樂記》）。

烹調之道，講究的是「和五味以調口」（《國語·鄭語》）。

生財之道，講究的是順應天理，「和氣生財」；傷害天理，財破人亡。如此等等。

這樣一種崇尚和諧的思想觀念和社會心理，必然會在建築領域有所反映。

「和諧」，是中國文化所崇尚和追求的一種理想境界。所謂的「天人合一」，實際上就是講的「天人之和」。在中國古代，「合」與「和」通用。「夫合者，和也。乃陰陽相合，其氣相合。」（《三命通會·論支元六合篇》）所以，「天人合一」，實為「天人和一」，即天人之間構成一個和諧的、有機統一的整體，人作為天（即自然）的一部分，理應與其和諧相處。中國建築，非常講究

「天人之和」、「人際之和」以及「身心之和」。

●天人之和的園林建築

中國建築，從選址定位到規劃布局，從空間分割到室內設計，都注重順天時、應地利，以求天人之和。在住宅的臺基高矮和室內的空間大小方面，強調陰陽之和，即主張其高矮大小適當為宜，不主張盲目地追高求大。所謂「室大多陰，臺高多陽，多陰則蹶，多陽則痿，此陰陽不適之患也。」（《呂氏春秋‧孟春季第一‧重己》）

「高臺多陽，廣室多陰，君子弗為也。」（董仲舒：《春秋繁露》）在室內採光方面，也強調陰陽之和，明暗適宜。所謂「山齋宜明淨不可太廠（敞，下同），明淨可爽心神宏，廠則傷目力。」①

在通風方面，注重其「氣口」的方位朝向和尺寸大小。在排水方面，注重其「水口」的地勢方位。明、清北京紫禁城內，就有很好的排水系統。紫禁城南北長九六一公尺，東西寬七五三公尺，其自然地形，自西北景山門外到紫禁城東南隅外側，有下降約二公尺的坡度。內有上萬公尺的水道通過重重院落，卻能夠達

到雨後不積水的效果。在水土質量及其相應的生態環境方面，重視各種環境因素對人體健康的影響。

天人之和的觀念，在中國傳統的園林建築方面，體現得尤為突出。中國傳統的園林建築，講究來自「天然之理」的「天然之趣」，講究雖屬人工建造而又宛自天成的「天然圖畫」。正如北京頤和園裡一塊匾額上所題的那樣：「山色湖光共一樓」。

明代著名的造園學家計成在其《園冶》一書中，曾經明確地指出，在園林建築的選址方面，「園基不拘方向，地勢自有高低；涉門成趣，得景隨形，或傍山林，欲通河沼。……立基先究源頭，疏源之去由，察水之來歷。」總之，要「相地合宜，構園得體」，要「自成天然之趣，不煩人事之工」[2]。這種因任自然的園

① 轉引自《建苑拾英——中國古代土木建築科技史料選編》，同濟大學出版社，一九九〇年十月第一版，第三六一頁。

② 〔明〕計成著，陳植注釋：《園冶注釋》，中國建築工業出版社，一九八八年五月第二版，第五八頁。

林意境，在中國的文學著作中也有很生動的描繪。

如，《紅樓夢》第十七回「大觀園試才題對額」一節，就曾寫道：賈寶玉不喜歡大觀園中的稻香村，就是因為「此處置一田莊，分明是人力造作成的：遠無鄰村，近不負郭，背山無脈，臨水無源，高無隱寺之塔，下無通市之橋，悄然孤出，似非大觀」；因為它「非其地而強為其地，非其山而強為其山，即百般精巧，終不相宜」；歸根到底，就是因為它有背於古人所云「天然圖畫」之「天然」二字，遠不及「有鳳來儀」等處的建築，「有自然之理、自然之趣」、「雖種竹引泉，亦不傷穿鑿」。

中國園林與歐洲園林相比較而言，其最大的特點就是「因任自然」。在歐洲園林中，總是按照一定的幾何圖形把花草樹木修剪得整整齊齊，其人工雕鑿之匠心隨處可見。中國傳統的園林建築，則是緊密地依托著自然環境而存在的。

高處建「閣」，峰回路轉處設「亭」，臨水為「榭」，僻靜之處造「館」，其建築形式與自然環境是相輔相成的。至於壘石、引水、聚池、架橋、開路、圍籬、設門，乃至花草樹木的種植等，無一不是人工建造與自然環境相結合的產物。即便是建築密度較大的一些小園林，如蘇州的留園、怡園、耦園、滄浪亭、

網師園、獅子林，揚州的個園、何園等，也富有天然的情趣和氣氛。

在這些園林中，人們雖然身處人造環境的有限空間之中，卻令人有一種天然環境的無限情趣之感。所謂的「別有洞天」、「美在其中」。這是一種超乎一般人際之樂的天人之樂。正如古人所說：「與人和者謂之人樂，與天和者謂之天樂。」（《莊子‧天道》）「天人之和」是一種最高境界的樂趣。

在中國的住宅建築中，也往往滲透著這種天人之和的園林氣氛。如，民間住宅庭院之花木、盆景、壘石等。即便是在封建時代政治氣氛最為濃重的北京紫禁城的建築群中，也要設置若干花園（如，御花園、西花園、寧壽宮花園），以縮短人與自然之間的距離，協調人與自然之間的關係。

所謂「移天縮地在君懷」。一九四八年在英國倫敦舉行的首次國際造園會議（IFLA），所規定的今後造園的發展方向是：「以庭院為起點向大自然發展」[1]。這一規定，同中國園林建築的基本精神是一致的。

① 陳植：《陳植造園文集》自序，中國建築工業出版社，一九八八年六月第一版，第三頁。

● 內和外安的皇宮建築

中國古代，在建築上對於和諧境界的追求，還突出地表現為文化心理方面的各種象徵。其中運用了文字、圖案、色彩、數字等象徵手段。這裡，僅以清代皇宮中的有關文字方面的命名為例，加以討論。

清朝北京皇宮的建築，基本上是沿用了明代的形制。但是，到了清朝，已經對明代皇宮中宮殿、宮門的名稱，做了較大的改動。值得注意的是，經過這一改動，更加體現了在政治上崇尚和諧、追求內和而外安之理想境界的文化內涵。

清順治二年（一六四五年），將明末宮城中軸線上的一些宮殿、宮門的名稱做了較大的改動。如，將「皇極殿」、「中極殿」、「建極殿」分別改為「太和殿」、「中和殿」、「保和殿」；將「皇極門」改為「太和門」；將通向文華殿的「會極門」改為「協和門」；將通向武英殿的「歸極門」改為「雍和門」（乾隆元年即一七三六年又改為現在的「熙和門」）。

明代時，在天壇內圜丘壇西北方向原來有一座「太和殿」，清代將「皇極殿」改稱「太和殿」時，即將它改稱「凝和殿」了。經過這樣的改動之後，宮城

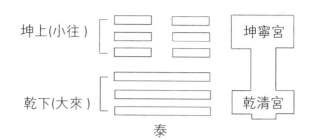

坤上(小往)

乾下(大來)

坤寧宮

乾清宮

泰

圖二　乾清宮與坤寧宮之泰卦象徵示意

內部更加淋漓盡致地渲染了一派和氣致祥的氣氛。

就後廷而言，其主體建築是在北京城南北中軸線上只有兩個人能夠居住的「乾清宮」和「坤寧宮」。前者是皇帝居住之所，後者是皇后居住之處。雖然，就其宮名來看，這裡並沒有一個「和」字。但將二者合起來看，「和」字已經寓意其中了。內廷這兩座主要的宮殿，分別是以八卦之中的「乾」、「坤」二卦命名的。就方位而言，在地面是以北為上。這樣，兩者的方位就是：乾下坤上。乾為天，坤為地。乾為健，坤為順。乾為純陽，坤為純陰。陽為大，陰為小。

在六十四卦（六畫卦）中，以內外卦而言，由內而外曰「往」，由外而內曰「來」。乾下坤上、小往大來，謂之「泰」卦，見圖二。

易學與建築

「泰」卦的卦辭是：「小往大來，吉亨。」其卦為陰陽相交之象：陽氣輕盈

上升，陰氣重濁下降；二者一上一下，謂之交合。

《彖辭上傳·泰卦》曰：「泰，小往大來，吉亨。則是天地交而萬物通也，上

下交而其志同也。內陽而外陰，內健而外順，內君子而外小人，君子道長小人道

消也。」明代易學家來知德（一五二五—一六○四）注曰：「天地交，氣交

而物通者，天地之泰也。上下以心交，心交而志同者，上下之泰也。陰陽以氣

言，健順以德言。」①《象辭上傳》曰：「天地交泰，後以財成，天地之道，輔相

天地之宜，以左右民。」

故而，「乾清宮」和「坤寧宮」，二者合起來就是一個「泰」卦。其主要象

徵是「夫妻之和」（國家第一夫妻之和諧相處）。對一般家庭來說，夫妻之和是

家庭之和的根本。對於皇家來說，就更是如此了。否則，皇宮之內若是夫妻不

和，則必將禍起蕭牆。

清乾隆八年（一七四三年）御制冬至齋宮疊舊韻中的詩句「小往大來堪體

驗，民情物理入籌量」，即蘊含著此意。

至於在「乾清宮」和「坤寧宮」之間的「交泰殿」，是後來在明嘉靖年間才

改建的，清順治十二年又重建。首先，將其命名為「交泰」，已經把本來是含蓄的意境說白了。再從建築的空間布局來看，其地位也有些侷促逼窄，頗不相稱。

據于倬雲先生考證，將後廷南北中軸線上的「乾清宮」、「坤寧宮」之間，增加一個「交泰殿」，改稱後三宮的做法，也是不合乎古代禮制與原來的設計思想的。內廷位於紫禁城的後部，屬陰，因而其布局多用偶數。位於後宮中軸線上的乾清、坤寧二宮，與此相符。

據古代的文獻記載：「禮，王后六宮，諸侯夫人三宮也。」因此，明代設計宮殿時，決不敢以諸侯的三宮之制取代皇帝的六宮。此說有一定道理。此外，這種改動，很可能是為了湊出一個「三生萬物」的「三」，而做出的一種蛇足之舉。不過，這與其所象徵的「夫妻之和」，並無什麼妨礙。

就前朝而言，「太和門」內的「太和殿」主要是舉行國家大典、進行君臣議事之所。明末清初的思想家王夫之注曰：「和者，萬物一致之理」，「太和，和

① 〔明〕來知德：《易經來注圖解》，巴蜀書社，一九八九年五月版，第一七七頁。

之至也」（《張子正蒙》）。它主要象徵的是「君臣之和」。在「太和門」外，分別通向文華殿和武英殿的兩個大門即「協和門」和「熙和門」，則主要象徵的是「文武之和」、「將相之和」。「協，和也。風氣和，時候至也。」（《國語·周語》韋解）熙，昌盛也。這些命名，充分體現了「將相之和」的必要性與重要性。

這樣，宮城之內前朝的三大殿即「太和殿」、「中和殿」、「保和殿」，以及三大門即「太和門」、「協和門」、「熙和門」，六者皆以「和」命名。這充分體現了統治者對於其最高統治集團內部之和諧一致的強烈願望。這裡接連用了六個「和」字，在易學中六是陰爻的稱呼，六為順。與宮城之「六和」相應的，是皇城城門命名之「六安」，即「天安門」、「地安門」、「東安門」、「西安門」、「長安左門」、「長安右門」。六六謂之大順。這些命名，又蘊含了其「內和而外安」的政治內涵。見圖三。

此外，在「人際之和」的建築表達方面，還滲透著中國古代的其中主要是儒家的倫理觀念。諸如：尊卑分明，長幼有序，內外有別等等。從而，有所謂等級建築、輩分建築、圍牆建築。在「身心之和」的建築表達方面，則滲透著中國古

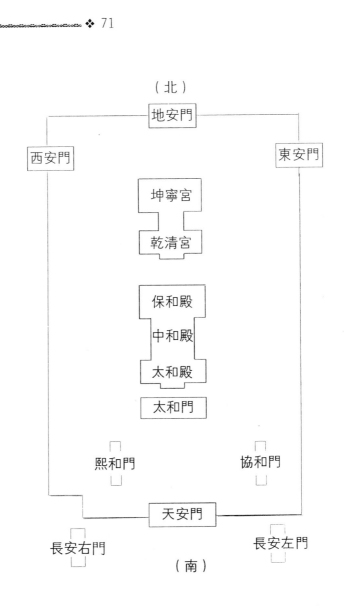

圖三　清代皇宮「內和外安」建築命名之方位布局示意圖

代的包括儒家和道家在內的養生觀念。如：養身（養命）與養心（養性）並舉，

貴在養心（養性）等等。從而有所謂「養心殿」、「養性殿」、「養性齋」等等。

在「音聲之和」的建築效果方面，呈現出了諸多有趣的聲學建築，諸如：北京的天

壇和易州昌西陵的回音壁、回音石等。在建築的方位布局中，則除了追求自然方位

之和以外，在自然方位不理想的情況下，還利用八卦、五行等手段，追求文化方位

之和，以達到某種心理上的平衡與美感。

　　總之，在中國古老的風水理論及其相應的有關建築活動中，當我們撇開其神秘

的因素之後，就會發現它所探索和追求的理想境界正是中國哲學的精髓：和諧。

第二章 自然方位與建築環境

《繫辭上傳》曾說：「易與天地準，故能彌綸天地之道。仰以觀於天文，俯以察於地理，是故知幽明之故。」《周易》這部著作是依照天地自然的法則而作成的，是以天地自然為模本的，故能與天地相齊一。作《易》者，仰觀天文，俯察地理，所以知道天地萬物生成變化中的幽暗與明顯之處。

中國古代的風水理論，在建築的規劃與布局上，仰觀俯察的重要內容之一，就是選擇最佳的天地自然方位，以獲得良好的建築環境。

辨方正位的建築原則

中國傳統建築，在選擇基址與規劃布局上的一個重要原則，就是「辨方正位」。作為中國古代建築理論的「堪輿學」（風水學），由於對建築方位的格外重

❖ 易學與建築

視，及其豐富多采的方位系統，又稱之為「方位理論」（theory of orientations）。中國歷代的建築，特別是皇家建築，都非常重視風水理論中的坐向方位。如，在《大清會典》中曾明確規定：「凡相度風水，遇大工營建，欽天監委官，相陰陽、定方位、諏（ㄗㄡ）吉興工，典至重也。」

❈ 辨方正位，以正朝夕

傳說，早在神農氏時代，中國古代的先民，在城池建築的選址中，就已經注重「辨方正位」了。據《古今圖書集成》記載：「炎帝神農氏始課功定地，置城邑，設陶冶。按《路史》：神農氏……於是辨方正位，經土分域，乃課功定地為之城池以守之。」

《周禮·地官司徒》曰：「惟王建國，辨方正位，體國經野……以土圭之法，測土深，正日景，以求地中……地中，天之所合也，四時之所交也，風雨之所會也，陰陽之所和也，然則百物阜安，乃建王國焉……凡建邦國，以土圭土其地而制其域」。據賀業鉅先生考證，周代第一次城市建設的高潮，是在西周開國之初適應宗法封建的政治要求的產物。

當時，所謂的「國」，就是指的「城」；所謂的「建國」，就是指的實行封國制度，建置城邦國家①。為了更好地順應天時、地利，在營建城邦的時候，很重要的一件事，就是用土圭測量日影，以辨方正位。所謂的「辨方正位」，即辨別東、西、南、北四正方位。

「辨方正位」的具體手段，除了土圭測向之外，還有所謂立表測向、司南測向、景表測向、日晷測向、指南針測向和羅盤測向等諸多方法。

據《周禮・考工記》記載：「匠人建國，水地以懸。置槷以懸，眡以景。為規，識日出之景與日入之景。晝參諸日之景，夜考天之極星，以正朝夕。」

這裡所說的「水」，指的是水準或水平。「槷」，指的是木杆。「置槷以懸」，是以繩懸重物，使木杆垂直立於地面。然後，以木杆為圓心作圓，即「為規」。「眡」，即視。「景」，即位於日光下面之木杆的影子。將日出與日落時，木杆的影子與「為規」之圓周相交的兩點相連所得出的一條直線，便可得出正東、

①賀業鉅：《考工記營國制度研究》，中國建築工業出版社，一九八五年三月第一版，第二四—三八頁。

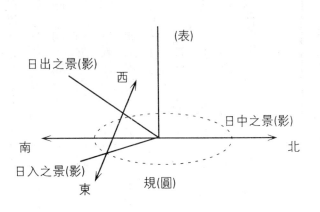

(表)

日出之景(影)

西

日中之景(影)

南　　　　　　　　　　　　　　　北

日入之景(影)

東　　　規(圓)

圖四《周禮・考工記》「置槷以懸，以正朝夕」之法示意圖

正西之方位。然後，再參照正午時木杆的影子，或夜晚北極星的方向來加以校正，即可「以正朝夕」。將正午日中時，木杆的影子與「為規」之圓周相交之點，同圓心相連所得出的一條直線，便可得出正南、正北之方位。

在《周髀算經》中，也有類似的記載，即所謂「以日始出，立表而視其晷，日入復視其晷。晷之兩端相直者，正東西也。中折之指表者，正南北也」。上述「置槷以懸，以正朝夕」之法，可作如上圖示。見圖四。①

「正朝夕」，又稱「端朝夕」。如，在最早記載用司南辨別方位的《韓非子・有度》中，就說：「先王立司南，以端朝

夕。」「司南」，是指南針和羅盤的前身。

到了漢代，還出現了另一種立表測向，以正朝夕之法。《淮南子·天文訓》曰：「正朝夕：先樹一表，東方操一表卻去前表十步，以參望日始出北廉；日直入，又樹一表於東方，因西方之表，以參望日方入北廉；則定東方兩表之中與西方之表，則東西之正也。日，冬至，日出東南維、入西南維；至春秋分，日出東中、入西中；夏至，出東北維、入西北維；至則正南。」

即，先樹一個固定的表（木杆），再在定表東面日出的方向距離固定表十步之處立一個游動的表，由定表經游表望日出；到日入之時，又在定表的東面距離定表十步之處另立一個游表，由定表經此游表望日落。則兩個游表連線之中點與西面之定表之間的連線，即正東正西之方向。其中之道理，與上述《考工記》所記載的方法基本上是一致的。

此外，在北宋管城（今河南鄭州）人李誡編修的《營造法式》這一建築專著

① 《天津大學學報》一九八九年增刊「建築學專輯——風水理論研究」，第一○三頁。

中，還記載有「自來工作相傳，並是經久可以行用之法」的「取正之制」的三種方法，即運用景表板、望筒、水池景表等儀器測定方向的方法。後來，在建築方面，最常用的也是最方便的測向定位儀器是羅盤。

❈ 定之方中，作於楚宮

中國古代，不僅注重建築選址和建築布局方面的「辨方正位」，而且，還注重依據星象的方位來選擇建築施工的良好時機。

《詩經‧國風‧鄘風‧定之方中》曰：

定之方中，作於楚宮。

揆之以日，作於楚室。

其中，「定」，星名。即，二十八宿中北方七宿的第六宿「室宿」，又稱「營室」星。《爾雅‧釋天》：「營室謂之定。」《注》：「定，正也。作宮室皆以營室中為正。」《集傳》：「定，北方之宿，營室星也。此星昏而正中，夏正十月

也，於是時，可以營制宮室，故謂之營室。」《國語‧周語》：「營室之中，土工其始。」《注》：「定，為之營室也。建亥小雪中，定星昏正於午，土工可以始也。」

「營室」，最早包括「室」、「壁」兩宿，每宿各兩顆星，共計四顆星，略呈一長方形。在春秋戰國時代，每當這四顆星的中心於黃昏時出現在日中（正南方）的季節，即每年的立冬前後，正是農事已畢、天氣未寒、從事營造宮室房屋的大好時機。因此，即星，又稱作營室星，即興作土木、營造宮室之星。後來，「營室」專指「室宿」。

「於」，清文字學家王引之（一七六六—一八三四）《述聞》曰：「當讀曰『為』。謂作為此宮室也。古聲『於』與『為』通。」「楚」，《傳》釋為楚丘。

「揆」，測度。即根據日影，以測定方位。因此，上面這首詩，可譯作如下白話：

營室星辰照天中，初冬與建楚丘宮。
測定方位看日影，營造宮室與工程。

這首詩中的「揆之以日」，也有「辨方正位」之義。

在自然方位體系中，涉及到天文、地理、氣象、數理等諸多方面的知識。特別值得注意的是，在中國古代的諸多方位體系中，時間和空間並不是相互割裂的，而是有機統一的。即，時間方位與空間方位，往往是相互一致的。兩者統一的基礎，就是天體運行、四季交替等自然事物的運動和變化。

中國古代，對自然事物存在形式的總稱，叫作「宇宙」。然而，「宇宙」的本義就是時間與空間的統一。《尸子》卷下曰：「四方上下曰宇，往古來今曰宙。」《墨經‧上經》曰：「久（宙），彌異時也。」「宇，彌異所也。」在這裡，「宇」指的是空間；「宙」指的是時間。因此，下面我們將會看到，在中國文化的方位系統中，既可以用時間來表達空間之方位，又可以用空間來表達時間之方位。

豐富多彩的自然方位

中國傳統建築，格外重視其方位朝向。相對而言，風水理論中的方位系統，又有自然方位與文化方位之分。其中，最基礎的是天地自然方位系統，由此而派生出

來的是各種易學文化方位系統。在實踐中，兩者經常是相結合而使用的。

在天地自然方位系統中，有天文、地理、氣象、季節、陰陽等諸多類型的方位系統。中國古代的先民，對自然方位的表述，又有其特殊的文化色彩。

❈天文空間方位

一、三垣恆星方位

在中國古代的天文學上，從《步天歌》開始，將全天的恆星分為三垣、二十八宿（ㄒㄧㄡ）、三十一個天區，每區以一垣或一宿為主體，並包括其它多少不等的星官。所謂的三垣，即太微垣、紫微垣和天市垣。每一垣既是星官名稱，也是天區名稱。

其中，太微垣，又稱作上垣。位於北斗之南，軫宿、翼宿之北，有星十顆，以五帝座為中樞，成屏藩形狀。包括：東藩四星、西藩四星、南藩兩星。紫微垣，又稱作中垣。位於北斗東北，有星十五顆，東西列，以北極為中樞，成屏藩形狀。包括：東藩八星，西藩七星。左右樞之間叫作「閶闔門」。天市垣，又稱作下垣。

易學與建築

位於房宿和心宿東北，有星二十二顆，以帝座為中樞，成屏藩形狀。包括：東藩十一星，西藩十一星。

三垣之中，「中垣」即「紫微垣」，多為皇家建築所仿效。

中國古代的皇宮是禁止平民百姓靠近的「禁地」，以天子自居的君主，根據「紫微垣」為天帝所居的古老傳說，往往將自己的皇宮比作「紫微垣」。因而，其宮城又稱作「紫禁城」。

二、二十八宿方位

中國古代的天文學家，把黃道（太陽和月亮所經過的天區）上的恆星分為二十八個星座，並稱之為二十八宿。「宿」字的象形猶如一座房子。據許慎解釋：「宿（ㄒㄧㄡˋ），止也。」二十八宿猶如二十八座房子一樣，被想像為恆星落腳休息之處。

二十八宿的方位分布，有多種不同的表達方式。

1. 「四方二十八宿方位」

《淮南子・天文訓》：五星、八風、二十八宿。《注》：「東方：角、亢、

表二　二十八宿方位分布表

四方	二十八宿						
東方	七宿：	角、亢、氐、房、心、尾、箕					
南方	七宿：	井、鬼、柳、星、張、翼、軫					
西方	七宿：	奎、婁、胃、昴、畢、觜、參					
北方	七宿：	斗、牛、女、虛、危、室、壁					

氐、房、心、尾、箕；北方：斗、牛、女、虛、危、室、壁；西方：奎、婁、胃、昴、畢、觜、參；南方：井、鬼、柳、星、張、翼、軫。

其中，二十八宿的方位分布，列表二示意。

2.「四象二十八宿方位」

據《三輔黃圖・未央宮》，「四象」為「蒼龍、白虎、朱雀、玄武」。「蒼龍」，又稱青龍，是東方七宿的總稱；「白虎」，是西方七宿的總稱；「朱雀」，又稱作朱鳥，是南方七宿的總稱；「玄武」，又稱靈龜，是北方七宿的總稱。

《史記・天官書》：「東宮蒼龍；南宮朱雀；西宮咸池，參為白虎；北宮玄武。」後來，「四象」又被道教奉為「四神」。即，「蒼龍」為東方之神，由東方七宿組成龍象，又稱為「太歲」。

《後漢書・律歷志》：「青龍移辰，謂之歲。」

《淮南子・天文訓》：「天神之貴者，莫貴於青龍。」「朱雀」為南方之神，由南

方七宿組成鳥象。「白虎」為西方之神，由西方七宿組成虎象。舊時，以「白虎」

為凶神。

《協紀辨方書》引《人元秘樞經》曰：「白虎者，歲中之凶神也。」明、清北

京城外，永樂大鐘所在位置的變遷，就與此有關。永樂大鐘，原來懸在城西萬壽寺

內。到了明天啟年間，「有言寺在帝裡白虎分，不宜鳴鐘，遂臥銅於地」（《燕都

遊覽志》）。到了清代，統治者也不敢在白虎方位（萬壽寺）鳴鐘。為了「歲時求

雨」的需要（祈雨時需要鳴鐘），於雍正十一年（一七三三年）在城西北曾家莊建

覺生寺，次年告成，並於乾隆八年（一七四三年）將永樂大鐘從萬壽寺移至覺生

寺。從此，覺生寺又俗稱大鐘寺①。

「玄武」為北方之神，由北方七宿組成龜蛇相纏之象。《禮記・曲禮上》：

「行前朱雀而後玄武。」唐代學者孔穎達（五七四—六四八）疏：「玄武，龜

也。」《後漢書・王梁傳》：「玄武，水神之名。」明大臣李賢（一四〇八—一四

六六）注：「玄武，北方之神，龜蛇合體。」玄武（又稱元武）之所以呈龜蛇合體

之象，其說有二。

其一，是說因為北方七宿中虛、危兩宿，形似龜蛇，故稱玄武。「玄」，指

「龜」；「武」，指「蛇」。

其二，按西晉著作家張華《博物志》，傳說「大腰無雄，龜鼈類也」，無雄，與

蛇通氣則孕」。粗腰的動物沒有雄性，烏龜、鼈龍就屬於這一類，正因為沒有雄

性，它們便與蛇相交來懷孕。甚至說「屠龜，解其肌肉，唯腸連其頭，而經日不

死，……遇神蛇復續」。宰割烏龜時，把肌肉剖開，只讓腸子連著龜頭，過一天都

不會死，遇到神靈的蛇，它又能重新孕育後代。

前一種說法，有一定的根據。後一種說法，多半是古人因其動物知識的侷限性

而做出的猜想。「玄武」又稱「真武」。據宋代趙彥衛在《雲麓漫鈔·九》中的記

載：「朱雀、玄武、青龍、白虎為四方之神。祥符間，避聖祖諱，始改玄武為真

武，……後興體泉觀得龜蛇，道士以為真武現，繪其像為北方之神。」

「四象二十八宿方位」與「四方二十八宿方位」之間，有如表三的相互對應的

①岳岱：《北京趣聞一○○○題》，中國旅游出版社，第一七○頁。

表三　四象二十八宿方位分布表

四象	蒼龍	朱雀	白虎	玄武
星宿	東方七宿	南方七宿	西方七宿	北方七宿

關係。

「四象二十八宿方位」，在京城的建築規劃中，常常被用來象徵其中央之地位。

3.「五帝二十八宿方位」

東漢科學家張衡（七八—一三九）說：「蒼龍連蜷於左，白虎猛據於右，朱雀奮翼於前，靈龜圈首於後，黃神軒轅於中。」（《靈憲》）

《晉書・天文志》注：「黃神軒轅」，是星座名。

《晉書・天文志》：「軒轅十七星在七星北，軒轅黃帝之神，黃龍之體也。」

《春秋緯・運斗樞》又稱：「歲星帥五星，聚於東方七宿，蒼帝以仁良溫讓起，皆以所舍占國。熒惑帥五星，聚於南方七宿，赤帝以寬明多智起。填星帥五精，聚於中央，黃帝以重厚賢聖起。太白帥五精，聚於西方七宿，白帝以勇武誠信多節義起。五星以辰星聚於北方，黑帝起，以宿占國。」

《春秋緯・文耀鈎》又稱：「太微宮有五帝星座。蒼帝春

表四　五帝二十八宿與五季方位對應一覽表

五方	東	南	中	西	北
五帝	蒼帝	赤帝	軒轅黃帝	白帝	黑帝
星宿	東方七宿	南方七宿		西方七宿	北方七宿
五季	春季	夏季	長夏	秋季	冬季

表五　五帝方位分布表

五方	東	南	中	西	北
五帝	太皋	炎帝	黃帝	少昊	顓頊

種關於五帝方位的如下記載，如表五示。

《淮南子・天文訓》中，還有另外一對應關係，可用表四示意。

「五帝二十八宿方位」與五季方位的五色方位，以及五季時間方位聯繫了起來。將二十八宿方位與五行、所假托之五帝，將二十八宿方位與五行、紀。並稱其中的四帝為「四靈」。這裡，文稱：白帝神名白招拒，黑帝神名協光國時吳太子少傅薛綜在為《文選》中張子受制，其名含樞紐。」六月又稱長夏。三帝冬起受制，其名汁光紀。黑赤熛怒。白帝秋起受制，其名白招矩。黃帝夏六月火起受制（即承受轄制權，下同。引者注），其名靈威仰。赤帝夏起受制，其名平（衡）《東京賦》作注時，引《河圖》

以上表述，都是把地上的人事與天上的星宿相附會的結果。由於軒轅黃帝在中國歷史上的正統地位，古人將太微垣中樞五帝座的中央之帝，用軒轅黃帝來命名。軒轅黃帝在天上所位居之中央地位，又多為後來之皇家建築所仿效。

4.「九野二十八宿方位」

《呂氏春秋·有始》：「天有九野，……何謂九野？中央曰鈞天，其星角、亢、氐。東方曰蒼天，其星房、心、尾。東北曰變天，其星箕、斗、牽牛。北方曰玄天，其星婺女、虛、危、營室。西北曰幽天，其星東壁、奎、婁。西方曰顥天，其星胃、昂、畢。西南曰朱天，其星觜巂、參、東井。南方曰炎天，其星輿鬼、柳、七星。東南曰陽天，其星張、翼、軫。」

這裡，把二十八宿分為「東、西、南、北」四正方位，「東北、西北、東南、西南」四維方位，和中央方位等九野，又稱九天。（見表六）

中國古代的君主自稱是真龍天子，因而常常要效法天上被稱作「黃龍之體」的「軒轅黃帝之神」，位居「中央」。明、清北京紫禁城內，懸在太和殿龍井中央的碩大明珠，又稱軒轅寶鏡。

天子用「二十八宿」來象徵其都城位居天下之中的方式之一，就是以「蒼龍、

表六　九野二十八宿方位分布表

九野	二十八宿
東北變天	箕、斗、牽牛
正北玄天	婺女、虛、危、營室
西北幽天	東壁、奎、婁
正西顥天	胃、昴、畢
中央鈞天	角、亢、氐
西南朱天	觜巂、參、東井
正南炎天	輿鬼、柳、七星
東南陽天	張、翼、軫
正東蒼天	房、心、尾

朱雀、白虎、玄武」等四象，作為都城四周水系的象徵。

據《蓬窗日錄》記載，……：「北京青龍水為白河，出密雲南流至通州城。白虎水為玉河，出玉泉山，經大內，出都城，注通匯河，與白河合。朱雀水為盧溝河，出大同桑乾，入宛平界，出盧溝橋。元武水為濕餘、高粱、黃花鎮川、榆河，俱繞京師之北，而東與白河合。」①

天子用「二十八宿」來象徵其宮城位居都城之中的流行方式，則是用四象為其宮城

① 〔清〕于敏中等編纂：《日下舊聞考》，北京古籍出版社，一九八三年五月版，第八一頁。

四周的城門命名。最起碼，也要在宮城的南北中軸線上，用「朱雀、玄武」二象作

為命名的標誌。或者採用「朱雀、玄武」二象來為宮城的南、北城門或湖泊命名。

如：唐代的長安城，其宮城南有朱雀門、北有玄武門。六朝建業都城、建康都

城，其南面有朱雀門，北面有玄武門。北宋東京城，南面也有朱雀門。明、清時代的北京紫禁

內的皇城、明中都（鳳陽）城內的宮城，北面都有玄武門。明代南京城

城，其北面有玄武門（神武門）、玄武水（積水潭），其前面東側有龍門（長安左

門）、西側有虎門（長安右門）等等。

❊ 地理空間方位

這裡所謂的「地理空間方位」，指的是「東、西、南、北、中」這五個自然方

位。在中國文化中，用來指稱這五個方位的漢字，都是來自對自然事物的象形會

意。東漢許慎在《說文解字》中說：「東（　），動也，從木。官溥說，從日在木

中。」「東」，是指日出的方向。即：日頭剛剛升出地面，還未升上樹梢時候的方

向，謂之「東」方。「西（　），鳥在巢上，象形日在西方而鳥棲。故因以為東

西。」「西」，是指日落的方向。由於鳥是在日落的時候才棲窩兒的，所以，

「西」也就是鳥棲窩兒的時候日頭所在的方向。「南（　）」，木至南方有枝任

也」。「南（　）」，是指草木的枝葉向陽即朝向日中的那個方向。「北（　）」也。從

二人相背。」即：與面南相背的方向，謂之「北」方。「中（　）」，內也，從口上

下通」。其方位，在四方之內。據《〈說文解字〉導讀》，「　」中字。在一的上

下距離相等的部位加一〇號，指明了適中的意思。後來為著書刻方便，易〇為口，

便成為中了。

上述「地理空間方位」（四正方位加中央方位），又稱為五方。

❋四季時空方位

中國古代的時候，基於農業生產的需要，先民們很早就知道根據北斗七星（即

大熊星，俗稱勺星）之「斗柄」方位的變化來確定季節的更替了。

據《鶡冠子》記載：「斗柄東指，天下皆春。斗柄南指，天下皆夏。斗柄西

指，天下皆秋。斗柄北指，天下皆冬。斗柄運於上，事立於下；斗柄指一方，四塞

俱成。此道之用法也。」

天上北斗星的斗柄指向東方，地上就是春天。其斗柄指向南方，地上就是夏

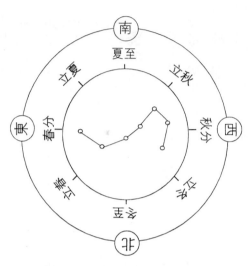

圖五　四季時空方位示意圖

天。斗柄指向西方，地上就是秋天。斗柄指向北方，地上就是冬天。斗柄運轉於天上，四季立於天下（立春、立夏、立秋、立冬）；天上斗柄指向一方，地上四方之國都成為一個季節。這就是用天象來識別季節的方法。

在中國古代，四季與方位的關係，就是這樣建立起來的。這樣建立起來的方位體系，必然是時空統一的體系。見圖五。

中國文化，作為農業自然文化，對於季節的變化，是極為重視的。一年之中，就農業生產的周期而言，是春耕，夏鋤，秋收，冬藏。

春日主生，孟春之月「天氣下降，

地氣上騰，天地和同，草木繁動」（《呂氏春秋‧孟春紀》）。秋日主殺，草木枯

死。中國文化是貴生、重生的，所謂「天地之大德曰生」（《繫辭下傳》）。「春

夏為德，秋冬為刑」。先德後刑以養生。」（《黃老帛書‧十六經‧觀》）古代的時

候，每逢立春，天子都要事先齋戒，並率領其文武大臣到東郊舉行迎春儀式。據

《呂氏春秋‧孟春紀》記載：「先立春三日，太史謁之天子曰：『某日立春，盛德

在木。』天子乃齋。立春日，天子率領三公九卿諸侯大夫以迎春於東郊。」而且，

天子還要在立春之辰率領其文武大臣親自躬耕。

此外，古人還主張，在春天禁止砍伐樹木，不殺害鳥獸，保護鳥巢，不主動興

師動眾出兵打仗，以免違逆天道、貽誤農時。至於「繕囹圄，具桎梏，慎罪邪，務

搏執。……瞻傷察創，視折審斷；決獄訟，必正平；戮有罪，嚴斷刑」之類的生殺

決斷之事，則要到立秋之後再加實施。

據史書記載，東漢皇帝把審理處決犯人的時間定在秋季，故而稱作「秋審」，

刑部又被稱作「秋官」。古代執行死刑的時間，一年之中在秋後（冬至以前），一

日之中在午後（即所謂午時三刻），以示其順應天道。

這種順應天道的觀念和行為，還表現在空間方位上。

一、敬天法祖，左祖右社

中國傳統文化重本貴生的一個重要體現，就是敬天法祖。所謂「天地者，生之本也；先祖者，類之本也」（《荀子·禮論》）先祖，乃家族繁衍生息之本，為人道之所親。在空間方位上，坐北面南之宮城的左邊即東方屬春，春季主生。因而，在建築布局上，祖廟的位置理應與主生的方位相一致。《周禮·考工記》就曾經明確規定，宮城建築「左祖右社，面朝後市」。「易氏曰：左右前後，據王宮而言。古者建國，王宮居中。左者，人道所親，故立祖廟於王宮之左。右者，地道所尊，故立國社於王宮之右。」①

從元代的大都城到明、清兩代北京城的建築，都是按照「左祖右社」的方位來規劃布局的。不僅如此，清朝皇帝死後，不管是葬於清東陵還是葬於清西陵，大都是從東華門出殯，而不是從西華門出殯的。其重要原因，就是因為東方屬春，主生；西方屬秋，主殺。按照古代的生死觀念，陽間之死，即陰間之生，所謂「視死如生」。皇帝所謂的「萬壽無疆」，生前雖然不能實現，死後還要繼續追求。此外，按照古代的皇家定制，皇帝死後，不管葬在何處，其靈牌總是要進入祖廟的。

清代皇后薨逝，也多由東華門出殯。

例外的情況也有，據《翁文恭日記》記載，光緒七年（一八八一年）三月二十日，慈安皇太后的靈櫬就是從西華門出的殯。這可能同慈禧執政時期的恩怨和淫威有關，不具有普遍性。總之，皇家從生方出殯、設祖廟於生方，均為古人法地則天，重本貴生觀念的一種具體體現。

二、陽德陰刑，左文右武

社會上的生殺大事，對內是依刑律處死，對外則莫過於戰爭。動亂時期，需要武治。然而，興兵打仗，訴諸武力，總是要死人的。因此，戰爭被古代先民看作是不祥之物。即便是不得已而動武，也決非長久之計：「夫兵久而國利者，未之有也」（《孫子兵法·作戰篇》）。

和平時期，需要的是文治。在漢字中，政治的「政」字，由「文」和「正」字

① 《建苑拾英——中國古代土木建築史料選編》，同濟大學出版社，一九九〇年十月第一版，第九一頁。

組成；所謂的政治，主要講的是文治，而且，文治還講究一個正字。所謂「政者，

正也。子帥以正，孰敢不正？」（《論語‧顏淵》）刑律的「刑」字，為豎「刀」

旁。「刀，兵也。」（《說文解字》）「刑，剄也。」剄，就是用刀割脖子。在政

治上，儒家主張仁政和德政。所謂「道之以政，齊之以刑，民免而無恥；道之以

德，齊之以禮，有恥且格。」「為政以德，譬如北辰，居其所而眾星共之。」

（《論語‧為政》）

　　用行政命令和嚴厲刑罰治民，民可能因為害怕而不敢犯法，但不會有道德意

識；用道德教育導民並用禮義加以約束，則民將會自覺地遵紀而守法。因而，以道

德教育來處理國家政事，就會像北極星那樣，安居其所而為眾星所朝拱。德與刑，

文與武，猶如光明與黑暗一般。儒家隆禮而重法，主張陽德陰刑，刑德並用。孔子

在回答子貢問政時說：「足食，足兵，民信之矣」（《論語‧顏淵》）。孔子還主

張「有文事者必有武備，有武事者必有文備」（《史記‧孔子世家》）。

　　孔子尊周禮。相傳春秋末年思想家老子（又稱老聃）曾經做過周朝的「守藏室

之史」（管理藏書的史官），並且深通周禮之制。在《莊子》中，就有七處關於孔

子問禮於老聃的記載。據《老子》記載，上述陽德陰刑的觀念，早在周代就融匯到

人們的方位意識中了。《老子·三十一章》曰：

夫兵者不祥之器，物或惡之，故有道者不處。君子居則貴左，用兵則貴右。兵者不祥之器，非君子之器。不得已而用之，恬淡為之，勝而不美；而美之者，是樂殺人。夫樂殺人者，則不可以得志於天下矣。吉事尚左，凶事尚右。偏將軍居左，上將軍居右，言以喪禮處之。殺人之眾，以哀悲蒞之。戰勝，以喪禮處之。

這就是說，按照周禮，在平時（和平時期）是以左為貴、以左為上、以左為前，戰時（戰爭時期）是以右為貴、以右為上、以右為前；吉事以左為上，凶事以右為上。這種觀念，對中國人的思想行為有著深遠的影響。

據中國古代的兵書《六韜·立將第二十一》記載，古代君主在國家遇到危難的時候，都要避開正殿，在偏殿（西偏殿）召見主將，下達帥軍征討的命令。主將接受了任命之後，君主還要齋戒三天，前往太廟，將象徵軍權的斧鉞正式授予主將。在授命儀式上，「君入廟門，西面而立，將入廟門，北面而立。」即君主進入廟門

後，以西為上，面向西方而站立，以示其對戰事的重視和對主將的尊重和支持；主將進入廟門後，以北為上，面向北方而站立，以示其面北稱臣之忠心不二。至今，在中原一帶的傳統民俗中，仍然有「喜事尚尊，喪事尚親」，喜事以左為上，喪事以右為上的習慣。

上述方位意識，在古代君主的都城建築及其相應的禮制活動中，一個重要體現，就是左文右武的總體布局。這種布局，一直延續到明、清時代。由於歷來的天子都是面南而治的，其都城均呈坐北向南之方位。這樣，左文右武就成了文東武西。

例如，在金中都城的建築中，文樓位於千步廊之東；武樓位於千步廊之西。在明、清北京城的規劃設計，建築命名，乃至入朝的禮制上，也體現了文東武西之制。如：內城南面的城門，東面是崇文門，西面是宣武門。貢院、文廟（孔廟）、國子監等，都建在東城，而明代點兵選將的校場在外城西側的宣武門外（宣武門外至今還留有校場口之地名），明、清兩代軍隊出征打仗都是從西城北面的德勝門出入。「京師正陽門甕城內，自明代一來，東西建雙廟，東祀觀音大士，西祀後漢關侯。」皇城第一門大明門（清代稱大清門）前面的天街（俗稱棋盤街）兩側，各有一座牌坊；位於東側通向東江米巷（今東交民巷）的牌坊名曰「敷文」，位於西側

通向西江米巷（今西交民巷）的牌坊名曰「振武」。皇城正門（天安門）前面千步廊兩側，文職的中央衙署都建在東面，武職的中央衙署都建在西面。皇城正門外，東面為長安左門（又稱龍門），進行殿試的貢士從東面的崇文門、長安左門、天安門左門入；西面為長安右門（又稱虎門），兵部官員押解俘虜到午門外獻俘，從長安右門、天安門右門入。在紫禁城正門（即午門）內，文華殿在東面，武英殿在西面。；太和門內，明代東側是文昭閣（清代更名體仁閣）簡稱文樓，西側是武成閣（清代更名弘義閣）簡稱武樓。朝廷議事，則是文武大臣按照左文右武的定制位列兩廂。清代，乾清門前「東為奏事處」、「西為軍機處」。

明代，大臣們在祭祀日壇和月壇的時候，也有左文右武之分。據《明嘉靖祀典》記載：皇帝祭日，隔一年親祭一次，皇帝祭祀「夕月壇每三歲一親祭」，「餘年遣官致祭」。位於城外左側的日壇，派遣文官祭祀；位於城外右側的月壇，派遣武官祭祀。清代沿襲了這一祭祀禮制。[1]

① 岳岱編：《北京趣聞一〇〇〇題》，中國旅游出版社，第二二頁。

此外，在祭祀活動中，有關服務設施的方位布局，也很有講究。作為宰牲與神廚等動刀刑殺之所的建築物的方位，均設在主祭者的右側前方。因為，在天，南為上（即易圖方位，參見本書「文化方位與建築象徵」部分）；在地，北為上（即地圖方位，所謂的「北上」、「南下」之說，就是相對地面而言的）。面南稱王，面北稱臣。按照古代所謂「普天之下莫非王土」觀念，天子為國家社稷之主。因而，社稷壇建在宮城之右側，北向。天子祭祀社稷壇，從北門入、面南而祭。宰牲亭、神廚，及其相關的神庫和井，均在天子之右側（社稷壇之西側）。

據《大清會典則例》：「社稷壇在闕右，北向」，壇外「西南神庫五間，神廚五間，井一，均東向。……壇西門外宰牲亭三間，東向。」天子在祭天的時候，其有關方位正好相反，是從天壇的南門（即正門）入、面北而祭的。因為，在上天的面前，皇帝不能面南稱王，只能面北稱臣，自稱天子。

實際上，清代乾隆在祭天時，往往自稱「小子」。所謂「惟予小子，敬捧蒼璧。明明帝神，尚其來格。……敢曰予小子，誠通昊蒼」云云。不僅如此，一般說來，皇帝在祭天的時候都不走中門，而是從天壇外牆南左門入內牆南左門。這樣，宰牲亭、神廚，以及相關的神庫、井亭，均設在皇帝之右側（圜丘壇之東側與祈年

殿東側）。據《大清會典》記載：圓丘壇外牆「東門外東北隅，神庫、神廚各五

間，井亭一，……又東為宰牲亭、井亭各一。」在禮制建築上，大都把刑殺之所設

在右側。這種規劃布局的文化內涵，就是對政通人和、天下太平的一種象徵。

三、生死實自取，寬嚴非我為

古代的時候，不僅是執行死刑的時間，要選在一年之中的秋後，而且，執行死

刑的地點，乃至「朝審」判決死刑的地點，也要選在京城之南北中軸線的西側。以

明、清時代的北京城為例，明代的刑場在西四牌樓，據《舊京遺事》記載：「西市

在西安門外四牌樓，凡刑人於市，有錦衣衛、理刑官、刑部主事、監察御史及宛

（平）、大（興）兩縣正官處決之。」

清代的刑場在宣武門外的菜市口，據《京師坊巷志稿》記載：菜市口乃「刑人

之所」。犯人從長安西門即長安右門押解出去，必經宣武門才可到達菜市口，「宣

武門箭樓下吊橋之西，立石碣一，鐫『後悔遲』三字……，犯人見此石碣，恍悟後

悔已遲」（《燕京仿古錄》）。重大「罪案」，都要經過秋後的「朝審」，即送到

朝廷由皇帝親自審判。通過「朝審」判決死刑，又稱作「勾到」或「勾決」，即用

朱筆勾銷犯人的名字。據《明宮史》記載：「每年霜降後，吏部等衙門朝審刑部重囚，在門（承天門）前中甬道之西，東西甬道之南。」清代，皇帝主持「勾到」的地方，就在乾清宮的西配殿即「懋勤殿」。

據文獻記載：「直省秋讞，經九卿會議後，各道御史復奏，請旨勾到。屆日，懋勤殿預設御案，東向，案陳黃冊。又設低案，一於殿中，西向；一於御案旁，北向，案設朱筆及硯。皇帝升座後，內閣學士一，捧案由、名單匣，由階中；大學士捧復奏本匣，暨軍機大臣、刑部堂官、內閣學士等，由階右；記注官四，由階左，均趨入殿。大學士等北向列跪，記注官南向次立。皇帝命大學士一人執筆，就旁案跪，展復奏本。內閣學士就中案跪，啟匣，舉奏案由、人名。皇帝展閱黃冊，詳酌宥否。其予勾者，大學士舉朱筆加勾。既畢，黃冊授紅本處，復奏本匣發刑科，仍交刑部。」①

之所以選擇在皇宮的西側進行「勾決」，就是因為在自然方位中，西方屬秋，秋天主殺。在此時此地判決死刑，就意味著：判者該判，死者該死；上順天意，下合刑律；雖屬一人主持，決非一人所為。這就是所謂的「其生其死實自取，或寬或嚴非我為」。

✳ 八風氣象方位

所謂「八風」，指的是來自「八方之風」，又稱之為「八面來風」。在中國古代的文獻上，有關「八風」的記載很多。其具體說法，大同小異。例如：

《呂氏春秋‧有始》曰：「何謂八風？東北曰炎風，東方曰滔風，東南曰熏風，南方曰巨風，西南曰淒風，西方曰飂風，西北曰厲風，北方曰寒風。」

《淮南子‧天文訓》曰：「何謂八風？距日冬至四十五日，條風至；條風至四十五日，明庶風至；明庶風至四十五日，清明風至；清明風至四十五日，景風至；景風至四十五日，涼風至；涼風至四十五日，閶闔風至；閶闔風至四十五日，不周風至；不周風至四十五日，廣漠風至。」

東漢史學家班固《白虎通‧八風》曰：「廣漠者，大漠也，開陽氣也。……廣漠風至，則萬物伏。」這裡是按照立春、春分、立夏、夏至、立秋、秋分、立冬、

① 〔清〕慶桂等編纂：《國朝宮史續編》，北京古籍出版社，一九九四年七月第一版，第二九三頁。

冬至等八個節氣的時間方位，來論述八風方位的。按照時空方位的對應關係，這裡所說的「條風」當指東北風。在《山海經‧南山經》中，也有關於「條風」的記載。郭璞云：「東北風為條風。」

《易緯》：「八節之風謂之八風。立春條風至，春分明庶風至，立夏清明風至，夏至景風至，立秋涼風至，秋分閶闔風至，立冬不周風至，冬至廣漠風至。」這裡的說法與《淮南子‧天文訓》完全一致，並點明了八風與八節的對應關係。所謂的「八節」，指的是二十四節氣中二分（春分、秋分）、二至（冬至、夏至），以及四立（立春、立夏、立秋、立冬）這八個節氣。

《淮南子‧地形訓》曰：「何謂八風？東北曰炎風，東方曰條風，東南曰景風，南方曰巨風，西南曰涼風，西方曰飂風，西北曰麗風，北方曰寒風。」西晉作家杜預（二二一—二八四）注曰：「八方之風，謂東方谷風，東南方清明風，南方凱風，西南方涼風，西方閶闔風，西北方不周風，北方廣漠風，東北方融風。」其中，「谷風」、「凱風」，均出自《詩經》。在《詩經‧國風‧邶風‧谷風》中，有「習習谷風，以陰以雨」的詩句。「邶（ㄅㄟˋ）」，古國名，在今中原之湯陰縣南。從當

地之「谷風」同「以陰以雨」相關的氣象特徵來看，「谷風」當指來自東方之風。

在中原一帶，至今尚有「雲彩往西，關公騎馬披蓑衣」之類的天氣諺語。「雲彩往西」是在刮東風，「披蓑衣」是在下雨。即刮東風就意味著要下雨。在《詩經·國風·邶風·凱風》中，還有「凱風自南」（凱風來自南方）的詩句。在《山海經·南山經》中，也有所謂「旄山之尾。其南有谷，……凱風自是出」的記載。東晉訓詁學家郭璞（二七六—三二四）云：「凱風，南風。」

《說文解字》：「風，八風也。東方曰明庶風，東南曰清明風，南方曰景風，西南曰涼風，西方曰閶闔風，西北曰不周風，北方曰廣漠風，東北曰融風。」

三國時期吳國人楊泉（字德淵）在《物理論》中，說：「風者，陰陽亂氣激發而起者也，猶人之內氣，因喜怒哀樂激越而發也。故春氣溫，其風溫以和，喜風也；夏氣盛，其風以怒，怒風也；秋風勁，其風清以直，清風也；冬氣□（此處缺字——引者注），其風慘以烈，固風也。又有四維之風，東北明庶，庶物出幽入明也；東南融風，以道以長也；西南清和，萬物備成也；西北不周，方潛藏也。此八風者，方土異氣，疾徐不同，和平則順，違逆則凶，非有使之者也。氣積自然，怒則飛沙揚礫，發屋拔樹；喜則不搖枝動草，順物布氣；天下之

性，自然之理也。」這是對八風自然特點的一種擬人化描述。

《觀象玩占・八方暴風占》：「北方坎風，名廣漠風，又曰大剛風，主冬至四十五日。東北方艮風，名曰條風，主立春四十五日。東方震風，名曰明庶風，主春分四十五日。東南巽風，名曰清明風，主立夏四十五日。南方離風，名曰景風，主夏至四十五日。西南坤風，名曰涼風，主立秋四十五日。西方兌風，名曰閶闔風，主秋分四十五日。西北乾風，名曰不周風，主立冬四十五日。」這裡將「八方之風」、「八卦之風」（後天文王八卦方位）、「八節之風」統一了起來。其中，來自西北方的「不周風」，與不周山有關。在《山海經・西山經》中，就記載有「不周之山」。郭璞云：「此山形有缺不周匝處，因名雲。西北不周風自此山出。」

關於「八風時空方位」的以上不同表述可作表七比較。

在中國古代，人們相信所謂「天人感應」的說法。其中之一，叫作「王者八政中，則八風不失；八政不中，則八風失時」（《易緯・易通卦驗》）。中者，無過無不及、得中、適中之謂也。

因此，古代的天子在其京城建築中，往往用「八風」方位，作為其京城城門方位的象徵，以示其八政適中。據《吳越春秋》記載，當年建築蘇州城時，就是仿效

表七　八風時空方位一覽表

空間方位	東北	正東	東南	正南	西南	正西	西北	正北
季節方位	立春	春分	立夏	夏至	立秋	秋分	立冬	冬至
《觀象玩占·八方風暴占》	艮風條風	震風明庶風	巽風清明風	離風景風	坤風涼風	兌風閶闔風	乾風不周風	坎風廣漠風(大剛風)
《呂氏春秋·有始》	炎風	滔風	熏風	巨風	淒風	飂風	厲風	寒風
《淮南子·天文訓》、《易緯》	條風	明庶風	清明風	景風	涼風	閶闔風	不周風	廣漠風
《淮南子·地形訓》	炎風	條風	景風	巨風	涼風	飂風	麗風	寒風
《左傳·隱公五年》杜預注	融風	谷風	清明風	凱風	涼風	閶闔風	不周風	廣漠風
《說文解字》	融風	明庶風	清明風	景風	涼風	閶闔風	不周風	廣漠風
楊泉：《物理論》	明庶風	喜風	融風	怒風	清和風	清風	不周風	固風

天有八風而開了八道陸門，仿效地有八卦而開了八道水門，在西面立「閶門」，以象天門通閶闔風；北魏洛陽城，西面也有「閶闔門」；北魏洛陽城和東晉南朝建康城，西面都有「閶闔門」，北面都有「廣漢門」等等。

❀自然陰陽方位

一、以朝陽與正陽為基準的自然陰陽方位

在中國古代，「陰、陽」是一對很重要的自然觀念。「陰、陽」的本義，乃指日光之向背。向日為陽，背日為陰。《老子‧四十二章》：「萬物負陰而抱陽」。即萬物都有背陰和向陽兩個方面。據劉長林先生考察，「在《尚書》中，陽字六見，陰字三見，均為分別使用。其義，陽字大部解作山之南，如『岳陽』、『峰陽』、『衡陽』、『華陽』、『岷山之陽』（《禹貢》）等。陰字或為山之北，或以『暗』作解。如『南至於華陰』（《禹貢》），『惟天陰騭下民』（《洪範》）等。」①

現在的工具書，也作如是解。所謂「山之北、水之南皆曰陰。」「陽，太陽，

表八　天地自然陰陽方位一覽表

地形標誌	方位	
	陽	陰
山岳	東山坡	西山坡
	南山坡	北山坡
平原上某地	東面	西面
	南面	北面
水岸(江河湖海)	西岸	東岸
	北岸	南岸

陽光。；山之南或水之北。」這個說法，就南北方向而言是有道理的，但就東西方向而言又是不完全的。事實上，山之東、水之西亦為陽；山之西、水之東亦為陰。即，在太陽從東方升起的時候，面向太陽的東山坡和西水岸為陽；背對太陽的西山坡和東水岸為陰。在太陽升至正南方的時候，面向太陽的南山坡和北水岸為陽；背對太陽的北山坡和南水岸為陰。

總之，在中國傳統文化中，陰陽方位是以太陽從東方升起時候的「朝（ㄓㄠ）陽」，以及太陽升至中午時候的「正陽」方向為準的。依此為準，能夠接受到陽光的山坡和水岸為陽，接受不

① 《國際易學研究》第二輯，華夏出版社，一九九六年四月，第一○二頁。

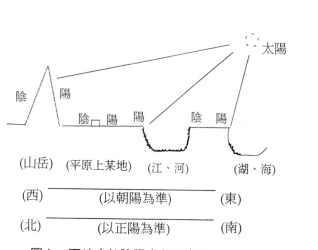

太陽

陰　陽

陰□陽　陽　　陰　陽

（山岳）（平原上某地）　（江、河）　　（湖、海）

（西）————————（以朝陽為準）————————（東）

（北）————————（以正陽為準）————————（南）

圖六　天地自然陰陽方位示意圖

到陽光的山坡和水岸為陰。若以平原上某地而言，其陰陽方位之區分，與山脈之陰陽方位相同，如表八。

上述方位如圖六。

二、標明自然陰陽方位的中國地名

這種基於天地自然的陰陽方位，在《山海經》等古籍中有大量的記載。如，《山海經·南山經》曰：「杻陽之山，其陽多赤金，其陰多產白金。」即，杻陽山的南面多赤金，山的北面多產白金。《山海經·海外東經》曰：「朝陽之谷，神曰天吳，是為水泊。」朝陽之谷的神名叫天吳，就是所謂的水泊。清嘉慶時進士郝懿行曰：「《爾雅》云：『山東曰朝陽，水注溪曰谷。』」即山的東面謂之朝陽。

此外，我們還可以從中國諸多古老的地名中，找到有關自然陰陽方位的大量依據。在帶有「陰、陽」二字的中國地名中，大都與其所處之自然陰陽方位有關。它們大體分為如下幾種類型：

1.以山之南、山之東為「陽」的地名。例如，河南省的「嵩陽縣」（今為登封縣）、「嵩陽書院」，都位於嵩山之南。甘肅省的「隴陽」，在隴山之南。廣西省的「都陽」，在都陽山之南。河北省的「陽邑」，在太行山之東。

2.以山之北為「陰」的地名。例如，山東省的「蒙陰」，在蒙山之北。山西省的「山陰」，在恆山之北。陝西省的「華陰」，在華山之北。「陰山」，為崑崙山之北支。

3.以山區或平原上某地之南、之東為「陽」的地名。例如，河南省的「南陽」，位於南召縣之南；「舞陽」，位於北舞渡之南。河北省的「平陽」，位於阜平縣之東。山東省的「萊陽」，位於萊西之東。甘肅省的「陽關」，位於漢代玉門關（位於敦煌西面）之南；「陽壩鎮」，位於豆壩鎮之東南；「南陽鎮」，位於南河縣之東；「太陽」，位於太白之東。寧夏的「城陽」，位於古城之東。安徽省的「陵陽」，位於銅陵之南。江蘇省的「丹陽」，位於丹徒鎮之南。湖南省的「黔

「陽」，位於黔城之東；「邵陽」，位於新邵之南。廣東省的「潮陽」，位於潮州、潮安之南；「揭陽」，位於揭西縣之東；「惠陽」，位於惠州之南。廣西的安陽（今為都安）「都陽」，位於都陽山之南；「保陽」，位於保安之東南；「冊陽」，位於冊亨縣之南。四川省的「綿陽」，位於綿竹縣之東。貴州省的「冊陽」，位於冊亨縣之南。

4.以江、河、湖、海之西岸和北岸為「陽」之地名。例如，河南省的「洛陽」，位於洛河之北；「淮陽」，位於淮河之北；「汝陽」，位於汝河之西北；「安陽」，在淇河之北。安陽，在春秋戰國時稱鄴，又叫「寧新中」。據《史記·秦本紀》記載，寧新中在七國時為魏邑。秦昭襄王五十年滅魏，「寧新中更名安陽」。安陽，有安定淇河之陽的意思。後來，不知何時，人們將安陽北面之「洹河」改稱為「安陽河」了。這樣一改，正好與古代之自然陰陽方位相反。因為，按照自然陰陽方位來說，「安陽河」之南應當是安陰，而不是安陽了。遼寧省的「沈陽」，在沈水之北（沈水下流入渾河，舊名小沈水）。河北省的「海陽」，位於渤海之西北岸。山東省的「海陽縣」和「海陽所」，均位於黃海北岸的山東半島上。山西省的「汾陽」，位於汾河之西北。陝西省的「涇陽」，位於涇河之北。甘肅省的臨洮古時候叫「洮陽」，位於洮河之北。安徽省的「水陽」，位於陽水河之西

岸。江蘇省的「清陽鎮」，位於東青河之北。浙江省的「富陽」，位於富春江之

北。湖北省的「長陽縣」，位於長江之西岸；古時的「襄陽」，位於襄水（漢水在

該段的稱呼）之北岸。湖南省的「耒陽」，位於耒水之西岸。江西省的波陽原來叫

「鄱陽」，位於鄱江之北岸。海南省的「朝陽」，位於南海之西岸。廣西的「灌

陽」，位於灌江之西岸。四川省的「酉陽」，位於酉水之西岸。上海的「朝陽」，

位於東海之西岸。

5.以江、河、湖、海之東岸和南岸為「陰」之地名。例如，河南省的「湯

陰」，位於湯河之南。陝西省的「漢陰」，位於漢水之東。江蘇省的「淮陰」，位

於淮河之南；「江陰」，位於長江之南岸。湖南省的「湘陰」，位於湘江之東岸。

如此等等。

三、背陰面陽的最佳建築方位

基於農業自然文化、源於建築實踐活動的中國風水理論，以背山、面水、向陽

方位為最佳的自然方位。就方位而言，所謂的背山、面水，就是既位於山之陽又位

於水之陽，二者都是向陽方位。考古發現證明，中國古代乃至遠古時代的房屋建

築，大都採取坐北向南或座西向東之方位，即在東、南方向開門。這正是該地區較好的自然方位。在中國所處之地理緯度上，又以坐北向南的自然方位為最佳。這種房屋，在冬至的時候，由於中午的太陽偏低，陽光可以較多地進入室內，有助於提高室內的溫度；在夏至的時候，由於中午的太陽偏高，以及房屋出檐的遮擋，炎熱的陽光不致於直射到屋裡。因而，坐北向南的房屋，可以收到冬暖夏涼之效。在北京一帶，至今民間還流傳著所謂「有錢不蓋東西房，冬不暖來夏不涼」的說法。

如何選擇最佳的自然方位，是中國古代風水理論的重要內容。其中的許多論述，即便是從今天的視角來看也是有一定科學意義的。在世界建築史上，西歐一些國家雖然沒有「風水」這個名詞，但是同樣涉及到了方位的問題。

例如，古羅馬時期著名的建築學家維特魯威（Vitruii），在他所撰寫的《建築十書》中，就多次談到過建築與自然方位的關係問題。他認為：「如果在臥室和書房從東方採光，在浴室和冬季用房從西方，在畫廊和需要一定光線的房間從北方，那麼這也是屬於自然的適合性。因為從北方採光，天空的方向由於太陽的運行就不會忽明忽暗，在一日之中常是一定不變的。」他還注意到「在有屋頂的酒窖中並不從南方或西方採光，而是從北方採光。因為在那一方向什麼時候也不致發生（寒

暑）交替，經常是一定不變的。又根據同樣的理由，朝向太陽軌道的天空之下的肉類和蔬菜不會長期保存。」①

其實，這種關於面向陽光的方位朝向，以及冬暖夏涼的氣溫環境的選擇，並非人類所獨有，而是一切動物所共有的自然現象。這一點，早在中國古代，人們就已經有所認識了。據晉代文獻《博物誌》記載：「鵲巢門戶避太歲，此非才智，任自然也。」就是說，喜鵲築巢時，會使其門戶避開太歲星這個不吉利的方向，這並不是說它很聰明，而是順應自然的結果。

現在，科學家們對於許多動物巢穴出口之自然取向的研究結果，也可以證明這一點。據德國諾貝爾獎金獲得者卡爾·馮·弗里施的觀察，位於南半球為烈日灼熱所烘烤的澳大利亞大草原，是「羅盤白蟻」的家。「它們的塔形建築物高達五公尺，長三公尺，看上去似乎是從兩側壓縮而成。建築物的兩端窄邊準確地坐北朝

① 維特魯威著，高履泰譯：《建築十書》，中國建築工業出版社，一九八六年六月第一版，第十三頁，第十五頁。

南，所以，暴露於正午烈日的表面很小，而長的兩邊正對著朝陽和夕陽。寒冷的季節，白蟻上午聚集在東側，傍晚聚集在西側，以得到它們最喜歡的溫度。」另一位科學家「岡特‧貝克爾指出，在他的觀察中，他的實驗白蟻（大白蟻和土蟻）安放其建築骨架不是南北向，便是東西向。假如把它們的骨架反轉過來，幾小時後它們一定會轉回到原來的方向去。在天然土丘中也觀察到對方向有同樣的選擇。」①

綜上所述，中國建築辨方正位的總體布局，既是中國古代先民生活經驗的一種實踐選擇，也是中國哲學師法自然的一種具體體現。其中，對於天文、地理、氣象等自然方位的認識和表述，又滲透著中國古代易學的智慧，留下了中國文化歷史的烙印。

① 〔德〕卡爾‧馮‧弗里施著：《動物的建築藝術》，科學普及出版社，一九八三年十月第一版，第一一六—一一八頁。

第三章 文化方位與建築象徵

在中國的傳統建築中，除了豐富多采的天地自然方位之外，還蘊涵著類型繁多的易學文化方位。易學方位又稱易圖方位，是以自然方位為基礎的一種文化方位。

這種文化方位，具有較多的象徵意義。

這裡，需要特別注意的是，易學文化方位（易圖方位）與地理自然方位（地圖方位）之間，有一個重要的區別：易學文化方位，是背北面南來看的，因而是以南為上，即上南下北左東右西或「東方為左，西方為右，南方為前，北方為後」（《易緯・易稽覽圖》）；地理自然方位，是背南面北來看的，因而是以北為上，即上北下南、左西右東。兩者正好相反。

下面所要介紹的，是在中國傳統建築中，常用的一些易學文化方位系統，其方向均以南為上。

河洛方位

河洛方位，包括河圖方位與洛書方位。相傳，古時候，黃河中出現了背上有圖形的龍馬，即所謂「河圖」；洛水中出現了背上有文字的神龜，即所謂「洛書」。伏羲效法河圖，畫出了八卦；大禹效法洛書，制定了《洪範·九疇》即治理天下的九種大法。河圖、洛書，早已失傳。對於它們的理解，一直是眾說紛紜，莫衷一是。

北宋哲學家劉牧（一一○一─一○六四）根據古籍中的記載，按照一定的數理關係，用黑白點繪成了河圖、洛書的圖形。後來，與劉牧同時的北宋易學者阮逸在假托關朗之名所作的《關朗易傳》中，說：《河圖》的樣子七前六後，八左九右；《洛書》九前一後，三左七右等等。其說，正與劉牧相反。

南宋易學者蔡元定（一一三五─一一九八）根據《關朗易傳》所畫出的河圖、洛書，得到了朱熹的支持①。迄今，流行於世的就是由朱熹所認定的河圖、洛書。

至於河圖、洛書的本義，迄今為止，仍然是一個有待考證的歷史問題。

近年來，一些人所謂的揭破河圖、洛書千年之謎云云，不過是言過其實的主觀判斷和任意比附罷了，均難以成立。

下面，主要涉及的是河洛方位在中國傳統建築方面的一些具體應用。

◆ 河圖方位

用黑、白點來表示的河圖如圖七。

在圖七中，陽數（奇數）用白點表示，陰數（偶數）用黑點表示。

用數字所表示的河圖如圖八。

《繫辭上傳》上說：「天一地二，天三地四，天五地六，天七地八，天九地十。天數五，地數五，五位相得而各有合。天數二十有五，地數三十，凡天地之數五十有五。」其中，一、三、五、七、九為天數，其和為二十五；二、四、六、八、十為地數，其和為三十。天數與地數的總和，為五十五，稱之為「大衍之

① 李申：《話說太極圖──〈易圖明辨〉補》，知識出版社，一九九二年七月第一版。

圖七　河圖

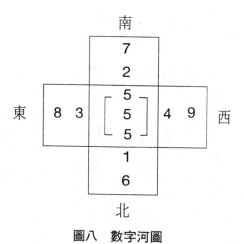

圖八　數字河圖

數」。

在十個自然數中，一、二、三、四、五為生數，六、七、八、九、十為成數。

這樣，我們可以看到，在圖八中，每一個方位上的生數與成數之差皆為五：六減一、七減二、八減三、九減四、十減五，均等於五。而且，每一個方位上的生數與中央方位上的生數之差，又均等於該方位上的成數與中央方位上的成數之差。即：五減一、十減六，均等於四；五減二、十減七，均等於三；五減三、十減八，均等於二；五減四、十減九，均等於一。此所謂「蓋一、二、三、四，由中宮五十而生，隱藏於四方八數之中」①。如此等等。

這種奇妙無窮的數理關係，象徵著宇宙萬物統一而又多變的自然奧秘。《啟蒙》曰：「《河圖》以五生數統五成數，而同處其方，蓋揭其全以示人而道其常，數之體也。」

在中國傳統建築中，河圖之數，常常與陰陽、五行併用，或者作為吉祥如意的

① 〔清〕江慎修：《河洛精蘊》，學苑出版社一九八九年五月第一版，第十五頁。

四	九	二
三	五	七
八	一	六

圖九　九宮數字圖

象徵（如明、清時代的天一閣、文淵閣等藏書樓以及欽安殿的設計），或者作為逢凶化吉的象徵（如明、清北京紫禁城的東華門門釘之數的處理）。

◇洛書方位

洛書方位，又稱九宮方位。《易緯·乾鑿度》曰：「太乙取其數以行九宮，四正四維皆合於十五。」

東漢經師鄭玄（一二七—二〇〇）注解說：太帝居九宮之中間的紫宮，八卦神住在其餘八方的八宮。巡行九宮的順序若用數字表示，即為九宮數字圖。南宋數學家又稱之為「縱橫圖」（圖九）。

洛書之數為：戴九履一，左三右七，二四為肩，六八為足，五居中央，橫豎斜皆合於十五。洛書的方位是：三居東方，九居南方，七居西方，一居北方，五居中央；二、四、六、八分別居於西南、東南、西北、東北四隅。在《黃帝內經》中，就有用

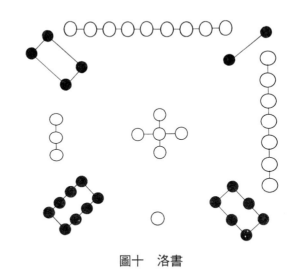

圖十　洛書

三、九、七、一、五等洛書之數，表示東、南、西、北、中五個方位的實例。

若用符號來表示，即用白點表示陽數（奇數）或天數，用黑點表示陰數（偶數）或地數，則為宋代蔡元定和朱熹所謂之「洛書」（圖十）。

在中國建築史上，嚴格按照「洛書」方位即九宮方位所設計的典型建築，首推「明堂九室」。明堂之制，以因時而動為規矩準繩。

《淮南子‧時則訓》曰：「明堂之制，靜而法準，動而法繩，春治以規，秋治以矩，冬治以權，夏治以衡，是故燥濕寒暑以節至，甘雨膏露以時降。」

朱子曰：論明堂之制者非一，窮意當

有九室，如井田之制。東之中為清陽太

廟；東之南為清陽右個；東之北為清陽左

個。南之中為明堂太廟；南之東，即東之

南，為明堂左個；南之西，即西之南，為

明堂右個。西之中為總章太廟；西之南，

即南之西，為總章左個；西之北，即北之

西，為總章右個。北之中為玄堂（又稱元

堂）太廟；北之東，即東之北，為玄堂右

個；北之西，即西之北，為玄堂左個。中

為太廟太室。凡四方之太廟異方所。其左

右個，則清陽左個即玄堂之右個，清陽右

個即明堂之左個也。但隨其時之方位開門

耳。太廟太室則每季十八日，天子居之

歟。（胡渭：《就易圖明辨》）明堂九室

之平面布局如圖十一。

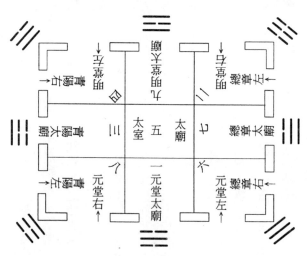

圖十一　明堂九室圖

易卦方位

　　按照不同的卦序排列，易卦具有多種類型。在中國的傳統建築中，常用的易卦方位主要有如下幾種。

◆先天八卦方位

　　《說卦傳・第三章》上說：「天地定位，山澤通氣，雷風相薄，水火不相射，八卦相錯，數往者順，知來者逆；是故，《易》逆數也。」就八卦之自然取象而言，乾卦象徵天，坤卦象徵地；天在上，地在下。用乾、坤二卦來為八卦定位。艮卦象徵山，兌卦象徵澤，山上之水流向低處成為澤，澤中之水蒸發上升成為雲，兩者相互通氣。震卦象徵雷，巽卦象徵風，風雷相互激盪。坎卦象徵水，離卦象徵火，二者性質相反。八卦之中，乾與坤，艮與兌，震與巽，坎與離，在卦象上均為錯卦（又稱反卦）。

　　古人認為，八卦可以用來推斷以往，預見未來，推斷以往是按照發展的順序往

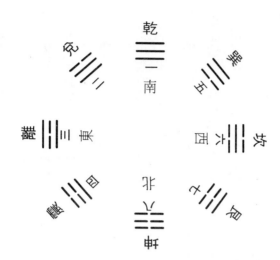

圖十二　先天八卦方位圖

後順推，預見未來則是按照相反的方向逆推。所以，《易》就是用於逆推未來的一種手段。

後來，北宋的學者邵雍（一一○一──一○七七年）依據這一段文字，畫出了「先天八卦圖」，並托名為伏羲所作，因而又稱之為「伏羲八卦圖」。其方位是：「乾南坤北，離東坎西，震東北兌東南，巽西南艮西北。」其卦序為：乾一、兌二、離三、震四、巽五、坎六、艮七、坤八。（見圖十二）

在中國古代的京城建築中，往往以「先天八卦」之乾、坤、離、坎所象徵的天、地、日、月，作為南北中軸線（子午線）和東西中軸線兩端即東、西、南、北

四正方位的象徵。如，明、清北京城之天壇、地壇、日壇、月壇，就是按照「先天八卦」之乾南、坤北、離東、坎西的方位來布局的。在南北中軸線上，皇城的南門即天安門，及其北門地安門（又稱厚載門），也是按照「先天八卦」乾南坤北的方位來規劃的。從八卦的自然取象來看，離為日，為火，在自然陰陽方位中居於陽位，故而「陽」字又寫作「昜」；坎為月，為水，在自然陰陽方位中居於陰位，故而「陰」字又寫作「阴」。在明、清北京紫禁城北上西門之西的大高玄殿建築中，就有左右二閣，「左曰炅（注曰音陽）真閣，右曰昈（注曰音陰）靈軒」[1]。《紅樓夢》裡所說的「水月庵」中之「水月」，其寓意也為「陰」。

◇《後天八卦方位

《說卦傳・第五章》中說：「帝出乎震，齊乎巽，相見乎離，致役乎坤，說言乎兌，戰乎乾，勞乎坎，成言乎艮。萬物出乎震，震東方也。齊乎巽，巽東南也，

① 〔清〕于敏中等編纂：《日下舊聞考》，北京古籍出版社，一九八三年五月版，第六三八頁。

齊也者，言萬物之潔齊也。離也者，明也，萬物皆相見，南方之卦也，聖人南面而聽天下，向明而治，蓋取諸此也。坤也者，地也，萬物皆致養焉，故曰致役乎坤。兌，正秋也，萬物之所說也，故曰言乎兌。戰乎乾，乾西北之卦也，言陰陽相薄也。坎者水也，正北方之卦也，勞卦也，萬物之所歸也，故曰勞乎坎。艮，東北之卦也，萬物之所成，終而所成始也，故曰成言乎艮。」

震卦位居東方，以天象方位而論，象徵太陽從東方開始升起；以季節方位而論，東方代表春天，萬物的萌芽生長也從這裡開始。

巽卦位居東南方，在季節上相當於春夏之間，這時太陽已經高高升起，陽光普照大地，使得萬物鮮明、齊一生長。

離卦象徵光明，為南方之卦，相當於中什時候的太陽，人們在各個方位都可以看見它；在季節上，相當於夏天；聖人稱帝，坐北面南聽取天下政務，象徵面對光明治理天下，就是取法於這一卦。

坤卦象徵地，養育萬物是地的使命。在空間方位上，坤卦位居西南；在季節上，坤卦相當於夏秋之間。

兌卦象徵秋天，正是果實累累、萬物喜悅的季節；在空間方位上，兌卦位居西

方。

乾卦位居西北方，正值太陽西沉之時。這時候，陰陽、明暗正處於掙扎交替之中；就季節而論，乾卦相當於秋冬之間。

坎卦象徵水，位居正北方。這時候，太陽已經完全沉沒，白晝已盡，黑夜來臨；在季節上，坎卦相當於冬天，正是萬物勞累一生之後回歸大地之時。

艮卦位居東北方，就晝夜之更替而言，正當黎明時分，黑暗即將過去，光明即將來臨；它既是前一天的終結，又是另一天的開始；就季節而論，艮卦相當於冬春之間。以上皆為八卦之自然取象。

此外，在《說卦傳·第十章》中，還有關於八卦之人事取象的如下論述：「乾，天也，故稱乎父；坤地也，故稱乎母；震一索而得男，故謂之長男；巽一索而得女，故謂之長女；坎再索而得男，故謂之中男；離再索而得女，故謂之中女；艮三索而得男，故謂之少男；兌三索而得女，故謂之少女。」

乾卦代表天，為純陽，為父；坤卦代表地，為純陰，為母。為母之坤卦向為父之乾卦索取一陰爻而為中男，第三次得到一陽爻的艮卦為少男。為父之乾卦向為母之坤卦索取一陽爻而生男，最先得到一陽爻的震卦為長男，其次得到一陽爻的坎卦為中男，第三次得到一陽爻的艮卦為少男。

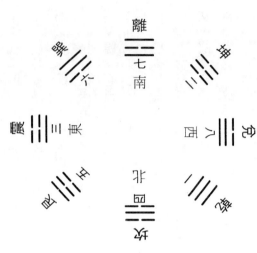

圖十三　後天八卦方位圖

易學與建築

生女，最先得到一陰爻的離卦為中女，其次得到一陰爻的離卦為中女，第三次得到一陰爻的兌卦為少女。

邵雍根據上述文字，畫出了「後天八卦圖」，並托名為文王所作，故而又稱之為「文王八卦圖」。其卦序，依次為：乾一、坤二、震三、坎四、艮五、巽六、離七、兌八。其方位，以《說卦傳‧第十章》為作為根據，以《說卦傳‧第五章》為根據。（見圖十三）

「後天八卦方位」，在中國的皇家建築和民間建築中，都有所應用。後天八卦以離坎定南北，離南、坎北，離為火、坎為水。這與正五行之南方火、北方水的方位，是完全一致的。在明、清北京紫禁城

中，被道教尊為水神的元天上帝之廟「欽安殿」，之所以建在南北中軸線的北端，正是以此為依據的。

後天八卦方位，在中國古代京城的規劃設計中，也有廣泛的應用。在後天八卦方位中，乾為天，位居西北方；坤為地，位居西南方。北魏鄴城的南城中，西北方位有乾門，西南方位有厚載門。隋唐洛陽城，也是按照這一方位來規劃的。其中，天子所居的宮城位於京城的西北乾方，京城的西南坤方有「厚載門」。元上都城內，在宮城的西北乾方，建有「乾元寺」。元代大都城中，在皇城的西北乾方（皇城門內白塔寺西側）建有「天帥府」。明代宣德年間，又在元代天帥府舊址建有「朝天宮」。明憲宗朱見深（一四四七—一四八七）曾有詩云：「禁城西北名朝天，重檐巨棟三千間。」① 今阜城門東北還有宮門口東廊下、西廊下之舊名。乾方，又稱作天門。北京城內，北海公園白塔山上「仙人承露盤」的方位變遷，就是以後天八卦方位為依據的。

①〔清〕于敏中等編纂：《日下舊聞考》，北京古籍出版社，一九八三年五月版，第八三七頁。

相傳，漢武帝劉徹（前一五六—前八七），迷信長生不老的方術。下令按照一個道士的說法，在建章宮建造了一個仙人承露盤。企圖服用天降之露水攪拌的玉石屑，以求延年益壽。元初，在陝西發現了一個銅人承露盤，說是漢武帝的仙人承露盤。元世祖忽必烈（一二一五—一二九四）命人運至大都，立在瓊華島的東側山坡上。因為，按照四季方位，東方屬春，主生。據道士說，服用生方之露，可以祛病延年。到了明代，嘉靖（一五〇七—一五六六）也是一個迷信方術的皇帝。他聽道士說，乾方為天門，必須服用天門之露，才能有效。於是，又下令將仙人承露盤從東山坡移到了西北山坡。這就是現在人們所看到的仙人承露盤所在的位置①。

此外，在陵墓的命名上也反映了明顯的方位意識。例如，唐高宗李治與武則天的合葬墓，位於其長安都城的西北方，故而名曰「乾陵」。方位意識，在古人生活中的影響之深，由此可見一斑。此外，後天八卦還經常與其它文化方位系統相結合而被廣泛地加以應用。

① 陳文良、魏開肇、李學文：《北京名園趣談》，中國建築工業出版社，一九八三年第一版，第九一—九二頁。

易學與建築

十二月卦		一年	
序號	卦名	月份	季節
01	復卦	十一月中氣	冬
02	臨卦	十二月中氣	冬
03	泰卦	正月中氣	春
04	大壯卦	二月中氣	春
05	夬卦	三月中氣	春
06	乾卦	四月中氣	夏
07	姤卦	五月中氣	夏
08	遯卦	六月中氣	夏
09	否卦	七月中氣	秋
10	觀卦	八月中氣	秋
11	剝卦	九月中氣	秋
12	坤卦	十月中氣	冬

表九　十二月卦與四季方位對照表

◆ 十二月卦方位

十二月卦，又稱十二辟卦、十二消息卦。見表九。

此說由漢代易學家孟喜所提出。在《周易》六十四卦中，有十二卦比較特殊，稱為十二辟卦。其爻象為：陰爻與陽爻各居一端，互不相摻。孟喜以十二辟卦代表一年十二月，以及一年節氣中的中氣；十二卦共有七十二爻，代表七十二候。中國古代，將每一年分為十二個月，每個月分為兩個節氣，每個月的月分為兩個節氣，月中以後稱為中氣。每一節氣又分為三候，即初

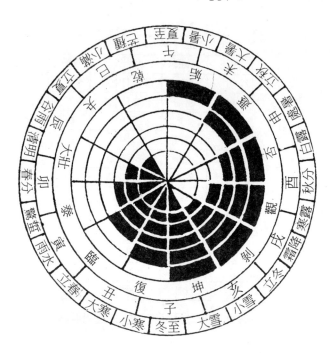

圖十四　十二月卦時空方位圖

候、次候、末候，五日為一候，一年共七十二候。

若用黑、白格表示陰爻、陽爻，經過拓撲變形後的十二月卦，再配之以四方、四季、十二地支、十二月分、二十四節氣等，又可以得到如下之十二月卦時空方位圖（圖十四）。

其中，剛柔二爻的變化，體現了陰陽二氣的消長過程。前六卦，即從復卦到乾卦，表示陽爻自下而上逐漸增長，象徵陽氣逐漸上升；復卦之爻象為一陽生，臨卦為二陽生，泰

卦為三陽生，大壯卦為四陽生，夬卦為五陽生，乾卦為六爻皆陽，象徵陽氣上升到了極點。此為陽息的過程，同時也是陰消的過程。

後六卦，即從姤卦到坤卦，表示陰爻自下而上逐漸增長，象徵陰氣逐漸上升；到坤卦六爻皆陰，表示陰氣盛極，象徵陰氣上升到了極點。此為陰息的過程，同時也是陽消的過程。

關於七十二候，復卦初九爻表示陽氣始動，為十一月冬至次候，到乾卦六爻皆陽，表示陽氣盛極，為四月小滿次候。姤卦初六爻表示陰氣始動，為五月夏至次候，到坤卦六爻皆陰，表示陰氣盛極，為十月小雪次候。這樣，十二辟卦又象徵著二十四節氣、七十二候的陰陽變化。因此，十二卦又稱為十二消息卦。

就十二卦之爻象變化而言，前六卦為陽息陰消，因而被稱作息卦；後六卦為陰息陽消，因而被稱作消卦。中國古代，有所謂「息卦主祿，消卦主刑」之說（《易緯‧易稽覽圖》）。

這種說法，實際上是前面提到的所謂春天主生、秋天主殺，左陽右陰、陽德陰刑觀念的一種引申。

從圖十四可知，在一年之中，冬至正處於坤卦向復卦轉變之時，乃陰極而陽生之節氣；夏至正處於乾卦向姤卦轉變之時，乃陽極而陰生之節氣。在中國古代，「天子」在冬至要到天壇去祭天，在夏至要到地壇去祭地。在一天之中，由坤卦轉變到復卦之時為子夜，由乾卦轉變到姤卦之時為午時。在清乾隆三年（一七三八年）御制冬至齋居詩中，有所謂「灰飛子夜調元律，又喜天心復一陽」的詩句。這一詩句，正是對上述方位的生動反映。

八門方位

《淮南子・地形訓》：「八紘之外，乃有八極。自東北方曰方土之山，曰蒼門；東方曰東極之山，曰開明之門；東南方曰波母之山，曰陽門；南方曰南極之山，曰暑門；西南方曰編駒之山，曰白門；西方曰西極之山，曰閶闔之門；西北方曰不周之山，曰幽都之門；北方曰北極之山，曰寒門。」（表十）

實際上，八門文化方位，蘊含著四象方位（如蒼門、白門）、四季方位（如開明之門、暑門、寒門）、八風方位（閶闔之門），以及自然陰陽方位（如陽門），

表十　八方、八極與八門方位對應一覽表

八方	東北方	東方	東南方	南方	西南方	西方	西北方	北方
八極	方土之山	東極之山	波母之山	南極之山	編駒之山	西極之山	不周之山	北極之山
八門	蒼門	開明之門	陽門	暑門	白門	閶闔之門	幽都之門	寒門

是一種綜合性的方位系統。它在實用上，與上述諸多方位系統之間，有著異曲同工之妙。

四門方位

這裡所說的四門方位，指的是分別位居西北、東南、西南、東北四隅的「天門、風門（又稱地戶）、人門、鬼門」。

《易緯·乾坤鑿度·立乾坤巽艮四門》載：「乾為天門。聖人畫乾為天門，萬靈朝會眾生成。其勢高遠，重三三而九，為陽德之數，亦為天德。天德兼坤數之成也，成而後有九。萬形經曰，天門辟元氣，易始於乾也。」「坤為人門。……畫坤為人門，萬物蠢然，俱受蔭育，象以準此。坤能德厚迷遠，含和萬靈，資育人倫。人之法用，萬門起於地利，故曰人門。」「巽為風

門亦為地戶。……萬形經曰，二陽一陰，無形道也。風之發泄，由地出處，故曰地

戶。戶者，牖戶，通天地之元氣。」「艮為鬼冥門。上聖曰，一陽二陰，物之生於

冥昧，氣之起於幽蔽。地形經曰，山者艮也，地土之餘，積陽成體，石亦通氣，萬

靈所止，起於冥門。言鬼其歸也，眾物歸於艮。艮者止也，止宿諸物。……艮靜如

冥暗，不顯其路，故曰鬼門。」（《易緯·乾坤鑿度》）

東漢王充在《論衡·訂鬼篇》中說：「《山海經》又曰：滄海之中，有度朔之

山，上有大桃木，其屈蟠三千里，其枝間東北曰鬼門，萬鬼所出入也。」這裡所說

的「鬼門」，是神話中的地名。又據《周禮·大司徒疏》引《河圖括地象》曰：

「天不足西北，地不足東南，西北為天門，東南為地戶，天門無上，地戶無下。」

由此可知，天門、地戶（又稱風門）、人門、鬼門，是分別與「後天八卦」中

「乾、巽、坤、艮」之四維方位相對應的。這一方位系統，在《宅經》中就有所應

用。（見圖十五，引自《宅經》）

其中，「後天八卦」是由外向裡看的。東、南、西、北四正方位，由八干（甲

乙丙丁庚辛壬癸）、十二支（子丑寅卯辰巳午未申酉戌亥）來表示。

此外，據考古發現，早在漢代栻盤（六壬栻盤）的方形地盤上，就已經用

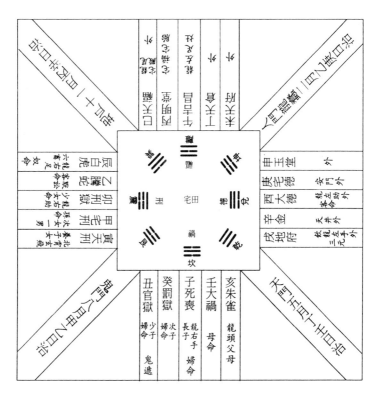

圖十五　天地人鬼四隅方位圖

「天」、「土」（地）、「人」、「鬼」，來分別表示「西北」、「西南」、「東南」、「東北」四隅方位了。地盤上面是圓形的天盤（圖十六）。

在風水理論中，位於乾方的天門，以及位於巽方的地戶，常常被用來作為「水口」的方位。天門謂之「入水口」，地戶謂之「出水口」。中

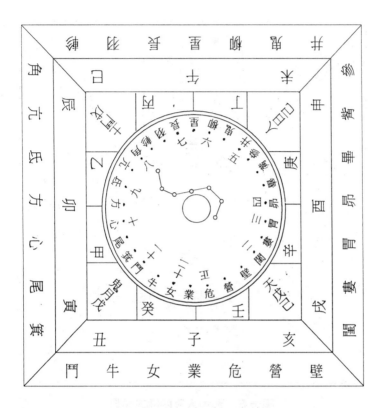

圖十六　漢代栻盤示意圖

國的傳統建築，非常注重排水的通暢問題。無論是來自天上的雨水，還是來自渠道的河水，都以排水通暢為好。就總體而言，中國的地勢是西北高、東南低，多數江河的流向都是自西北而向東南。上述地理特點，集中地反映在這樣一個著名的神話傳說中：「天地初不

足，故女媧氏練五色石以補其闕，斷鰲足以立四極。其後，共工氏與顓頊爭帝，而

怒觸不周之山，折天柱，絕地維。故天後傾西北，日月星辰就焉；地不滿東南，故

百川水注焉。」①

此外，由於「水」在人類生活中的重要意義，風水理論中還有一種說法，叫做

「入山尋水口，……凡水來處謂之天門，若來不見源流謂之天門開；水去處謂之地

戶，不見水去謂之地戶閉。夫水本主財，門開則財來，戶閉則財用不竭」（《入山

眼圖說•卷七•水口》）此說，在神秘的色彩下，反映了古代先民對於「水」資源的

重視。基於這種觀念，中國古代的京城建築，大都把西北乾方規劃為「入水口」，

把東南巽方作為「出水口」。

例如，明、清北京城內的水系，就是自西北乾方的積水潭水關入，自東南巽方

的通匯河出；明、清北京紫禁城內的金水河，則是自玄武門（即神武門）西側的地

道入，自鑾駕庫東南巽方出。在民居建築中，坐北向南的住宅，也大都在東南巽方

① 〔晉〕張華：《博物志全譯》，貴州人民出版社，一九九二年十二月第一版，第十五頁。

開設出水口。其道理很簡單：巽者，順也；求個排水順暢罷了。至於能否真的因為水口設置的合理而發財，就不必太認真了。

四德方位

《周易》六十四卦之首的「乾」卦卦辭曰：「元亨利貞。」乾卦取象於天，但不是取象於天之體，而是取象於天之性。天之性為健，即天體運行，永不停息，沒有任何力量能夠阻止它和改變它。天體運行，永不停息，沒有停息的顯著標誌，就是春夏秋冬四季之交替變更。卦辭是用來解釋卦義的。「元亨利貞」，合而言之即為「健」；「健」，分而言之即為「元亨利貞」。

古人對「元亨利貞」有不同的釋義：釋為四季之天象，即春夏秋冬；釋為人事之四德，即仁義禮智。因而，「元亨利貞」又稱之為四德。

《左傳‧襄公九年》：「元，體之長也；亨，嘉之會也；利，義之和也；貞，事之干也。體仁足以長人，嘉德足以合禮，利物足以和義，貞固足以干事。」①「仁義禮智」四德，加上「信」字，又稱為五常之德，簡稱五常。

表十一　四德、五常方位與自然方位對應一覽表

地理方位	東	南	中	西	北
主體方位	左	前		右	後
四季方位	春	夏		秋	冬
四德方位	元仁	亨禮		利義	貞智
五常方位	仁	禮	信	義	智

在《易緯》中，曾以八卦配五行之氣和五常之德。其具體配法是：東方配仁，西方配義，南方配禮，北方配信，中央配智②。在後來所流行的五常方位中，則是東仁、西義、南禮、北智，以信居中。在建築命名中，最常用的也就是以信居中的五常方位。五常方位與四德方位、四季方位、地理方位，以及主體方位之間的對應關係，如表十一所示。

四德之中，「仁與義」乃人道之根本。所謂

① 《左傳全譯》，貴州人民出版社，一九九○年十一月第一版，第七九八頁。

② 朱伯崑主編：《易學基礎教程》，廣州出版社，一九九三年十二月第一版，第二二八—二二九頁。

「立人之道，曰仁與義。」（見於《說卦傳》）「儒家者流，……游文於六經之中，留意於仁義之際」（《漢書‧藝文志》）。《易緯‧乾鑿度》也曰：「天動而施曰仁，地靜而理曰義。仁成而上，義成而下。上者專制，下者順從。正形於人，則道德立而尊卑定矣。」在這裡，仁義又成了專制順從、上下尊卑的象徵。仁義之中，又以仁為本。所謂「仁者，義之本。」（《禮記‧里運》）「義者，人之斷制。」（《朱子語類》卷六）「和於氣為春，和於理為仁。」（于敏中等編纂《日下舊聞考》）。

春為四季之首，仁為四德之首。因而，在中國的傳統建築中，「仁、義、禮、智」四德，特別是其中的「仁、義」二德，尤其是「仁」德，常常被用來作為執中含和的方位象徵。此外，中國古代，文崇仁，武尚義。因而，在方位上，左仁右義，又與左文右武相一致。

以歷史上的北京城為例：金中都城，左有施仁門，右有彰義門，前有端禮門，後有崇智門。元大都城，左有崇仁門（今為東直門），西有和義門（今為西直門）。明代燕府王城，左有體仁門，右有遵義門，前有端禮門，後有廣智門。明、清北京城，東四牌樓中，南北二牌樓皆名為大市街，左面為履仁，右面為行義；在

西四牌樓中，南北二牌樓也為大市街，左面為行仁，右面為履義。明、清北京紫禁城內，文華殿前，左配殿曰本仁殿，右配殿曰集義殿，清代太和殿前，左有體仁閣，右有弘義閣；乾清宮左面日精門外有崇仁門，右面月華門外有遵義門；明嘉靖年間改建乾清宮右小閣名曰道心，旁左門曰仁蕩，右門曰義平；明隆德殿前，左配殿曰春仁，右配殿曰秋義；以仁字命名的景仁宮，在東宮；乾清宮，左偏殿曰昭仁殿，右偏殿曰弘德殿；養心殿，左配殿曰履仁齋，右配殿曰一德軒。如此等等。清代乾隆在御制昭仁殿敬志詩中，有如下詩句：「發仁止義斯昭德，得位安居莫忘危」①其中，特別強調了四德之首的「仁」的重要意義。

此外，至少從唐代以來，四德方位中的左仁右義方位，已經在里坊制度中有所應用了。唐代長安城，以「仁」字命名的里坊，多在南北大街的左側；以「義」字命名的里坊，則多在右側。如：在中間朱雀門大街兩側，左面有親仁坊、安仁坊，右面有通義坊、宣義坊、敦義坊、歸義坊；在皇城兩側，左面有崇仁坊，右面有義

① 〔清〕慶桂等編纂：《國朝宮史續編》，北京古籍出版社，一九九四年七月第一版，第四三六頁。

寧坊。隋唐洛陽城，洛水以南部分的中軸線兩側，左面有靜仁、仁風、懷仁、歸仁、利仁、里仁、睦仁、仁和等坊，右面有教義、明義、承義等坊。元大都的里坊命名也是如此，據《元一統志》記載：「嘉會坊，坊在南方，南方屬禮。取義周易嘉會之義以名。……由義坊，西方屬義故，居仁坊地在東市，東屬仁，取孟子居仁由義之言，分為東西坊名。……萬寶坊，大內前右千步廊，坊門在西屬秋，取萬寶秋成之義以名。」①

五行方位

《尚書・洪範》曰：「五行：一曰水，二曰火，三曰木，四曰金，五曰土。」五行之間存在著相生相剋的關係。《左傳》中就提出了「水勝火」、「火勝金」的「五行相勝」說。「相勝」，又稱之為「相剋」。漢代文獻中又明確提出了「五行相生」說。董仲舒說：「天有五行，一曰木，二曰火，三曰土，四曰金，五曰水。木，五行之始也；水，五行之終也；土，五行之中也。此其天次之序也。」（《春秋繁露・五行之義》）並認為「五行者，比相生而間相勝也。」即：「木生火，水

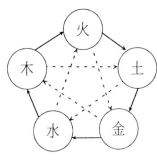

圖十七　五行生剋示意圖

生土，土生金，金生水，水生木。」（《春秋繁露・五行相生》）「金勝木，水勝火，木勝土，火勝金，土勝水。」（《春秋繁露・五行相勝》）五行之間「比相生間相勝」的相互關係，可用圖十七示意。

五行學說的流行，對易學和風水理論的發展，都有著重要的影響。風水理論，是中國最早而又帶有神秘色彩的建築理論。其中，以五行表示方位的所謂「風水五行」，有許多種類。茲擇其最為常用者，簡要述之。

① 〔清〕于敏中等編纂：《日下舊聞考》，北京古籍出版社，一九八三年五月版，第六○一頁。

表十二　正五行方位對照表

五方	東	南	中	西	北
正五行	木	火	土	金	水

◆ 正五行方位

所謂「正五行方位」，即「五行」與「東、南、西、北」四正方位及「中央」方位相配，並具有逐一對應的關係。正五行與五方之對應關係為：東方木，南方火，西方金，北方水，中央土。（見表十二）

東漢許慎在《說文解字》中說：

「木（木），冒也，冒地而生。東方之行。」

「火（火），毀也。南方之行，炎而上象形。」

「土（土），地之吐生物者也，二象地之下地之中物出行也」。古人視「土」為中央之行，體現了中國古代「以土為本」的農業自然文化觀念。

「金（金），五色金也，……西方之行。生於土，從土，左右注，象金在土中形」。

「水（水），準也。北方之行。象眾水並流中有微陽之

表十三　八卦五行方位對照表

自然方位	東北	正東	東南	正南	西南	正西	西北	正北
八卦方位	艮	震	巽	離	坤	兌	乾	坎
五行方位	土	木	木	火	土	金	金	水

氣也。」

許慎對五行的上述解釋，同「正五行方位」基本一致。

正五行用於定方位，即標誌中央與四正方位。

在四季方位中，東方屬春，主生；木為東方之行，也主生。中國活人居住的陽宅建築多用木材營造，很可能與此有關。西方屬秋，主收；金為西方之行，也主收。故而，秋天又稱之為「金秋」季節。唐代長安城中，朱雀門外之東西中軸線大街的東側城門為春明門，與之相對應的西側城門為金光門，即分別寓意著春光明媚、金秋時光。

◈ 八卦五行方位

「八卦五行方位」，簡而言之，是將「五行」與「後天八卦」相配。其對應的方位關係為：震、巽為木；離為火；坤、艮為土；乾、兌為金；坎為水。（見表十三）「八卦五行」以司形局，也是「大游年方位」的基礎。

表十四　天干五行方位對照表

五方	東	南	中	西	北
五行	木	火	土	金	水
十天干	甲乙	丙丁	戊己	庚辛	壬癸

❖ 天干五行方位

「天干」，是中國古代用來表示順序的符號系統之一。其內容是「甲、乙、丙、丁、戊、己、庚、辛、壬、癸」十個符號，又稱為「十天干」或「十干」。它常與「地支」相配合，用以紀年月日時，叫作「干支」，取義於樹木的干枝。十天干又有陰陽之分，按照各自所處的順序位置，奇數為陽，偶數為陰。《黃帝內經‧素問‧入式運氣論奧‧論十干》：「甲、丙、戊、庚、壬為陽，乙、丁、己、辛、癸為陰，五行各一陰一陽，故有十日。」天干五行對應關係如表十四所示。

❖ 地支五行方位

中國古代用來表示順序的另一個符號系統，就是「地支」。

「地支」依次為「子、丑、寅、卯、辰、巳、午、未、申、酉、戌、亥」十二個符號，又稱「十二地支」或「十二支」。「十二

表十五　時辰與小時對照表

十二時辰	子	丑	寅	卯	辰	巳	午	未	申	酉	戌	亥
俗　稱	夜半	雞鳴	平旦	日出	食時	隅中	日中	日昳	哺時	日入	黃昏	人定
24小時	23~24	1~2	3~4	5~6	7~8	9~10	11~12	13~14	15~16	17~18	19~20	21~22

表十六　地支五行方位對照表

五方	東	南	中	西	北
五行	木	火	土	金	水
十二地支	寅卯辰	巳午未	辰戌丑 未	申酉戌	亥子丑

地支」，在時間方位上，除了用來表示一年中的十二個月之外，還常用來表示一天中的十二個時辰。每個時辰相當於現在的兩個小時。所謂「小時」，就是「小時辰」，也就是「半個時辰」的意思。十二時辰與二十四小時之間的對應關係如表十五。

「十二地支」也分陰陽；按照其前後順序的位置，位居奇數位置者為陽，位居偶數位置者為陰。即：「子、寅、辰、午、申、戌」為陽，「丑、卯、巳、未、酉、亥」為陰。「十二地支」與「五行」的對應關係如表十六所示。

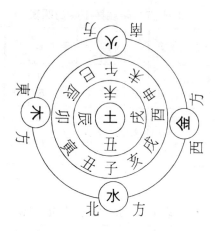

圖十七　地支五行方位示意圖

其圖示如圖十七。

在都城建築的規劃設計中，地支五行
的子午線，往往就是都城的中軸線。

以上幾種，是風水術中最常用的五行
方位。此外，還有所謂「洪範五行」（又
稱宗廟五行）、「四經五行」（「正五
行」捨棄中宮只用四正方位之四行）、
「三合五行」（由「四經五行」類合而
成）、「河圖五行」（由「五行」配「河
圖」而成）等等。①

①王玉德著：《神秘的風水》，廣西人民出版社
一九九一年第一版，第一七四—一七七頁。

五色方位

與五行方位密切相關的是五色方位。據東漢許慎的《說文解字》：

漢代班固在《白虎通・社稷》中，稱：「東方色青。」

「青（　），東方色也。木生火，火生丹。」

「赤（　），南方色也。從大從火，……古文從土。」

「黃（　），地之色也。從田從」。地，即土地。土，為中央之行。與土地相應的黃色，即為中央之色。

「白（　），西方色也。」

「黑（　），火所熏之色也。從炎上出　；　，古　字。」

許慎在這裡雖然沒有說明黑色所象徵的方位，但是，按照中國古代關於「青、赤、黃、白、黑」五色與五行的相應關係來推斷，黑色當為北方之色。五色方位與五行方位之對應關係，如表十七所示。

五行生剋觀念及其相應的五色觀念，在中國的文化史上有著很深的影響。下

表十七　五色與五行方位對照表

五方	東	南	中	西	北
五行	木	火	土	金	水
五色	青	赤	黃	白	黑

面，我們就會看到，這種觀念在中國的傳統建築及其使用方面，也有鮮明的體現。

◆京師之地，分爲五城

相傳遼主燕京五方，五方各鎮以塔，按照五行五色方位，塔分五色。但由於戰爭而造成的焚燒破壞等災害，只有今天阜城門內的白塔保存了下來。「今四色中，黑塔、青塔廢，其寺在，人呼黑塔寺、青塔寺云。」①這裡所說的黑塔寺、青塔寺，即大天源延聖寺與永福寺。②

元大都時期，大都城按照五行分爲五個城區加以管理。據《天府廣記》記載：「京師之地分爲五城，……每城設有兵馬司，其制始於元。……兵馬司夜巡，赴尚寶司領令牌，東城木字，西城金字，中城土字，南城火字，北城水字。」③這種制度，至明、清一直沿用了下來。據《燕都叢考》記載：北京「內城周四十里，門九。清時定制分五城」。

◇八旗拱衛，方位相勝

據瀛雲萍先生考察，「『滿洲』一詞接替女真族名使用，始於清天聰九年（一六三五）十月十三日」，次年改國號為「清」。滿、洲、清三個漢字都含有三點水。使用這三個漢字「是有深刻意義的」，「因滿洲人非常重視『五行生剋』學說。當時漢族的明帝國有三重『火』的意識在內；漢族之稱，來自漢朝，漢以火德王，用赤旗，稱炎漢。『炎』字分明是雙火組成的；『明』字是日月二字組成的，日有火意，而帝室姓朱，朱赤色亦有火意，故朱明之合亦一火也。故用滿洲族名之雙水以滅『炎漢』，用清之一水以滅明火。因五行生剋，『水能剋火』也。」④從

① 〔清〕于敏中等編纂：《日下舊聞考》，北京古籍出版社，一九八三年五月版，第一八二—一八三頁。

② 《北京史》，北京出版社，一九八五年第一版，第七五頁。

③ 〔清〕孫承澤纂：《天府廣記》，北京古籍出版社，一九八三年版，第二〇—二一頁。

④ 瀛雲萍：《八旗源流》大連出版社，一九九一年第一版，第八七頁。

「大清」入關之後的一些行為來看，此說是不無道理的。

據《八旗通志》記載：「順治元年，世祖章皇帝定鼎燕京，分列八旗，拱衛皇居。鑲黃居安定門內，正黃居得勝門內，並在北方。正白居東直門內，鑲白居朝陽門內，並在東方。正紅居西直門內，鑲紅據阜城門內，並在西方。正藍居崇文門內，鑲藍居宣武門內，並在南方。蓋八旗方位相勝之義，以之行師，則整齊紀律，以之建國，則鞏固屏藩，誠振古以來所未有者也。」①

即用鑲黃旗和正黃旗來守衛北城，象徵土剋水；用正白旗和鑲白旗來守衛東城，象徵金剋木；用正紅旗和鑲紅旗來守衛西城，象徵火剋金；用正藍旗和鑲藍旗來守衛南城，象徵水剋火。八旗無黑，以藍代之。

此外，據說當年在北海小白塔後面，還立有五根號杆，俗稱五虎號杆，並備有藍（青）、紅（赤）、黃、白、黑五色龍旗和五色燈籠，以為防變指揮之用。相應地，在東、西、南、北四面城門上，各自備有號杆及其五行色的龍旗和燈籠。若敵人在白天東面攻城，東直門、朝陽門的號杆上就掛起藍色龍旗，白塔山上的號杆也隨即掛起藍色龍旗。夜間有變，就掛起藍色燈籠。城內八旗看到藍色龍旗或藍色燈籠，就立即集合隊伍，去東城迎敵。若敵人同時從四面進攻，白塔山上就同時掛起

四種顏色的龍旗或燈籠。若城內有變，或敵人已經攻入城內，就掛起黃色的龍旗或燈籠。在掛起龍旗或燈籠的同時，還要放二十一響信炮②。

值得注意的是，八旗分四種顏色，只能象徵金、火、土、水四行。這裡，五行單單少了一個木行。究其原因，就是由於東方之木能剋中央之土；以木行象徵旗兵，則有威脅中央皇權之義。這同八旗部隊防備外侵、拱衛皇居的職能是背道而馳的。也是絕對不能允許的。

凡是用正五行來象徵皇家位居中央地位者，都要遇到一個木剋土的問題。為了避免這一尷尬的局面，都要在東方木行上做些文章。在這裡是採取的五行缺木的辦

① 〔清〕于敏中等編纂：《日下舊聞考》，北京古籍出版社，一九八三年版，第五七八頁。
② 陳文良、魏開肇、李學文：《北京名園趣談》，中國建築工業出版社，一九八三年第一版，第八五一八八頁。

法，在明清、北京紫禁城東華門的建築設計上，則是採取的將每扇門的門釘去掉一行，從而將門釘從陽數降為陰數，使陰木不能剋陽土的辦法（詳見本書「易學象數與皇家建築」部分的有關論述）。

◇社稷壇臺，五方五色

古代都城建築中所謂的「左祖右社」之「社」，即社稷壇。社稷壇乃歷代帝王和諸侯隆重祭祀之場所。據《白虎通義》：「人非土不立，非穀不食。土地廣博不可遍敬也，五穀眾多，不可一一祭也，故封土立社，示有上尊。稷五穀之長，故封稷而祭之也。」

都城設立的社稷壇，稱作太社太稷，由帝王主祭；各郡縣設立的壇稱作社稷，由帝王派出的郡縣官吏主祭。明、清時代北京城的社稷壇，是一座二層方臺，「四出陛」，皆白石，各四級。上層分作東、南、西、北、中五方，分別築以東青、南赤、中黃、西白、北黑五色土。四周的壇牆各開一門，其顏色與四方之土色相同。五色土分別代表著五方五行，象徵著全國各地的領土。

圖十九　二十四山方位示意圖

二十四山方位

「二十四山」，又稱「二十四向」、「二十四至」、「二十四到」或「八千四維二十四山」。

這是由「後天八卦方位」中的「四維」（乾坤艮巽）、「十天干方位」中的「八千」（甲乙丙丁庚辛壬癸），以及「十二地支」（子丑寅卯辰巳戊未申酉戌亥）所組成的一種方位系統。（見圖十九）

這一方位系統，早在漢代杙盤、漢代司南的地盤上，就已經有所應用。後來，又用於羅盤上天

盤、地盤、人盤的方位刻度。值得注意的是，中國古代的這種二十四分法，既用以定向，又用以紀時。作為一種紀時制度，其名稱與時序，同羅盤上的「二十四山」完全相同。羅盤上的二十四山，同其他相關的方位系統一樣，主要用於確定天地自然方位。

文化陰陽方位

在易學中，由卦象所表達的「文化陰陽方位」，是以「自然陰陽方位」為基礎的，是對「自然陰陽方位」的擴展與補充。

◇易卦方位，陰陽分明

在「先天八卦方位」中，乾卦位居正南，坤卦位居正北，離卦位居正東，坎卦位居正西。「乾為天」、「坤為地」、「離為火，為日」、「坎為水，……為月」（均見《說卦傳》）。其中，天、火、日均為陽，地、水、月均為陰。按照面南而視的易學方位來說，其陰陽方位即是：南為陽，北為陰；左為陽，右為陰。或「東

表十八　十二月卦陰陽爻之數量分布統計一覽表

四方	東北	東	東南	南	西南	西	西北	北
十二月卦的陽爻數量分布	6	21	15	27	12	15	3	9
十二月卦的陰爻數量分布	12	15	3	9	6	21	15	27

方少陽」、「西方少陰」、「南方太陽」、「北方太陰」[1]。少陽，有陽氣發動之義；太陽，有陽氣旺盛之義；少陰，有陰氣發動之義；太陰，有陰氣旺盛之義。在前面講到的「十二月卦時空方位圖」中，每一卦之陰爻和陽爻在各個方位上的分布，可列表統計如表十八。

其中，就東、西方位而言，是東方多陽、西方多陰；就南、北方位而言，則是南方多陽、北方多陰；就四隅方位而言，是東南多陽、西北多陰。上述文化陰陽方位，同前面所說的自然陰陽方位基本上是一致的，同北半球的實際天象以及先民們避寒趨暖的生活經驗也是相符合的。

① 〔晉〕張華著：《博物志全譯》，貴州人民出版社，一九九二年第一版，第二八—二九頁。

◇傳統習俗，左陽右陰

文化陰陽方位隨著古代先民概括能力的提高和思維方式的發展，「陰、陽」由本來意義上的自然觀念上升到了哲學觀念。哲學意義上的「陰、陽」觀念，有著極為豐富的內涵。它概括了許多具有對立而又統一的關係。其中，最常見的一些內容，如表十九所示。

文化陰陽方位，在中國的傳統習俗中，從皇家到民間，從古往到今來，從生活方式到建築裝飾，都有著廣泛而深入的影響。

一、人之相處，男左女右

男左女右，是中國數千年來留下的一種傳統習俗。例如，夫妻之間，從生前在正式場合一起站立、落坐和拍照時的所處位置，到死後在墓穴中雙方棺材擺放的位置，乃至雙方姓名在墓碑或牌位上書寫的位置，都講究左陽右陰、男左女右。這些現象，人們不僅可以在中國的傳統戲劇中看到，就是在現實生活中也仍然可以看到。

表十九　哲學陰陽觀念常見內容對照表

長	文	仁	德	男	雄	剛	火	日	天	生	大	粗	長	實	凸	左	前	高	上	向	明	陽
幼	武	義	刑	女	雌	柔	水	月	地	死	小	細	短	虛	凹	右	後	低	下	背	暗	陰

這種習俗，可以說都是歷來崇尚周禮之風的延續。至於中醫在給不同性別的病人診病號脈時，甚至一些江湖術士在給人看手相時，也講究男左女右，個中有無科學道理就是另外一個問題了。

二、石獅擺放，左雄右雌

在建築方面，一個典型的實例，就是擺在大門左右兩側的一對石獅子。傳說，獅子是由異域傳入的獸中之王[1]。據《爾雅·釋獸》：「狻麑，如虦貓，食虎豹。」《注》：「即師子也，出西域。」[2]。

① 吳泓、劉江編著：《中國名勝古蹟之謎》，中國和平出版社，一九九○年第一版，第十七頁。

② 《辭源》，商務印書館，一九八三年修訂第一版，第二○○九頁。

獅子可能是隨著佛教而傳入中國的。據考古發現，在中國最早出現的動物造型

中，有龍和虎。在同干支紀年相對應的十二生肖（十二屬相）中，也有龍和虎。其

順序是：鼠、牛、虎、兔、龍、蛇、馬、羊、猴、雞、狗、豬。

在《周易》中，關於動物的記載很多。其中，與十二生肖相關的有：鼠、牛、

虎、龍、蛇、馬、羊、雞、狗、豕（豬）。此外，還有豹、鶴、龜、雉、蚌等等。

唯獨缺少一個「獅子」。印度的十二生肖與中國的十二生肖差不多，其順序為：

鼠、牛、獅、兔、龍、蛇、馬、羊、猴、金翅鳥、狗、豬。其中，只是把虎換成了

獅，把雞換成了金翅鳥。

中國古代先民原來是把虎看作獸中之王，這不僅是因為老虎的凶猛厲害，而且

同老虎腦門上那三橫一豎的花紋正好與漢字中的「王」字非常相似密切相關。據

說，印度的十二生肖，原來是十二位神將的坐騎。後來，不知從何時起，來自異域

的獸中之王的獅子，就成了守門看戶的吉祥動物了。獅子傳到中國之後，就逐漸與

講究陰陽之和的中國文化相融合了。

在中國，一般說來，看門的石獅子，都是一雄一雌、成雙成對的。而且，其擺

放的位置都是左陽右陰、左雄右雌。由於中國的石獅子，經過修飾美化之後，都是

滿頭卷毛、威武雄壯的樣子，單憑獅子的頭部是難分雌雄的。

為了區分雌雄起見，工匠們將位於門口左側的雄獅雕成右前爪玩耍著繡球或兩前爪之間有一繡球，將位於門口右側的雌獅雕成左前爪撫摸著幼獅或兩前爪之間臥一幼獅的可愛形象。因此，不管大門是什麼朝向，當你從門裡出來的時候，爪下有繡球的雄獅總應該在你的左側，爪下有幼獅的雌獅總應該在你的右側；當你從門外進入的時候，其方位恰好相反。

以北京天安門城樓下面的門洞為例，當你從面向南方的門洞進去的時候，其兩側的石獅子，一定是雄獅在你的右側，即在門洞的東側，雌獅在你的左側即在門洞的西側；其面向北方的門兩側的石獅子，一定是雄獅在西側，雌獅在東側。同理，坐西向東的頤和園院牆正門外面的石獅子，是雄獅在大門的北側，雌獅在大門的南側；其餘以此類推。

以上，是在中國建築物中，帶有普遍性的左陽右陰的方位布局。不過，也有例外的情況。例如，筆者曾經注意到，位於嘉峪關內側關帝廟前面的一對石獅子，以及位於曲阜孔府前面、鼓樓門內東華門大街南北兩側的一對石獅子，就有點個別，其爪下既沒有繡球也沒有幼獅，難以區分其雌雄。

特別是位於泰山上建於明嘉靖三十九年（一五六〇年）的「孔子登臨處」之四柱三門石坊前後兩面的兩對石獅子，均為左雌右雄，其陰陽方位與通常所見完全相反。其中的奧秘，尚不得而知，有待於進一步探討。

總之，上述左男右女、左雄右雌的文化陰陽方位，與自然陰陽方位相比較而言，在建築裝飾的使用上有著極大的靈活性。至於在門前設置石獅子的含義是什麼，歷來都沒有統一的說法。一種說法認為，獅子是吉祥的動物，可以驅除邪惡。而在《北京形勢大略》中，所記載的另一種說法則認為，「石者實也，獅者思也，言思前人創業後人守成之不易也」。①前者，既帶有幾分美好的願望，又帶有一些神秘的色彩；後者，倒是帶有某些激勵的成分。

順便說一下，在中國歷史上，石獅子作為一種建築裝飾，大都用於宮殿、廟觀、衙署以及貴族、巨商住宅的門口。近年來，卻出現了一些商家爭相在其商店門前設置石獅子的時尚。

①岱岳編：《北京趣聞一〇〇〇題》，中國旅游出版社，第九四頁。

據報導，在有的城市，甚至還為此而爆發了一場所謂的「石獅子大戰」。其實，什麼事情，都有一個分寸的問題，即哲學上所謂的「度」；過分了，都會適得其反的。否則，大街通衢恐怕真的要變成「獅子林」了。若是這樣的話，一來會使得本來就已經十分擁擠的街道空間變得更加擁擠起來；二來在街道景觀上也未必好看。

大游年方位

中國傳統建築，在陽宅布局上，非常講究方位之和。其中，最根本的方位之和，就是自然方位之和。然而，在城市和村鎮等聚落中，最佳的自然方位總是有限的。若必須在不甚理想的自然方位營建陽宅，又想在方位上獲得某種心理上的平衡或者是某種美感的話，有沒有辦法呢？有的。

明代王君榮在他所撰寫的一部堪輿著作《陽宅十書‧論大游年第三》中，記載了一種大游年方位系統。按照這一方位系統，可以藉由對建築布局的某種變換，將任何自然方位上的陽宅轉換為文化方位上的吉宅。

◇八門套九星變爻大游年原理

大游年，又稱作八門套九星大游年。這是一種以「八卦五行方位」為基礎的易學文化方位系統。它借助於天上的九星來象徵地下之九宮，並把九星區分為吉星和凶星。所謂「天上九星為地下九宮，……然吉星惟三，凶星乃六」；「吉星三：生者，生氣星，貪狼星也。一木。延者，延年星，武曲星也。一金。天者，天乙星，巨門星也。一土。凶星五：禍者，禍害星，祿存星也。二土。六者，六煞星，文曲星也。一水。五者，五鬼星，廉貞星也。一火。絕者，絕命星，破軍星也。二金。輔弼者，一名伏吟，互重房也。二木。」①

其中，輔弼，為左輔、右弼二星之統稱。輔弼，又稱伏位。其星吉凶無定，隨主而變。主吉彼亦吉，主凶彼亦凶，故曰「輔弼」。五行名稱前面的數字，表示陰陽；一（奇數）為陽，二（偶數）為陰。如，「一土」為陽土，「二土」為陰土。其餘類推。在後天八卦的八個方位上，用伏位所在位置的卦名，以及九星中除輔、弼之外其餘七星的名稱之第一個字，按照一定的順序排列起來，形成八句口訣。將這八句口訣再按照後天八卦中順時針方向的北名順序進行排列，就構成了大游年方

位系統的如下八句秘訣，即：

乾六天五禍絕延生；坎五天生延絕禍六；

艮六絕禍生延天五；震延生禍絕五天六；

巽天五六禍生絕延；離六五絕延禍生天；

坤天延絕生禍五六；兌生禍延絕六五天。

其排列順序的依據，即所謂「八門套九星變爻大游年原理」。變爻的機理如下：首先，設定一個九星排列的如下順序，即：「伏、禍、天、絕、生、五、延、六」。其次，將伏位上的卦名作為每句口訣之開頭一字。然後，將該卦（三畫卦）之卦爻（自下而上依次為初、二、三爻）按照如下順序變為與其性質相反的卦爻，

①《建苑拾英——中國古代土木建築科技史料選編》，同濟大學出版社，一九九〇年第一版，第六四八頁。

即：

初爻變；初、二爻同時變；二爻變；三爻變；初、二、三爻同時變；初、二、三爻同時變；初、三爻同時變。接著，從伏位的卦名開始，將變爻之後的卦象，按照後天八卦中的順時針次序，依次標出其順序號。並將與之相對應的九星之字頭，按照該順序號依次排列，就構成為一句口訣。最後，再將每一句口訣按照後天八卦之順時針卦序（乾坎艮震巽離坤兌）排列出來，就構成了上述八句大游年方位秘訣。

以乾卦伏位為例：其卦象為（☰），序號為1；初爻變，為巽（☴），序號為5；初、二皆變，為艮（☶），序號為3；二爻變，為離（☲），序號為6；初、三爻變，為坎（☵），序號為4；初、二、三爻皆變，為震（☳），序號為7；初、三爻變，為坤（☷），序號為2。其中，帶引號的三個序號即「3」、「8」、「7」，在九星中分別對應的是天、生、延三個吉星，皆為吉位。其餘各伏位，與此類同。初、二、三爻皆變之後，所呈現出來的是本卦的錯卦（又稱作反卦）。以上原理可用表二十示意。

表二十中，所謂的「八門」，是與後天八卦相對應的八種坐向方位的住宅之院牆大門，又稱作「八宅」。

◇八門套九星變爻大游年方位

按照變爻大游年原理，可得出大游年方位圖（見圖二十）。在圖二十中，八種坐向方位的陽宅，依據伏位及其與其它三個吉星之對應方位，分為兩大類型，即：「東四宅」（坎、震、巽、離四宅）與「西四宅」（乾、坤、艮、兌四宅）。

在大游年這一文化方位中，陽宅之吉凶，依據其門、主之間的八卦重合關係和五行生剋關係而定。處於子午線（即南北中軸線）兩端之離、坎方位上的門、主之間，以六十四卦中內外兩卦的重卦性質論其吉凶；兩者所重合而成的既濟卦（離下坎上）和未濟卦（坎下離上），均為吉宅之象徵。

子午線以外的其餘諸卦方位上的門、主之間，以五行生剋關係論其吉凶：五行相生或者五行相比（既不相生也不相剋），均為吉宅；五行相剋，謂之凶宅。這裡，所謂的「門」，是指陽宅院牆之大門（正門）；所謂的「主」，是指陽宅中高大的房屋。

這樣，無論是東四宅，還是西四宅，兩者分別而論，都屬於吉宅。但是，東四宅與西四宅不可相混合使用。否則，就會出現金剋木、木剋土、土剋水、火剋金的

表二十　八門套九星變爻大游年原理表

	簡稱	伏	禍	天	絕	生	五	延	六
九星	全稱	伏位左右輔弼星	禍害祿存星	天乙巨門星	絕命破軍星	生氣貪狼星	五鬼廉貞星	延年武曲星	六煞文曲星
	陰陽五行	陽木	陰土	陽土	陰金	陽木	陽火	陽金	陽水
	吉凶象徵	不定	次凶	中吉	大凶	上吉	大凶	上吉	次凶
	卦象	本卦	初爻變	初二爻變	二爻變	三爻變	二三爻變	錯卦	初三爻變
八門（八卦）		乾 (1)	巽 5	艮「3」	離 6	兌「8」	震 4	坤「7」	坎 2
		坎 (1)	兌 7	震「3」	坤 6	巽「4」	艮 2	離「5」	乾 8
		艮 (1)	離「4」	乾「7」	巽 3	坤「5」	坎 8	兌「6」	震 2
		震 (1)	坤 4	坎「7」	兌 5	離「3」	乾 6	巽 2	艮 8
		巽 (1)	乾 5	離「2」	艮 7	坎「6」	坤 3	震「8」	兌 4
		離 (1)	艮 6	巽「8」	乾 4	震「7」	兌 3	坎「5」	坤 2
		坤 (1)	震 6	兌「2」	坎 4	艮「5」	巽 7	乾「3」	離 8
		兌 (1)	坎 3	坤「8」	震 5	乾「2」	離「4」	艮「4」	巽 6

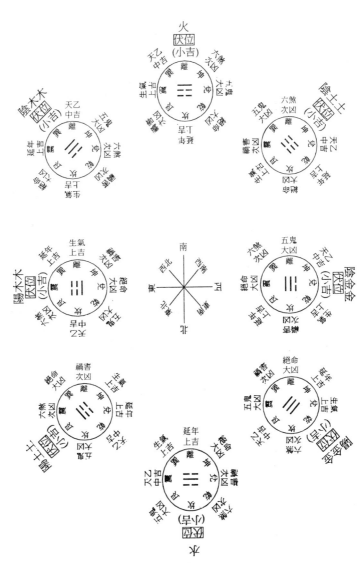

❖ 173

圖二十　八門套九星大游年方位示意圖

情形。而任何一種五行相剋情形的出現，都將會使得陽宅變成凶宅。

按照大游年方位，對於坐北向南之坎宅來說，其院牆大門可在震、巽、離方開設。若在離方開設正門，除了官衙道觀寺廟之外，按照內外有別的原則，大都要設立照壁（又稱影壁）。

一般說來，貴族巨商之坎宅，多在離方開設正門。而民間多數的坎宅，則是在巽方即東南方開設正門。這樣，東廂房南面的屋山，就起到了內外有別的作用。這就是四合院建築的一般格局。

對於坐西向東的兌宅而言，其院牆正門可在乾、坤、艮方開設。不過，若是需要在艮方開設正門的話，一般都要避開艮方而改在丑方或者寅方。因為，在四隅方位中，艮方為鬼門。

概括而言，大游年方位的特殊功用是，無論在任何方位開設院牆正門，都可以經由調整其主房的方位使之成為吉宅，而不管其自然方位之優劣與否。大游年方位的實質是，以「八卦」、「五行」為手段，以「崇尚和諧」為精髓，在文化心理上追求一種理想的境界。

綜上所述，以《周易》為代表的中國傳統文化，把「趨吉避凶」看作是人的行

為應當遵守的一項基本原則。吉凶，即利害。「趨吉避凶」又稱「趨利避害」。

中國文化將有利於人的生存發展，有利於人的身心健康，視為「吉」；把有害

於人的生存發展和身心健康，看作「凶」。從而要求人們在利用、創造有利條件，

爭取良好效果的同時，把不利的條件及其有害的效果降低到最低限度。這種思想觀

念，在建築行為中，就體現為人們在自然的客觀環境和文化的心理環境方面的以上

探索和追求。

誠然，在文化心理方面的各種調節手段，只不過是表達了人們的某種美好的願

望罷了，在實際生活中它們並不能保證人們一定會得到吉祥如意的結果。正如人們

之間的美好祝願，同日後的實際情形，不一定具有必然聯繫一樣。更何況，這些文

化方面的調節方式，還充斥著諸多神秘性質的歷史積澱。

但是，這些探索和追求，卻蘊含了一個不可忽視的道理，即：陽宅建築，要以

對人的身心健康有益而無害為準則，要使人的身心都感到舒適為好。這一點，至今

仍然是有價值的。

至於文化環境問題，由於時代的變遷和社會的發展，我們就不必拘泥於諸如五

行生剋之類的傳統觀念了。

第四章 方圓意識與建築造型

中國有句古話，叫做「不以規矩，不能成方圓」（《孟子‧離婁上》）。這種「方、圓」意識，最早起源於對天地自然的象徵，並且逐漸演變成社會象徵，以致建築象徵。

方圓意識的自然象徵

「方、圓」意識與「天、地」觀念之間，有著極為密切的關係。中國古代的先民，最初，由於其生產、生活等社會活動所受到自然力量的極大制約，以及對於自然現象的神秘莫測，而產生了對天地自然的樸素認識和尊崇信仰。

之後，隨著對天地自然因素在社會實踐方面的重要意義的認識，又進一步增強了對「天、地」的敬畏和崇拜。這種尊崇「天、地」的觀念，無論是在中國古代的

眾多典籍中，還是在中國傳統的社會心理中，都占有很高的位置。

♣尊崇天地的自然文化

在《周易》中，「天、地」與「人」，合稱「三才」或者「三極」。所謂「《易》之為書也，廣大悉備，有天道焉，有人道焉，有地道焉，兼三才而兩之，故六，六者非它也，三才之道也。」（《繫辭下傳》）「六爻之動，三極之道也。」（《繫辭上傳》）

《周易》這部著作，就是關於「三才」之道、六位成章的學問，也是古代聖人通過「仰則觀象於天，俯則觀法於地」（《繫辭下傳》）之後，對於「天、地」自然的摹本。《周易》視「天地」為萬物之本。所謂「生生之謂易」（《繫辭上傳》）；「天地之大德曰生」（《繫辭下傳》）；在取象於天地萬物的六十四卦的排列順序中，以象徵「天、地」的「乾、坤」二卦為首、為本。荀子也把「天地」看作是一切生命之本，並把「上事天，下事地」視為「禮有三本」的「三本」之首。所謂「禮有三本：天地者，生之本也；先祖者，類之本也；君師者，治之本也。……上事天，下事地，尊先祖而隆君師，是禮之三本也。」（《荀子·禮

論》）這裡所說的「天、地」，均系自然之天地，而非天神、地祇之天地。

在社會心理方面，中國歷代所尊崇的「天、地、君、親、師」，均以「天、地」為先。中國歷代皇帝的意志都是以「天」的名義來下達的，每一道聖旨均以「奉天承運」為開端，然後才是「皇帝詔曰」的內容。明代北京紫禁城南門曰「承天門」（成化元年即一四六五年建，清改為皇城正門曰天安門）；內有奉天殿、奉天門（清改稱太和殿、太和門）。

中國歷來的志同道合者，義結金蘭之好，也都是對「天、地」而盟誓。直到今天，中國人在舉行傳統的婚禮儀式中，仍然是「一拜天地，二拜高堂」，然後才是「夫妻對拜」。「拜天地」成了結婚儀式的同義語，以及合法婚姻的標誌。

就上述意義而言，中國文化就是以尊崇「天地」為中心的自然文化。

♣ 象徵天地的方圓文化

一、象徵天地之性的「天圓地方」說

在中國古代的典籍中，將「天、地」觀念與「方、圓」意識聯繫在一起的最早

的古籍之一，就是《周易》。其中的主要記載如下：

「乾為天，為圜，為君，為父，……。」（《說卦傳・第十一章》）

「坤為地，為母，……。」（《說卦傳・第十一章》）

坤卦主爻爻辭：「六二，直方大，……。」（《周易・上經・坤・六二》）

「坤至柔而動也剛，至靜而德方，……。」（《文言傳・坤文言》）

在這裡，「圜」與「圓」同。《周易》中的「方」、「圓」，是作為「乾、坤」二卦的卦德，即卦的性質而出現的。「圓」，象徵天上之萬象變幻不定；「方」，象徵地上之萬物各有定形。

《周易》在談到用蓍草行筮的過程中，「蓍」與「卦」的性質區別時，也是在類似的意義上用「方」、「圓」來作象徵的。所謂「蓍之德圓而神，卦之德方以知」（《繫辭上傳》）。「神」，指陰陽不測，形容其變化之奧妙無窮。所謂「陰陽不測之謂神。」（《繫辭上傳》）

「神也者，妙萬物而言者也。」（《說卦傳・第六章》）因為，在用蓍草行筮的時候，需要三變四營而成爻，「十有八變而成卦」（《繫辭上傳》）。其結果究竟會得到什麼卦，完全是捉摸不定、不可預測的。故而，稱之為「圓而神」。

「方」，是指結果有定，形容每一卦的內容都是一定的；「知」，就是指卦的豐富內容。故而稱「方以知」。實際上，純陽之「乾」就是剛健、純陰之「坤」就是柔順。二者皆取象於「天」、「地」之性。因此，「方圓」就成為「天地」、「乾坤」、「陰陽」、「剛柔」、「動靜」的象徵。在這個意義上，「方圓」可以視為萬物變化之兩種對立形態的同義語。

如，《莊子・知北游》中所謂的「物已死生方圓」。這裡所說的「方圓」、「死生」，都是泛指天地萬物變化的兩種對立形態。

這些，都是在哲學意義上，以「天地」之性為象徵的「天圓地方」觀念。

二、象徵天地之體的「天圓地方」說

與此相應地，在中國古代的其他典籍中，還記載有許多以「天地」之體為象徵的「天圓地方」觀念。例如：「人能正靜，筋而骨強，能戴大圓者體乎大方。」（《管子・心術下》）《文選》（晉）束廣微（皙）《補亡》詩：「恢恢大圓，茫茫九壤。」「人能正靜，皮膚裕寬，耳目聰明，筋信而骨強，乃能戴大圓而履大方。」（《管子・內業》）這裡所說的「大圓」或「大圜」，指的是「天」；「大

方」，指的是「地」。

　所謂「戴大圜而履大方」，可理解為頂天立地。東漢人許慎在《說文解字

中，就明確地指出：「圜，天體也。」

在對宇宙結構的認識方面，中國古代天文學上最早出現的就是「天圓地方」

說。這種認識，到了戰國時期，發展為「蓋天說」。所謂「古言天者有三家，一曰

蓋天，二曰宣夜，三曰渾天。」（《晉書·天文志上》）「蓋天說」主張：「天圓

如張蓋，地方如棋局。」以後，又改為「天象蓋笠，地法覆盤」。這種認識，是同

當時肉眼觀察的科學實踐水平相適應的。

　中國古代的時候，還沒有近現代以來這樣精確的儀器觀察，也沒有近現代以來

的環球航行，更沒有什麼航天飛行等社會實踐。古代的先民，通過對日月星辰等天

體及其視運動軌道形狀的肉眼觀察，形成了「天圓」的觀念；通過對局部範圍內四

面八方之地理環境的地面考察，形成了「地方」的觀念。

　下面，我們將會看到，這種「天圓地方」的觀念，在中國歷來的社會生活中，

都有著根深蒂固的影響。

方圓意識的社會象徵

中國文化主張法地則天、師法自然。《周易》一書，就是以物象而喻人事，以言辭而明教化的。其中，談天又說地，中心是講人。中國古代的君主，出於其政治上的目的，歷來都提倡「敬天法祖」，以借助於天經地義的自然之道，穩固其長久統治的地位；利用人們對天地自然的崇敬心理，增強其至高無上的權威。

因而，在中國古代的易學哲學和天文學中，所形成的關於天地自然的「方圓」意識，自然也就被用來作為社會上政治、倫理關係的象徵，乃至社會心理、日常生活等方面的象徵。

♣ 體圓法方，其國乃昌

關於用「天圓地方」的觀念來象徵社會政治倫理事物的思想，在中國古代的典籍中有許多記載。諸如：

「天圓地方，道在中央，日為德，月為刑。」（《淮南子・天文訓》）

「國得道而存，失道而亡。」所謂道者，體圓而法方，背陰而抱陽，左柔而右剛，履幽而戴明。變化無常，得一之原，以應無方，是謂神明。夫圓者天也，方者地也。天圓而無端，故不得觀（其形）；地方而無垠，故莫能窺其門。」（《淮南子‧兵略訓》）

「戴圓履方，抱表懷繩；內能治身，外能得人；發號施令，天下莫不從風。」（《淮南子‧本經訓》）

「天道圓，地道方，聖王法之，所以立上下。……主執圓，臣處方，方圓不易，其國乃昌。」（《呂氏春秋‧季春紀‧圜道》）

在這裡，所謂的「天圓地方，道在中央」，可以作如下理解。從《周易》的卦爻與象徵「天道」的五、上六兩爻之間。在三畫卦中，象徵「人道」之爻，也是處於象徵「天道」與「地道」的兩爻之間。君主，又稱君王。號稱「天子」的君主，理應融會貫通天、地、人「三才」之道。只有能貫通「三才」之道的君主，方可稱為有道之明君。

所謂「背陰而抱陽」或「背方州，抱圓天」（《淮南子‧冥覽訓》），就是說

處於天地之間、治理天下的君主，應當貫通「三才」之道，成為有道的明君。所謂「主執圓，臣處方」，或「聖人則天，賢者法地」，都指的是君臣之間上下尊卑的政治倫理關係。這樣，「天圓地方」，就成為上下尊卑、井然有序的名分，左柔右剛、履幽戴明的德政，陽德陰刑、寬猛相濟的方略，以及天長地久、江山永固的地位等政治倫理事務的象徵。

這種用方圓來表徵等級之高低的意識和習慣，在中國傳統文化中的影響是深遠的。至今，人們仍然可以在現實的社會生活中看到它所留下的某些遺跡。例如，國內刻制公章就有方圓之分，而且一般是以圓形的規格為高、功能較大，方形次之。

♣ 蒼璧禮天，黃琮禮地

中國古代，祭祀被視為國家之大事。所謂「國之大事，在祀與戎。」（見《左傳‧成公十三年》）在各種祭祀之中，最大的事情，就是在郊外祭祀天地，特別是祭天。所謂國之大者在祀，祀之大者在郊。

中國古代，各朝的君主都自稱「天子」，說自己是受「天命」來主宰人間的。所謂「君權天授」。因而，「天子」祭天，不僅是合情合理的敬天活動，而且也是

「天子」借以顯示其崇高與尊嚴的最高禮儀。一國之內，在祭祀天地特別是祭天的禮儀活動中，誰擔任主祭的問題，關係極為重大。因為，只有「天子」才能擔任主祭。在改朝換代的時候，誰擔任主祭，就意味著誰是新的「天子」。

「祭天」，成了合法「天子」的一種標誌。因此，祭祀天地，尤其是祭天，被視為國家大事中之大事。這種觀念和傳統，一直繼續到清朝末年。甚至，到了民國初年，竊國大盜袁世凱在作他的皇帝夢時，還演出了一幕「祭天」的丑劇。

在祭祀天地的活動中，「方圓」意識的象徵，主要表現在兩種最重要的禮儀玉器上。在周代，有六種專門用於祭祀活動的禮儀玉器，它們分別是「璧、琮、圭、璋、琥、璜」。這六種玉器，被稱之為六種「瑞玉」或「六器」。當時，還有所謂「蒼璧禮天，黃琮禮地」之說。

據《周禮·大宗伯》記載：「以玉作六器，以禮天地四方。以蒼璧禮天，以黃琮禮地，以青圭禮東方，以赤璋禮南方，以白琥禮西方，以玄璜禮北方。」「璧」，是一種扁圓形的禮儀玉器，中間有小孔。「琮」，是一種外方內圓的粗管形玉器。從出土的文物來看，不同的朝代，在「璧」的色彩、大小方面，並無統一的定制；「琮」的色彩、高矮也各有差異。但是，在用內外皆「圓」的「玉璧」祭

天、用內圓而外「方」的「玉琮」祭地這一點上，歷來都是一致的。直到明代，其「祭祀之制」，仍然對此有明確的規定：「洪武初，定郊廟社稷先農為大祀，已而改先農及山川、帝王、先師、旗纛為中祀，諸皆小祀。……天地日月加玉焉，玉三等……曰蒼璧，曰黃琮，曰玉。」①

清襲明制。在「乾隆四年御制冬至有事於南郊敬成八章章八句」中，就有「惟予小子，敬捧蒼璧」的詩句；在「乾隆二十二年御制冬至圜丘禮成述事」中，又有「配蔾佳氣烷樵蒸，奠璧圜丘祖業承」的詩句。②

♣ 規天為圓，矩地取法

據傳說，中國人以「方圓」而取法於天地自然的文化傳統，早在伏羲時代就開

① 〔清〕孫承澤纂：《天府廣記》，北京古籍出版社，一九八三年五月版，第二〇九頁。

② 〔清〕于敏中等編纂：《日下舊聞考》，北京古籍出版社，一九八三年五月版，第，九二六─九二七頁。

始了。所謂「庖犧生有聖德，於時未有書契。規天為圓，矩地取法。」①「庖犧」，即伏羲。就是說，早在還沒有刻字的書籍出現的時候，伏羲氏就已經以「方圓」來規天矩地了。

這種「天圓地方」的傳統觀念，不僅在古代的政治生活、禮儀玉器中有著重要的影響，而且在日常生活的冠履服飾等方面也有鮮明的體現。

據記載，古時候甚至有一種說法，叫做「儒者冠圜冠者，知天時；履句履者，知地形」（《莊子·田子方》）。此處，「句」與「方」同。「履」（ㄐㄩ），泛指鞋子。其意思是說，儒士戴圓帽的，知曉天時；穿方鞋的，熟悉地形。這種說法雖然是牽強附會的，但它卻表明了「天圓地方」的觀念，對於中國社會生活深刻影響之由來已久。

實際上，歷代君主的冠冕，均有「前圓後方」之制。例如，「漢冕廣七寸，長尺二寸，前圓後方，朱緣里玄」②。

直到明代，仍有關於皇帝冠冕「前圓後方」的明確規定。「皇帝冕服，洪武……十六年定袞冕之制，冕前圓後方，元表繡（ㄒㄩㄣ）裏」（《明史·輿服志》）。其中，「元」與「玄」同，指黑色。「繡」，指淺紅色。「永樂三年，定

冕冠以皂紗為之上覆曰綖（ㄊㄧㄥˊ），桐板為質，衣之以綺（ㄑㄧˇ），元表朱里，前圓後方。」（《明史・輿服制》）

「綖」，指古代覆在冠冕上的裝飾。「綺」，指有花紋後圖案的絲織品。「嘉靖八年，定冠制，以圓匡烏紗冒之，冠上有覆板，長二尺四寸，廣二尺二寸，前圓後方」③。直到清代，官服上的補子，仍有「方圓」之分，以示尊卑。

同歷代一樣，「圓形」的補子要比「方形」的補子級別為高。清代，皇帝、皇子、親王、郡王、貝勒、貝子皆為圓補。其中，皇帝、皇子、親王、郡王用四團，分別置於兩肩及前後胸。貝勒、貝子用兩團，置於前後胸。其他文武官職，從一品至九品，皆用方補④。這就是古代所謂的「方圓不易」之理。

① 《建苑拾英——中國古代土木建築科技史料選編》，同濟大學出版社，一九九〇年十月第一版，第六七頁。

② 〔清〕孫承澤纂：《天府廣記》，北京古籍出版社，一九八三年五月版，第一八五頁。

③ 〔清〕孫承澤纂：《天府廣記》，北京古籍出版社，一九八三年五月版，第一八五頁。

④ 上官豐編：《禁宮探秘宮闈典故・軼事・趣聞》，中國文學出版社，一九九三年十月第二版（修訂版），第一〇二頁。

此外，清代乾隆年間曾製有一座大型的銅壺滴漏放置在北京紫禁城交泰殿內，以報時刻。乾隆在御製「刻漏銘」中，也有以「方圓」象徵尊卑的如下詩句：「範金規木，制茲漏蓮。玉注金筒，水火燥寒。協其高卑，別以方圓。」

此外，方圓意識，在數學理論、思維方式，乃至人們的行為規範中，都有很深的影響。據《周髀算經》記載：「昔者周公問於商高曰：『數安從出？』商高曰：『數之法出於圓、方。圓出於方，方出於矩』。」

《墨子·天志中》則指出：輪人有規，匠人有矩。「今夫輪人操其規，將以量度天下之圓與不圓也，曰：中吾規者謂之圓，不中吾規者謂之不圓。匠人亦操其矩，將以量度天下之方與不方也，曰：中吾矩者謂之方，不中吾矩者謂之不方。是以方與不方皆可得而知之。此其故何？則方法明也。」

在這裡，「圓法」與「方法」具有同等的意義。後來，只是由於「方法」一詞廣為流傳，「圓法」一詞不再使用罷了。基於以上種種方面的原因，以致於人們把懂方圓、守規矩，看作是合乎行為規範的代名詞。在這個意義上，中國文化又可以稱作象徵天地的方圓文化。

方圓意識的建築象徵

了解了「方、圓」意識在天地自然方面的象徵，在社會政治倫理關係以及社會心理等方面的象徵之後，就會更加深刻地理解它在建築方面的象徵了。

「天圓地方」的觀念意識，在中國傳統建築的規劃設計中，歷來都有著廣泛的應用。這一方面是出自施工技術上的需要。

北宋建築學家李誡在《營造法式》中，就曾引經據典地指出：「圜者中規，方者中矩，立者中垂，衡者中水」；「韓子曰：無規矩之法，繩墨之端，雖班（指魯班）亦不能成方圓」；「萬物周事而圜方用焉。大匠造制而規矩設焉。」北宋文學家歐陽修在《大匠誨人以規矩賦》中，說：「運斤取法，必先正於方圓。」宋東平人董逌在《秦銘跋》中，說：「大匠與人規矩，使知方圓之法。」另一方面就是我們將要著重討論的出自文化內涵上的需要。

❖方圓造型的壇廟建築

中國傳統建築，有所謂禮制建築與實用建築之分。一般說來，禮制建築，是指專門用於祭祀活動的建築物。一年之中，除了君主在裡面舉行祭祀大典之外，常年關閉不用。裡面只留有少數的專職人員，進行管理和準備工作。實用建築，則是指用於日常起居和進行社會活動的建築物。

在禮制建築中，祭祀天、地的建築物，根據「天圓地方」的觀念，分別稱之為「圜丘」、「方澤」。據記載：「古者祀天於圜丘，祭地於方丘。南郊地上之丘，丘圜而高，以象天也。方丘者，北郊澤中之丘，丘方而下，以象地也。」其中，「方丘」，因為是「澤中之丘」，又稱「方澤」。「圜丘」、「方澤」，即後來所謂的「天壇」、「地壇」。

北京的「天壇」建於明永樂十八年（一四二○年），是明、清兩代帝王祭天的地方。「天壇」在創建之初，名為「天地壇」，合祀天、地。明嘉靖九年（一五三○年），在北郊另建「方澤」，在「天地壇」內建「圜丘」，從此天、地分祭。

「永樂十八年，北京天地壇成，每歲合祀。……嘉靖九年，敕建圜丘於大祀殿之

南，……建方澤於安定門外」；到了明代嘉靖十三年（一五三四年），「圜丘」、

「方澤」，又改稱「天壇」、「地壇」。「嘉靖十三年二月奉旨：圜丘、方澤今後

稱天壇、地壇。」①無論是最初的「天地壇」，還是後來的「天壇」和「地壇」，

在建築造型上，均以「方圓」為主要象徵。

就「天壇」的建築平面來看，其原來的內外兩重圍牆之北面均呈「圓形」、南

面均呈「方形」。這種北「圓」而南「方」的圍牆，叫做「天地牆」；位於其中部

的南面「方形」圍牆之北側的中間部分，即成貞門所在的一段圍牆也呈「圓形」；

「圜丘」四周，又有「方形」的矮圍牆相環繞；「圓形」的祈年殿，也建在長「方

形」的圍牆內。這些三用多種「方」、「圓」結合方式的構圖形式來設計的建築平

面，都是對「天、地」結構的象徵。

現存的「天壇」，特別是其南面圍牆的形式，之所以與原來的設計大有出入，

① 〔清〕于敏中等編纂：《日下舊聞考》，北京古籍出版社，一九八三年五月版，第九二一—九二二頁。

是由於近年來其建築面積被新的建築所侵占，因而受到了很大破壞的緣故。

在「天壇」內部稍偏東側，貫穿著一條長三五九公尺的南北中軸線。這是一條磚砌的高甬道，通稱為「丹陛橋」。在這條中軸線上，匯集著天壇內的主要建築物，諸如，圜丘、皇穹宇、祈年殿等。而所有這些主要建築物的造型，都呈「圓形」。「天壇」是圜丘和祈谷兩壇的合稱。

祈谷壇，是三層石臺的圓形建築物，其形狀與圜丘相同，只是尺寸比圜丘大一倍。祈年殿，是在祈谷壇上用來遮雨避雪的建築物。祈年殿建於明永樂十八年（一四二○年），取名為大祀殿。當時，它是寬十二間、縱深三十六間的黃瓦玉陛重檐垂脊的方形大殿。

明嘉靖九年，天、地分祭後，大祀殿廢棄。嘉靖十七年，拆除大祀殿，改建為金頂圓形攢尖式的大享殿。現存的祈年殿，是清代的建築物。這些以圓形為基調的主體建築，都是「天圓」觀念的外在體現。

與「天壇」南北相對應的「地壇」建築，從平面空間的分割到建築造型的設計，均以「方形」為基調。「地壇」，又稱「方澤壇」或「方丘壇」（《明典匯》）。

「澤」與「丘」，皆為「地」象，以「方形」象之。與「天地壇」同時建築並

左右對應的「山川壇」，其外圍牆也是呈北「圓」的形狀。建於山川壇

內的「太歲壇」、「先農壇」及「觀耕臺」等建築物，其形制均為「方」形。明代

嘉靖年間，又在山川壇內「建圓廩方倉」，其「中廩制圓」。建於北京東郊的「朝

日壇」，其圍牆呈東「圓」西「方」形；建於北京西郊的「夕月壇」，其圍牆則呈

「方」形。所有這些建築，無論是在平面空間的分割上，還是在建築造型的設計

上，都充分體現了天地自然的方圓象徵觀念。

此外，在其他寺廟建築的造型中，天圓地方觀念也有多種體現。諸如，明、清

北京皇城內，位於北海瓊華島上小白塔前面的善因殿；北京城外西北郊大鐘寺內，

懸明永樂大鐘的鐘樓等，均為上圓下方之重檐建築。

大鐘寺，以懸掛永樂大鐘而得名。其原名叫覺生寺，位於北京城西北曾家莊。

清雍正十一年（一七三四年）建鐘樓，「高五丈，下方上圓，四面皆窗，後有旋

梯，左升右降」（《燕京歲時記》）。在乾隆二十六年建的仁壽寺中，其「殿中圓

外方」。在乾隆二十七年建的寶相寺中，其大殿的形制為「外方內圓」，並另建有

「圓廟方廟」。如此等等，不勝枚舉。

♣ 體法方圓的明堂建築

與祭祀活動關係重大的另一類建築物，就是「明堂」，即所謂「天子坐明堂」的明堂。「明堂」，是自周朝以來，中國歷代帝王宣明政教之處。凡朝會、祭祀、慶賞、選士、養老、教學等大典，均在此舉行。其後，宮室漸備，另在近郊東南建明堂。在中國的古籍中，有許多關於「明堂」的記載。如：

關於「明堂」的性質，有所謂「夫明堂者，王者之堂也。」（《孟子·梁惠王下》）明堂不是一般性的建築，而是帝王用於祭祀活動的禮制建築。

關於「明堂」的意義，有所謂「天子立明堂者，所以通神靈，感天地，正四時，出教化，宗有德，重有道，顯有能，褒有行者也。」（《白虎通義》）明堂是用來調節天人關係、進行文明教化、端正行為道德、顯示才智能力、褒獎行為規範的活動場所。

關於「明堂」的建築思想和設計原則，有所謂「明堂之制，靜而法準，動而法繩，春治以規，秋治以矩，冬治以權，夏治以衡，是故燥濕寒暑以節至，甘雨膏露以時降。」（《淮南子·時則訓》）明堂建築以自然為師、以天地為本、以氣象為

節、以四時為準。因而，其建築設計以法天地、象四時為原則。

關於「明堂」的建築造型，有所謂「明堂上圓下方」（《水經注・濕水》）；

「明堂之制，五戶八窗」和「明堂上圓下方，八窗四牖」①；「唐時明堂制度，其

宇上圓，覆以清陽玉葉。」②。關於夏、商、周三代的明堂，有所謂「三代堂基並

方，得為上圓之制」的記載。

又據《禮圖》記載：「建武三十年作明堂。明堂上圓下方，上圓法天，下方法

地」。《禮圖》上還繪有圖樣，「其樣以木為之，下為方堂，堂有五室，上為圓

觀，觀有四門」。這種「上圓下方」的建築造型，是對帝王順天地、應四時，以求

四季風調雨順、年年國泰民安、世代江山永固之美好願望的象徵。

從以上各種記載來看，「明堂」建築，在其文化內涵上，有明尊卑，明禮義，

① 《建苑拾英——中國古代土木建築科技史料選編》，同濟大學出版社，一九九○年十月第一版，第四五五頁。

② 〔清〕于敏中等編纂：《日下舊聞考》，北京古籍出版社，一九八三年五月版，第九二三頁。

明方位，明時序，明教化，明禮制等方面的含義；在其建築形式上，有明朗開敞，空靈通透，四通八達，對稱均衡，結構嚴整，富於變化的特點。

但是，由於明堂建築時代久遠，最初的建築早已蕩然無存，人們對於典籍所載又各有不同的理解。因而，直至明、清，人們對於明堂之制的解釋，仍是眾說紛紜、莫衷一是。在歷史上，不同時代的明堂又各有自己的特點。

據考古研究，已經發掘出來的明堂建築，建於距今兩千年前的公元四年。這是漢代末年王莽掌權之後，進行托古改制時的禮制建築。其建築的平面、層數和立面，具有強烈的象徵意義。該建築群的周圍環以水渠，符合《禮記》等古籍記載中對明堂建築的要求，即所謂「周旋以水，水行左旋以象天。」在正北方，水渠中的水又被引到一條圓形的水溝裡。該水溝環繞著一個由圍牆所封閉的方形院子。院內四角建有曲尺形的配房四座。方形院子的中央為一圓形土臺，圓形土臺的中央便是方形帶折折角的主體建築。這座建築群由外而內的空間造型序列為：圓形水溝→方形圍牆→圓形土臺→方形明堂①。古代的建築師們，在這裡以雙重的方圓象徵，強調了「天圓地方」的寓意。

在歷史上，明堂建築，還往往同辟雍、太廟等建築混為一體。據《禮記·王

制》記載：「小學在公宮南之左，大學在郊。天子曰辟雍，諸侯曰泮宮」。這裡，「泮（ㄆㄢ）宮」，指古代的學校。「辟雍」，古代「太學」別名。《大戴禮記》曰：「明堂者，古有之。……以茅蓋，上圓下方，外水曰辟雝」。「雝」與「雍」同。漢代的高誘、蔡邕，晉代的紀瞻等人，也都以為明堂、清廟、太廟、太室、太學、辟雍是一回事。

東漢文學家蔡邕在《明堂論》中，認為：禮制建築「取其宗祀之貌，則曰清廟；取其正室之貌，則曰太廟；取其向明，則曰明堂；取其四門之學，則曰太學；取其四面環水，圓如璧，則曰辟雍。異名而同實，其實一也」。在《黃圖》一書中，關於明堂的記載，有所謂「堂方」、「屋圓」之說：「堂方……方象地。屋圓，……圓象天。殿垣方，在水內，法地陰也。水四周於外，象四海，圓，法（天）陽也。」清代乾隆時，在北京所建的辟雍，是乾隆到國子監講學的地方。它

① 劉天華：《中國古代五大奇觀‧巧構奇築》，遼寧教育出版社，一九九〇年八月第一版，第三五—三九頁。

第四章　方圓意識與建築造型

位於這座國家學堂的中心，以體現其全國最高教育場所之建築地位。其殿為正方形，位於圓形水池的中央，象徵「四面環水，圓如璧」。

♣內圓外方的城門建築

中國傳統建築，特別是皇家的宮城建築，非常講究尊卑分明。而尊卑之分明，莫大於天地。因而，將「天圓地方」的觀念，用在宮城建築的規劃和設計中，也就順理成章了。

下面我們就會看到，在現存的明、清北京城及其中的紫禁城中，就有許多以「方圓」意識為象徵的宮城建築。其中，首先碰到的就是它的城門。

明、清北京城共有四道城牆，由裡而外依次稱之為紫禁城、皇城、內城和外城。除了紫禁城以外，其餘各城的城門，一般都呈「上圓下方」的形狀，以象天地。紫禁城的城門，在造型設計上，雖然也運用了天地、方圓的觀念，但是，它無論是在寓意的具體內涵上，還是在外形的精心設計上，都有其獨特之處。

北京紫禁城又稱皇宮，今稱故宮博物院，簡稱故宮。在它的城牆上，共有四座城門，即：東面的東華門，南面的午門（又稱五鳳樓），西面的西華門，北面的神

武門（清康熙之前稱玄武門）。其中，東華門、西華門和神武門各有大小三個門洞，午門有大中小五個門洞，共計十四個門洞。

凡是到過北京紫禁城並留心觀察的人，都會注意到一個非常有趣的現象，即：這四座城門上的所有門洞，從外面往裡看，都是「方形」的；從裡面往外看，都是「圓形」的。這種「內圓外方」的造型處理，從形式美的角度來看，的確有其外觀上的方圓變化、曲直對比的美學效果。

對此，美學家們已經有所探討。①然而，其深層的文化內涵，則是以「天圓地方」觀念為象徵的君臣君民之間，上下尊卑之禮制。

君主，對上天來說，自稱是天之子；就地上而言，又自稱是民之天。紫禁城作為「天子」的住宅，就是地上人間的「天庭」。紫禁城的城牆（又稱宮牆），就是現實社會中「天」、「地」之別的分界線；紫禁城的城門，就是連通這一現實社會中的「天」上與「地」上，或皇家與人間兩個世界的通道。城門以內，為皇家居住

①楊辛、甘霖：《美學原理》，北京大學出版社，一九八三年七月第一版，第二二八頁。

之「天上」；城門以外，為百姓生活的「人間」。這裡，有詩為證：

御溝流水水曉潺潺，直似長虹曲似環。
流入宮牆才咫尺，便分天上與人間。

春波十頃碧琉璃，白日樓臺照影時。
好為畫船多載酒，半酣西望碧參差。

水南沙路雨清塵，桃李花開蛺蝶春。
三月京華寒食近，東風十里酒旗新。

這是元代文學家馬祖常（一二七九—一三三八）所作的三首《御溝春日詩》。這裡所說的「宮牆」，指的是紫禁城城牆。「御溝」，從其中後面兩首詩句所描述的景色來看，當指紫禁城護城河（俗稱筒子河）以外與其相連的水域。

據清康熙二十五年，清初詞人朱彝尊（一六二九—一七〇九）編輯的《日下舊

聞》記載：「紫禁城有護城河，河外即御溝也。河自北閘口分流，經內官監、白石橋、大高玄殿之東，北上西門（原在玄武門和景山之間的西側——引者注）之外，至紫禁城下而東而南，⋯⋯」。「御溝」經紫禁城護城河，自玄武門西側從地溝流入紫禁城內，即為內金水河。

據《燕史》記載：「紫禁城內之河，則自玄武門之西從地溝入」。馬祖常在上述第一首《御溝春日詩》裡，早已將咫尺相隔的紫禁城宮牆內外，直呼為「天上與人間」。又據清乾隆七年（一七四二年）十一月二十二日上諭：「明代皇城以內，外人不得入；紫禁城以內，朝官不得入。奏事者至午門而止，中外阻絕，判若天人。」① 明、清時期，紫禁城裡又稱作「大內」。

這些都表明了，從明代起，北京紫禁城內、外之間，就有著極大的地位差別。紫禁城城門之「內圓外方」的造型，就是這一差別其差別之大，猶如天上、人間。

① 〔清〕鄂爾泰、張廷玉等編纂：《國朝宮史》，北京古籍出版社，一九八七年七月第一版，「聖諭」第一頁。

的特殊象徵。這種「內圓外方」特殊造型的紫禁城城門，時刻提醒著君臣人等，不可忘記各自所處的上下尊卑之地位。

♣ 上圓下方的龍井結構

太和殿，處於紫禁城的中心位置，而且又是紫禁城中最高大的建築。太和殿內的天花正中央，是「上圓下方」的藻井（又稱龍井）。這種結構，即所謂「上仿象夫天體之圓，下效法乎坤德之方」。藻井中部的八角井，滿飾雲龍紋圖案，裡面為一金光燦爛的圓井。圓井正當中為一巨型突雕蟠龍，蟠龍口中銜一顆大明珠。真可謂「穹隆圓頂內，盤臥巨龍，俯首向下，口銜寶珠，莊嚴生動」①。寶珠正下方，就是人間至高無上、萬人之尊的皇帝用以面南稱王的蟠龍鏤空金漆寶座。這顆寶珠，又稱作「軒轅寶鏡」或「大圓寶鏡」。

據中國古代的一種傳說，天上有五方之帝，即：蒼帝、赤帝、黃帝、白帝、黑帝。五帝之中，黃帝位居中央。象徵軒轅黃帝在天上中央方位的「軒轅寶鏡」，又是象徵「上天」即前面所說之「大圓」的「大圓寶鏡」。

據《青琱雜記》記載：「太和殿殿九楹，……殿頂俱五彩隔塵，金碧燦爛，中

一室懸鏡如星，中懸一軒轅鏡，直御座上。」清代，在慈禧太后居住過的儲秀宮正

殿內，及其在頤和園中頤養天年的仁壽殿內，正面都懸著書有「大圓寶鏡」的匾

額。兩者，雖然在形式上有著實物與文字之別，但就其象徵意義而言，則大體相

同。上圓下方的龍井中之巨型蟠龍，象徵著《周易・乾卦・九五》所說的「飛龍在

天」，即處於「君位」。龍口中所銜著的「軒轅寶鏡」，則進一步象徵性地強調了

處於其正下方的寶座（漢代以前的寶座，曰法座），是合理合法的「天子」的正

位；坐在這一寶座上的君主，是法定的正宗「天子」。不過，現在人們所看到的太

和殿寶座，已經不在「軒轅寶鏡」的正下方了。

據說，這是當年袁世凱在稱帝的時候，害怕這顆懸在寶座正上方的「寶珠」掉

下來傷壞自身，因而下令將整個寶座向後移動了一段距離②。不管怎樣，太和殿中

① 上官豐編：《禁宮探秘宮闈典故・軼事・趣聞》，中國文學出版社，一九九三年十月第二版（修訂
版），第五十五頁。

② 上官豐編：《禁宮探秘宮闈典故・軼事・趣聞》，中國文學出版社，一九九三年十月第二版（修訂
版），第二三三頁。

這一立體的「上圓下方」之龍井結構和「大圓寶鏡」，畢竟留下了當年以所謂有道

明君自居之封建帝王的權力地位，在建築造型上的莊嚴象徵。

此外，在以天象為象徵的寺廟建築中，也有上圓下方之類似結構。如，清代乾

隆三十一年（一七六六年），在承德避暑山莊外八廟建有一座普樂寺。寺中有仿北

京天壇祈年殿式樣建造的二重檐圓攢尖頂的「旭光閣」，閣內正上方有一圓形藻

井，其結構與太和殿藻井之上圓部分類似。閣內圓形藻井的正下方，是一架方形木

質的立體曼陀羅。這種上下對應之方圓建築，是一種宇宙結構的立體模型。

♣天地相交的方圓建築

位於太和殿與保和殿中間的中和殿，以及位於乾清宮與坤寧宮中間的交泰殿，

在建築造型方面，都運用了「上圓下方」之象徵。兩者都是單檐四角攢尖正方形建

築，攢尖處覆以滲金圓頂。據《舊都文物略》：「太和殿後為中和殿，規制較小，

方檐圓頂，建造殊異。」「乾清宮後正中南向者為交泰殿，滲金圓頂，制如中和

殿。康熙御筆匾曰『無為』。」其文化內涵，在清代乾隆皇帝的《交泰殿銘》中，

已經點破。即：「殿名交泰，象取地天。」在《周易》中，象地為坤，取天為乾；

坤上乾下，謂之天、地相交之象，即泰卦。

交泰殿與中和殿，在建築造型上，雖然都有著上圓下方的形式，但是，就其方圓象徵的文化內涵來說，則是各有特點。前者之方圓，象徵宇宙之天地；後者之方圓，象徵人間之夫婦。

中和殿之方圓造型，象徵著天地交而萬物生，寓意天地合氣，萬物化生，風調雨順，五穀豐登。據《大清會典》記載，清代，每年仲春，皇帝在去先農壇祭祀、躬耕之前，事先都要在中和殿敬「閱祭先農祝版」，「閱耕具」。而且，其儀式十分莊重。據《翁文恭日記》記載：「黎明入至中和殿，陳設農具訖，撤包袱，東西分莊重。辰初，上（指皇上——引者注）至，由東階繞至後，進後隔扇，東西兩案在祝版案北。維時太常寺官捧祝版，由太和殿來供案上。太常寺堂去包袱，上敬閱，一西向立。祝版出，上正中立，目遣送祝版。後隨閱農具，東西兩案皆跪三叩起，仍西向立。祝版出，上正中立，目遣送祝版。後隨閱農具，東西兩案皆到，御前大臣引，仍由後隔扇出，餘等出右翼門。」

又據《國朝宮史續編》記載：「凡親詣之祭，前二日太常寺奏請皇上於祀前一日閱祝版。方澤、太廟、社稷祝版御中和殿閱視，……。」

「乾坤者，萬物之男女也；男女者，一物之乾坤也。」①交泰殿之方圓造型，

所象徵的則是夫婦合氣，子女化生，人丁興旺，萬事興隆。乾隆皇上御書聯曰：

「恆久咸和，迓天休而滋至；關雎麟趾，立王化之始基。」

《周易》六十四卦，分為上經與下經兩部分。上經三十卦，下經三十四卦。上經以乾、坤二卦為首，講天地宇宙；下經以咸、恆二卦為首，講男女人事，即著重講男女、夫婦、父子、君臣、上下之禮義關係。咸卦的「咸」字，取交相感應之義。咸卦之卦體，為兌上艮下。從易卦的人事取象來看，兌為少女，艮為少男。男女相感至深，少男少女相感尤深。就宇宙而言，最大的交相感應為天地合氣；就人事而言，最大的交相感應即夫婦合氣。而「夫婦之道不可以不久也，故受之以恆。

恆者久也」（《序卦傳》）。

交泰殿之方圓象徵，寓意國家之第一夫婦即皇帝與皇后之間，和睦美滿，地久天長，多子多孫、後繼有人。

♣ **地久天長的方圓建築**

在紫禁城北部的御花園中，有兩座「上圓下方」的亭子，格外引人注目。一座是位於中軸線東側的「萬春亭」，另一座是位於中軸線西側的「千秋亭」。「春

秋」，是一年四季的簡稱。

顧名思義，這兩座東西對稱的亭子，象徵著帝王的江山千秋萬代長治久安。千秋萬代，無非是形容壽命長久的意思。世上之壽命，何者最長？何者最久？長不過天，久不過地。所謂「天長地久」或「地久天長」，「地老天荒」是也。而「天地」之象徵，莫過於「方圓」，已如上述。因而，「上圓下方」的建築造型，在這裡，又成了寓意萬春千秋或千秋萬代的最佳選擇。

♣ 等級分明的方圓造型

從紫禁城神武門出來，我們再到北海公園來欣賞一下方圓象徵的建築造型。北海，是元、明時代皇城內西苑太液池的一部分。明代，稱瀛臺為南海，稱蕉園為中海，稱五龍亭為北海。現在的五龍亭，是清代的建築物。五龍亭，是對於由五座亭子所構成的建築群的總稱，又稱天地亭。這是君、臣垂釣的地方。處於正中間的一

① 鄭燦訂正：《易經來注圖解》，巴蜀書社，一九八九年五月第一版，「來瞿唐先生易注自序」

座，為五亭之首，名為龍澤亭。其建築規格也最高，為上圓下方的重檐形制，即上

檐呈圓形、下檐呈方形。圓形，屬天象。只有皇帝本人才能在這裡垂釣。左右各有

兩座方形亭子。方形，屬地象。這四座方亭，是文武大臣陪釣的地方。龍澤亭東面

為澄祥亭，再東面為滋香亭，西面為涌瑞亭，再西面為浮萃亭。其中，緊靠龍澤亭

的左右兩座方亭皆為重檐結構，最外邊的兩座方亭皆為單檐結構。在這裡，方圓形

式的建築造型，象徵著等級分明的君臣關係。

五龍亭，實際上，是一組以方圓造型為象徵的等級建築。它告訴人們，在君主

專制的王朝中，各級文武大臣，即便是在陪同君主消遣的時候，也有著嚴格的地位

等級之分。從五龍亭這組群體建築的方位布局、排列順序，到其中每一座單體建築

的規格形制、造型設計，都充分表達了君臣之間尊卑地位之「方圓不易」的含義。

綜上所述，在中國的傳統建築中，源於天地自然的方圓意識，有著極為豐富的

象徵內容。同時，中國的傳統建築，在表達方圓意識的建築造型方面，又有著極為

靈活的處理方式。

第五章 易學象數與皇家建築

在中國的易學文化中，數字不是枯燥無味的東西。易學中的象數，有著極為豐富的哲學內涵。它作為一種隱喻、借喻、象徵的工具和手段，在中國傳統建築特別是皇家建築的規劃設計中，有著廣泛的應用和體現。其中，以三極、乾坤、陰陽、河圖等易學象數的運用，最為典型。

六爻之動，三極之道

在《周易》中，「三」是象徵天、地、人「三才之道」或「三極之道」的一個數字。在三畫卦中，下面一爻為地爻，中間一爻為人爻，上面一爻為天爻。在六畫卦中，下面初、二兩爻是地爻，中間三、四兩爻是人爻，上面五、上兩爻是天爻。此所謂「六爻之動，三極之道也。」（《繫辭上傳》）六十四卦中的每一卦，都包

含著三極之道。易學中所謂的堅守正道，即堅守天、地、人「三極之道」。

♠以「三」為根本的易學文化

貫三為王 東漢許慎說：「三，天地人之道也」；「王，天下所歸往也。董仲舒曰，古之造文者，三畫而連其中謂之王。三者，天地人也。而參通之者，王也。孔子曰，一貫三為王」。

就是說，能夠融會貫通天、地、人「三極之道」的人，方可稱王。基於這種以「三極之道」為立身、立家、立國、立論之根本的易學觀念，「三」在中國的傳統文化中，就成了一個非常重要的數字。在中國社會的許多領域，都可以看到運用「三」這一數字，所作出的內容豐富的文化象徵。

以三為多 在數量關係中，數量之「多」、體量之「大」、程度之高，都常常用「三」來表示。例如，《史記·孔子世家》稱：「孔子晚而喜《易》……讀《易》，韋編三絕。」宋代蘇軾《答畢仲舉書》曰：「三復斯言，感嘆無窮。」等等。這裡所說的「三」，未必就是實指一、二、三的三，而是形容「多」的意思。

在漢字的構成關係中，也是如此。例如，以「五行」中之「金、木、水、火、

土」為例，三金為「鑫」，形容金多；三木為「森」，形容樹木多；三水為「淼」，形容水大；三火為「焱」，形容熱度高；三土為「垚」，形容山高。

據說古人「宋子虛名友，五子以鑫、森、淼、焱、垚立名①。其他，如：三人為「眾」，表示人多；三石為「磊」，形容高大；三日為「晶」，形容亮度高；……如此等等。在漢語中，「吾日三省吾身」（《論語・學而》），是說我每天要做多次的自我反省；「三個臭皮匠，頂上一個諸葛亮」，比喻人多智慧多；「三思而行」，是說要經過多方面的反覆考慮，然後再付諸行動；「三緘其口」，是比喻說話極其謹慎；「三過家門而不入」，比喻工作極其熱心，以致於公而忘私，就像當年大禹治水水一樣。

以三為禮　在倫理關係中，「三」，又被看作是合乎禮儀或禮節的數字象徵。

中國成語中的「三釁三浴」，就是以禮待人，十分尊重的意思。此說，源於古籍中的如下記載：「比至，三釁三浴之。」（《國語・齊語》）三國時吳人韋昭

① 《辭源》，商務印書館，一九九三年。

214

《注》：「以香塗身曰釁，亦或為熏。」指的是，春秋時期，齊桓公從魯國接回管仲時，為了表示對管仲的尊敬，所用的最高禮節，是先讓管仲多熏幾次香、多洗幾個澡，叫做「三釁」、「三浴」。晉、楚兩軍在城濮之戰中，重耳「退避三舍」，作為他曾經許諾過的對楚成王最大的報答（參見《左傳・僖公・二十三年》）。

古代行軍以三十里為一舍，「三舍」為九十里。三國時期，劉備為了表示對諸葛亮的尊重和誠意，曾經「三顧茅廬」。古代帝王出行車駕，有三種不同規格上的區別，即所謂「大駕、法駕、小駕」。大駕，由公卿奉引，太僕御，大將軍參乘，屬車（皇帝的侍從車子）自秦漢以來為八十一乘（《後漢書・輿服志上》）；「法駕，京兆尹奉引，侍中參乘，奉車朗御，屬車三十六乘」（《三輔黃圖六・雜錄》）；小駕，祠宗廟時用（《後漢書・輿服志上》）。皇帝出行車駕的屬車，又分中、左、右三列行進。

古代的「祭祀三飯以為禮，喪祭三踴以為節」（《淮南子・天文訓》）。君主祭祀天地、臣民朝見君主、晚輩祭祀祖先之最高禮節，謂之「三拜之禮」。所謂「詔諸應拜者皆以三拜成禮」（《二十五史・周書卷七・宣帝紀》）。清初，以「一跪三叩首」為通制，朝會大典則「三跪九叩首」。直到現在，有些禮節仍然同

「三」有關。諸如，行鞠躬禮，要「三鞠躬」；拜訪親友中，在敲門時，最有禮貌的做法是敲「三」下……等等。

以三爲界

在數量的限度上，也往往以「三」爲界。《史記·孫子吳起列傳》：「吳王出宮中美女得百八十人，孫子分爲二隊……乃設鈇，即三令五申之。」違令三次者，斬。這就是對後世頗有影響的「事不過三」之制，即人們常說的「有再一再二，無再三再四」。

據說，明、清時代，按照其祖宗定制，皇帝寵幸後宮妃子，若時間過久，則敬事房的總管太監必高唱曰是時候了。帝不應，則再唱。如是者三，帝命之入，則妃子被從帝腳後拖而出。這就是說，連皇帝在皇宮過性生活的時候，都不敢違反「事不過三」之制。

以三爲喻

在中國的文化中，爲了強調某種意義，用「三」來概括者居多。例如，孔子曰：「益者三友，損者三友」；「益者三樂；損者三樂」；「待於君子有三愆」；「君子有三戒」；「君子有三畏」（《論語·季氏》）；「君子有三變」（《論語·子張》）。

孔子在齊國聽到《韶》樂，「三月不知肉味」（《論語·述而》）。荀子說：

「人有三不祥」，「人有三必窮」，並有所謂「三得」之說：「用國者，得百姓之力者富，得百姓之死者強，得百姓之譽者榮。三得者具而天下歸之，三得者亡而天下去之。天下歸之之謂王，天下去之之為亡。」①

以三為謙

在中國武林界，以往流傳著一句話，叫做「言必稱三，手必成圈」。「言必稱三」之「三」，一方面，含有自謙和敬人之意，即表示山外有山，天外有天，人外有人，不可妄自尊大；另一方面，也含有武林中人應遵守天地人「三才之道」的武德之意。因此，武中人，以「三」自稱者居多。

如，清末民初，北京的神跤甄三；從二、三十年代起至六十年代初，一直活躍在北京天橋的寶三；以棍聞名於世的山東鐵棍周三；六合螳螂名家湖北鴨巴掌魏三；鷸子拳名家陝西鷸子高三等人，均以武藝超群而稱「三」。②

♠ 以「三」為象徵的中國建築

在中國傳統建築中，以「三」為象徵之處，尤為具體而形象。

中國傳統的宅院建築特別是皇家建築之最高規格，為左、中、右「三路」之制。如，明、清時期的北京紫禁城，山東曲阜的孔廟、孔府等。北京紫禁城內，前朝、內廷的主要建築均

為「三」大宮殿。以太和殿為主的三大殿之基座（又稱須彌座），分為上、中、下

「三」層或「三」重，又稱「三臺」。而且，每一層的臺階數，也都與「三」有

關；「下重級二十有三，中上二重級各九」；乾清門「中三陛，三出各九級」[3]。

在最高級別的禮制建築即「天壇」中，祈年殿屋頂為「三」重檐形式，基座呈

「三」層；圜丘壇也是三層，而且每一層的臺階數，均為「三」的倍數。

乾元用九，乃見天則

《文言傳》中又進一步指出：「乾元用九，乃見天則。」所謂「天則」，指的

① 章詩同注：《荀子簡注》，上海人民出版社，一九七四年七月第一版，第三八，第一二〇頁。

② 勞偉勛編：《博採珍聞》第三輯，廣西人民出版社，一九七〇年十一月第一版，第四〇九頁。

③ 《清宮述聞》（初、續編合編本），紫禁城出版社，一九九〇年五月第一版，第一五〇，第四〇四頁。

是自然規律。「用九」，表明了天道的變化無常，所謂「天有不測風雲，人有旦夕禍福」。若在天道突變之時，仍然能夠善於「用九」而不為九所用，就不僅是天下可治，而且是體現了天道之法則了。這是只有具備了「天德」的聖人，才能達到的一種極高的境界。鑒於自然數中的「九」，在易學中所蘊含的上述哲理，再加上乾卦之六爻皆以「龍」來作比喻，因而，在龍的傳人的心目中，「九」就成了一個非常吉利而且有些神秘的數字。從易學哲學到社會生活，從皇家禮儀到民間風俗，都可以找到「九」的影子。

♠天德用九

在《周易》中，「九」是個非常重要的數字。《周易》六十四卦，均由陰、陽二爻構成。其中，陽爻稱「九」，陰爻稱「六」。此說，源於《周易》筮法。根據《繫辭上傳》記載：「天一，地二、天三、地四、天五、地六、天七、地八、天九，地十。天數五，地數五，五位相得而各有合。天數二十有五，地數三十，凡天地之數五十有五。此所以成變化而行鬼神也。大衍之數五十，其用四十有九，分而為二以象兩，掛一以象三，揲之以四以象四時，歸奇於扐以象閏，五歲再閏，故再

扐而後掛。……是故四營而成易，十有八變而成卦。」「一、三、五、七、九，為

天數，又稱陽數；二、四、六、八、十，為地數，又稱陰數。天數之和，為二十

五，地數之和，為三十。《周易》筮法，始於天地之數。」

據現代易學家金景芳、呂紹綱先生考證，所謂「大衍之數」，即天地數的總

和，即十個自然數之和，為五十五。而筮法是人為的。用四十九根蓍草，是因為四

十九根經過四營三易的結果才能得出七、八、九、六這四個數[1]在這四個數中，

七、九是陽數，六、八是陰數。七為少陽，九為老陽，八為少陰，六為老陰。按照

古代人的數學觀念，陽數以進為大，九為陽數之老，無處可進乃退，退而變八，陽

變為陰，故而九為變爻；陰數以退為大，六為老陰，無處可退乃進，進而變七，陰

變為陽，因而六也是變爻。

乾卦，乾上，乾下，六爻皆陽。在行筮的時候，若所得之數全是九，由於九是

① 金景芳、呂紹綱著：《周易全解》，吉林大學出版社，一九八九年六月第一版，第四八五—四九

〇頁。

表二十一　「先天八卦」卦序數字的方位分布對照表

卦名	離	坎	乾	坤	震	巽	兌	艮
方位	正東	正西	正南	正北	東北	西南	東南	西北
卦序	三	六	一	八	四	五	二	七

變爻，乾卦就要變為坤卦。六爻都是九，謂之「天德」，即至純、至萃、至精之德。乾卦六爻全部用九而不用七，謂之「用九」。這時候，乾卦處於乾坤轉變的關鍵時刻，不可為首。人處在這種時候，亦當順其自然，遵守三極之道，不可枉自為首。

《周易・乾・用九》曰：「見群龍無首，吉。」《象辭上傳》曰：「用九，天德不可為首也。」《文言傳・乾文言》曰：「乾元用九，天下治也。」「乾元」不是指的某一爻，而是包括乾卦六爻在內。故而稱「天下治」，即天下大治。

「用九」，是說應當善於運用陽剛變化之客觀法則，即要剛柔相濟，寬猛相濟；掌握並運用了「用九」的法則，方可做到天下大治、天下太平。

也許是一種巧合，在北宋邵雍的所謂「先天八卦圖」（又稱「伏羲八卦圖」）和「後天八卦圖」（又稱「文王

表二十二　　「後天八卦」卦序數字的方位分布對照表

卦名	乾	兌	坤	離	巽	震	艮	坎
方位	西北	正西	西南	正南	東南	正東	東北	正北
卦序	一	八	二	七	六	三	五	四

八卦圖」）中，都蘊含著一個「九」字。例如：在「先天八卦圖」中，八卦的方位與其卦序之間，有如表二十一的對應關係。

在表二十一中，八卦的方位與其卦序之間的對應關係。

在「後天八卦圖」中，八卦的方位與其卦序之間的對應關係如表二十二。

其中，以乾卦為起點，按照逆時針方向數去，直到坎卦為止，每相鄰兩卦的卦序數目之和，也都是「九」。個中之奧妙尚不得而知。中國古代以所謂「真龍天子」自居的君主，為了宣揚其天德，大都對「九」抱有明顯的特殊興趣。

🌸**象徵用九**

在中國的傳統文化中，人們歷來習慣於用「九」及其

倍數作象徵。其中，所涉及的領域和內容，是非常廣泛的。例如：

一、天高九重

九為老陽之數，九九謂之重陽之數。高為陽，低為陰。在中國歷史上，最常見的用法，就是以「九」或「九九」之數，作為至高無上之「天」的象徵，即把天稱作「九重」、「九天」或「九宵」。戰國的時期，在《楚辭·天問》中，就有「圜則九重，孰營度之」的發問。意思是，圓形天體有九層，是誰的設計經營？明代，在明文淵閣大學士張治的七言絕句中，有所謂「大明宮闕九天開，中使傳宣殿裡來」的詩句；在田棘的詩句中，有所謂「宮漏漫從三殿報，爐煙別向九宵多」的描述①。這裡所說的「九天」、「九霄」，與「九重」的意義相同。「九重」，又稱「九成」。漢代馬季長（融）《長笛賦》：「托九成之孤岑兮，臨萬仞之石蹊。」郭璞注曰：「成，亦重也。言九者，數之多也。」《孫子兵法》十三篇中，第八篇為「九變」，即多變之義。

在中國的農曆中，九月初九謂之「重陽」節，以九九重陽之數來形容深秋之天高。此外，按照中國的民俗，從冬至開始計陽氣上升之日數或冬去春來之日數，有

所謂「九九消寒圖」。據明代劉侗、于奕正的記載：「日冬至，畫素梅一枝，為瓣八十有一，日染一瓣，瓣盡而九九出，則春深矣，曰九九消寒圖。」②明代宮中，盛行「九九消寒圖」。據《酌中志》記載：「冬至節，宮眷、內臣室中，貼司禮監刷印『九九消寒圖』。」據《養吉齋叢錄》：「道光初年，御製『九九消寒圖』，用『亭前垂柳珍重待春風』九字，字皆九筆也。」內直翰林諸臣按日填廓，細注陰晴風雪，皆以空白成字，工致絕倫，每歲象沿，遂成故事」。

《逸農筆記》也有類似記載：「道光朝，宮中作『九九消寒圖』。成廟書『庭前垂柳珍重待春風』九字，字各九畫，每日書一筆，至八十一日始畢。宮人皆效為之。」③

① 〔清〕孫承澤纂：《天府廣記》，北京古籍出版社，一九八三年五月版，第七二六頁。

② 〔明〕劉侗、於奕正著：《帝京景物略》，北京古籍出版社，一九八〇年十月第一版，第七〇頁。

③ 《清宮述聞》（初、續編合編本），紫禁城出版社，一九九〇年五月第一版，第五五二頁。

二、韶樂九成

《尚書·虞夏書·益稷》曰：「《簫韶》九成。」《簫韶》，是舜時的樂曲名，又稱韶樂。「九成」，鄭玄曰：「成，猶終也。每曲一終，必變更奏。故《經》言九成，《傳》言九奏，《周禮》謂之九變。」意思是說，演奏古樂曲時，奏完一曲為之一成，又叫一奏，或叫一變。九變而樂終，至九成完畢，稱為大成。

三、天保九如

古人在祝賀福壽綿延不絕的祝福之辭中，曾經連續用了九個「如」字：「如山如阜，如岡如陵，如川之方至，……如月之恆，如日之升，如南山之壽，……如松柏之茂，……」（《詩經·小雅·天保》）。以「天保九如」為祝壽之辭，寓意萬壽無疆。

四、天子九賜

相傳，古代的帝王賞賜大臣的器物有九種，稱作「九錫」。「錫」，與「賜」

同。《漢書‧武帝紀》元朔元年詔書中，有「乃加九錫」語。在不同的古籍中，關於九錫的名目大同小異，排列的前後順序也不盡一致。①

五、官分九品

據《國語‧周語》記載：「外官不過九品。」《漢書‧古今人物表》把古今人物分為九等。周代，官有九等之命。自魏、晉開始，立九品之制。文、武官員的九品之制，一直延續到明、清時代。

六、天子九貢

周代的時候，征納貢物有九種名目，稱作「九貢」。《周禮‧天官‧大宰》：「以九貢致邦國之用：一曰祀貢，二曰嬪貢，三曰器貢，四曰幣貢，五曰材貢，六日貨貢，七曰服貢，八曰斿貢，九曰物貢。」這種以「九」為定數的納貢制度，一

① 《辭源》，商務印書館，一九八三年十二月第一版，第一〇九頁。

226

直延續到清代。按照從清太宗時期延續下來的定制，蒙古喀爾喀各部每年要向清朝皇帝進貢「白駝一，白馬八」，謂之「九白之貢」①。後來，對不同地方納貢數目的增減，也都是按「九」的倍數來規定的。

例如，清康熙十三年（一六七四年）曾題准：每年過節，科爾沁等十旗，共進十二「九」之數的貢物，計有羊一百零八隻，乳酒一百零八瓶；鄂爾多斯六旗、吳喇特三旗，共進九「九」之數的貢物，計羊八十一隻，乳酒八十一瓶；其餘二十五旗，共進三「九」之數的貢物，計羊二十七隻，乳酒二十七瓶。

七、九九大慶

為了顯示「天子」的至尊至貴，在重大的慶典中所用的食品等方面，也往往以「九九」之數為最高規格。清代宮廷的年節大宴，包括水果、蜜餞、點心等，共計九十九品。清代皇帝過生日即所謂萬壽日，要舉行盛大的娛樂活動，共有「九九」八十一種節目，叫做「九九大慶會」。

據清《內務府奏銷檔》記載：「同治十三年十一月十五日，內務府為帝天花，呈進供品紅喜字酥九盒，紅太史餅九盒，紅鼓蓋九盒，蘋果九盒，百合九盒，春桔

九盒，爐豬九盒，熏肘九盒。」在這裡，同治皇帝享用的是八九盒。

據清末《宮中檔差務雜錄》記載：「光緒二十四年十月初十日慈禧太後萬壽，總管內務府大臣於初八日進九九盒。……清代皇帝每年萬壽日，皇太后萬壽暨皇后千秋正慶，內務府大臣例進九九盒。慈禧晚年萬壽，雖非正慶，亦進九九盒。盒數為八十一，內各裝吃食。」

此外，皇帝在敕建寺廟時，鑄佛之數量與重量，也往往以「九九」之數為最高品位。例如，清代，在乾隆皇帝的六十壽辰的時候，蒙古王公為給皇帝祝壽，共鑄造了「九」尊無量壽佛，供在承德博仁寺寶相長新殿內。

後來，為了慶祝乾隆皇帝的七十二壽辰，諸內外王公、文武大臣人等，共計鑄造了二千二百九十九個「九」，即兩萬零六百九十一尊佛。②

① 清代宮史研究會編：《清代宮史探微》，紫禁城出版社，一九九一年七月第一版，第六〇頁。

② 勞偉勳編：《博採珍聞》第三輯，廣西人民出版社，第七五—七六頁。

第五章　易學象數與皇家建築

八、君子九德

古時候，檢驗一個人的行為，以九種美德即所謂「九德」為最高準則。據《尚書·虞夏書·皋陶謨》記載，「九德」包括：「寬而栗，柔而立，願而恭，亂而敬，擾而毅，直而溫，簡而廉，剛而塞，強而義。」意思是說，「寬宏大量而又謹小慎微，性格溫和而又獨立不移，老實忠厚而又嚴肅莊重，柔和馴服而又剛毅果斷，為人耿直而又待人和氣，志向遠大而又注重小節，剛正不阿而又實事求是，堅強不屈而又符合道義」。

此外，在《逸周書·常訓》、《逸周書·文政》、《左傳·昭公·二十八年》、《國語·周語下》等古籍中，都有關於九德的記載，內容隨文而異。

九、君子九思

孔子說：「君子有九思：視思明，聽思聰，色思溫，貌思恭，言思忠，事思敬，疑思問，忿思難，見得思義。」（《論語·季氏》）。意思是說，「君子有九件需要認真思考的事情：看的時候，要想一想看清楚了沒有；聽的時候，要想一想

聽清楚了沒有；自己的臉色，要想一想保持溫和了沒有；自己的態度，要想一想做到謙恭了沒有；說出話來，要想一想做到忠實誠懇了沒有；做出事來，要想一想做到認真敬業了沒有；疑惑的時候，要找出具體的問題，進而去虛心地請教他人；忿怒的時候，要想一想可能引起的後患，以反身修德、自我克制；看見有利可得的時候，要想一想得到它是否合乎理義。」

在這裡，孔子用「九思」強調了君子在素質修養方面應達到的最高境界。

♠ 建築用九

在傳統建築特別是皇家建築中，用「九」作象徵之處就更多了。茲簡述如下。

一、京城規劃，以九象天

關於王城的建築形制，早在《周禮·考工記·匠人·營國》這部古籍中，就有如下明確的規定：「匠人營國，方九里，旁三門，國中九經九緯，經涂九軌」。「匠人營國」，是指建築工匠丈量土地建築都城。「方九里」，是說王城之規模，為東、南、西、北四面每邊各九里。「九經九緯」，指城內南北（經）、東西（緯）

方向，各有九條道路。「經涂九軌」，指縱、橫方向的道路的寬度均為車軌的九倍。此外，其中還規定：「周人明堂，度九尺之筵」；王城之制，「內有九室，九嬪居之。外有九室，九卿朝焉。九分其國，以為九分，九卿治之。」這裡，從建築到管理，均以「九」為準。

在中國的神話中，天帝所居之紫微宮開設有「九門」。唐代詩人李白就有「閶闔九門不可通，以額扣關閣者怒」的詩句（《李太白詩‧三‧梁甫吟》）。依照古制，天子所居之宮城正面中軸線上的城門，也有九門，以象九天。《楚辭‧九辯》曰：「君之門以九重」。其「九門」，由裡而外分別為：路門、應門、雉門、庫門、皋門、城門、近郊門、遠郊門、關門（參見《禮記‧月令‧季春之月》「毋出九門」鄭玄《注》）。後人又用「九門」、「九重」或「九重城闕」，泛指皇宮或京城。皇宮正門之前，又稱作「九龍口」。

唐代詩人李商隱在《隋宮》中，有「乘興南遊不戒嚴，九重誰省諫書函」的詩句；白居易在《長恨歌》中，有「九重城闕煙塵生，千乘萬騎西南行」的詩句。後來，在元代歐陽原功的詩中，也有「麗正門當千步街，九重深處五雲開」的句子。到元末明初，元朝的故宮業已冷落。這時候，明代文淵閣大學士宋訥在《壬子秋過

元故宮》詩中，又有「九重門辟人騎馬，萬歲山空樹集鴉」的詩句。這裡所說的

「九重」或「九重城闕」，均指帝王所居之京城。

明、清北京城的內城，就開設有九座城門，並設有九座旗炮房。九座城門各有

不同的用途：南面有三座城門，正中間的正陽門（俗稱前門）只供皇帝出入。一般

說來，皇帝也只是在冬至祭天的時候，才乘大駕由此出入。

據《震垣識略》記載：「正陽外門設而不開，惟大駕由之。月牆東西設二洞子

門，為官民出入」。左面的崇文門，走酒車（稱作酒道）；右面的宣武門，明代為

點兵選將出入之門，清代走押送犯人的囚車。北面有兩座城門，左面的德勝門，走

帥師出征和得勝歸來的軍隊（打敗仗回京也走德勝門，這次沒有得勝就下次得

勝）；右面安定門，走糞車（稱作糞道）。東面有兩座城門，左面的東直門，走運

木材、木炭的車（稱作柴道），右面的朝陽門，走運糧食的車（稱作糧道）。西面

有兩座城門，左面的阜城門，走運煤的車（稱作煤道）；右面的西直門，走給紫禁

城送水的車（稱作水道）。

明、清北京城內外，還有皇家的九座祭壇：祭天的天壇；祭地的地壇；祭太陽

神的日壇；祭二十八宿和其他星辰的月壇；祭山川的先農壇；祭雲雨雷神的天神

易學與建築

壇；祭天下山神的地祇壇；祭蠶神的先蠶壇；祭土地神和五穀神的社稷壇。從明、清紫禁城內的太和殿正面，由裡而外，從紫禁城到皇城有太和門、午門、端門、天安門、大明門（清代稱大清門，辛亥革命後稱中華門）等五座城門，再加上作為內城正門的正陽門兩重，以及外城中軸線南端的永定門兩重，共計「九重門」。

據《南苑冊》記載：清代，還將南苑的城門增至九個：正南叫南紅門，東南叫迴城門，西南叫黃村門；正北叫大紅門（又稱北紅門），稍東叫小紅門；正東叫東紅門，東北叫雙橋門；正西叫西紅門，西北叫鎖國寺門。

古代的皇宮，在平面空間的劃分上，也往往採取「九進」院落之最高規格。後來，由於皇帝對孔子的尊崇和抬舉，山東曲阜的孔廟也被特許以「八進」之制，孔府中路則有十一進院落。①

二、皇家建築，以九為尊

在京城中單體建築的形制上，用「九」作象徵之處，也很普遍。例如，明、清北京城內城以里，處於南北中軸線上的重要建築物，如，正陽門、天安門原來的建築高度，均為九丈九尺。正陽門、天安門、端門、午門的中間重樓，以及太和殿、

保和殿、乾清宮、坤寧宮等宮殿，均為九開間。其中，以太和殿的規格最高。

由於太和殿是重檐廡殿頂（即前後左右四面均為斜坡的屋頂），因而，其屋頂有正脊一，垂脊八，共有「九」道脊。一道正脊的兩端與八道垂脊的下端，各有一個龍頭吻，共計十龍，有所謂「九脊封十龍」之稱。其殿寬為九開間，而且，每間有九柱。所謂「太和殿殿九楹，每楹朱漆柱九」②。現在人們看到的太和殿為十一開間，這是因為在清代改建時，將東西兩面的廊子包進去的緣故。

中和殿，雖然沒有九開間的殿寬，但仍蘊含著一個「九」字。據《大清會典》：「中和殿，縱廣各三間」。「縱廣各三間」，三三見九，實際上就是九間。交泰殿，制與中和殿同。甚至，連乾清宮後暖閣的間數以及皇帝睡覺時所用的床數，都離不開「九」字。據《宙載》：「明代乾清宮後暖閣凡九間，有上有下，上下共置床二十七張（即三九之數引者注），天子隨時居寢，制度殊異。」

① 《中國大百科全書》建築・園林・城市規劃卷，中國大百科全書出版社，一九八八年五月第一版，第三五九—三六〇頁。

② 陳宗蕃編著：《燕都叢考》，北京古籍出版社，一九九一年第一版，第一五〇頁。

北京紫禁城的四座角樓，均為九梁十八柱（兩個九）、七十二（八個九）道脊，共計為九九之數（十一個九）。

此外，明、清時期，城門、院門等，每扇大門上的門釘的數目也有嚴格的規定。其中，以「九路」門釘，即九行、九排共計八十一顆門釘為最高規格。在雕龍照壁中，龍的數目有三、五、七、九之分。其中，最高的規格為「九龍壁」。如，北京紫禁城東路的九龍壁、北海公園內的九龍壁、山西大同的九龍壁等。北京紫禁城內的九龍壁上有九條巨龍，它們是用二百七十塊（三十個九）七色琉璃瓦拼接而成；壁頂斗栱之間採用了四十五塊（五個九）龍紋栱板。

紫禁城的四個角樓，皆為九梁十八柱（兩個九）七十二道脊（八個九），加起來正好是九十九（十一個九）。頤和園中的十七孔橋，同樣蘊含著一個「九」字。即，無論從橋的哪一端開始向中間數去，處於正中間位置的最大石孔，都是第「九」孔。

三、天壇建築，處處用九

在單體建築中，天壇內的主體建築，可謂精心「用九」之典範。例如，天壇中

的祈年殿，殿高九丈九尺，象徵九重天。基座三層，每層九級臺階。明代的時候，

祈年殿東、西兩廡的配殿各九間，後來又建有二十七間（三個九）配殿。直到清乾

隆年間，才撤去東西兩重廡。在祈年殿東北面，又有曲尺形長廊七十二間（八個

九），俗稱七十二連房。①

至於取象於天的天壇圜丘壇，則更是一座巧妙「用九」的奇特建築。圜丘壇為

三層圓形建築。其上層的中心，是一塊圓形石板，謂之「太極石」，又稱「天心

石」。太極石周圍，墁嵌著從一九到九九之數的扇形石板。即，扇形石板分布為九

圈，第一圈有九塊，第二圈為十八塊，直到第九圈為八十一塊。

明嘉靖年間，當圜丘壇落成時，就有人在賀詞中說，圜丘壇的建築完全仿效了

《太玄經》之規定，即：「九九」之數，象徵「九重天」。一九，象徵第一重日

天；二九，象徵第二重月天；三九，象徵第三重金星天；四九，象徵第四重木星

① 陳文良、魏開肇、李學文：《北京名園趣談》，中國建築工業出版社，一九八三年六月第一版，第

一五八頁。

天；五九，象徵第五重水星天；六九，象徵第六重火星天；七九，象徵第七重土星天；八九，象徵第八重二十八宿天；九九，象徵第九重宗動天，即上帝的起居室。

圜丘壇的中間一層與下面一層，均以其上層壇面為中心，墁嵌著九重扇形石板。每一重扇形石板，都是九的倍數。整個圜丘壇，以其三層壇面中的「九九」之數，把一個「九重天」的意境，表達得淋漓盡致。

不僅如此，明代的時候，就連天壇南天門西邊望燈臺上的望燈杆，都注意用九。此杆創建於明代嘉靖九年（一五三○年），杆長為造營九丈九尺九寸。清雍正八年，將杆長改為營造尺九丈。

飛龍在天，九五至尊

在《周易》六十四卦中，每一卦有六個爻位，自下而上依次稱作「初、二、三、四、五、上」。陽爻稱九，陽爻居五爻位稱作「九五」。九五，上卦居中，陽爻陽位，得中得正，其位至尊至貴，又稱作君位。因而，剛健中正之「九五」，在每一卦中都是最好的一爻。

乾卦中的「九五」，尤其尊貴。乾卦九五，剛健中正，純粹而精，既有君德又有君位。乾卦六爻皆以龍為象，龍自下而上，由「潛」而「見」，由「惕」而「躍」、而「飛」。至「九五」，龍已經飛上了天。「九五」的爻辭也最為吉利，所謂「飛龍在天，利見大人。」以人而論，九五德高位高，已達到了聖人的境界。

《象辭上傳‧乾卦》曰：「飛龍在天，大人造也。」此處，「大人」釋「龍」字，「造」釋「飛」字。《文言傳》曰：「飛龍在天，上治也」、「飛龍在天，乃位乎天德。」所謂「上治」，即居上以治下。「位乎天德」，是指的既有君位又有君德。位乎天德之君主方可上治。

「九五」之數，在易學中所處的這種至尊至貴的地位，及其在政治文化方面的上述內涵，使得中國古代許多處於至高無上地位的君主，都熱心於以「九五至尊」而自居，借以標榜其君德，炫耀其君位。因而，「九五」之數，就成了皇家建築中數理象徵的一種最佳選擇。

在明、清時期的北京城中，「九五至尊」的象徵，主要體現在以南北中軸線為中心的一些重要建築物上。

皇城的正門天安門，辟五闕，重樓東西廣九楹，南北進深五楹，彤扉三十六，

前臨御河（又稱外金水河），跨石梁（外金水橋）七座。「廣九楹縱五楹」，以象「九五至尊」；「彤扉三十六」與「石梁七」，象徵「三十六天罡」與「北斗七星」。上述之九、五、三十六、七等數字，合在一起，就象徵著以往欽天監俗稱之「罡星朝拱，九五天安」①。所謂「罡星朝拱」，是把君主比喻為北辰（北斗星），以宣揚其君德。因為，孔子曾經說過：「為政以德，譬如北辰，居其所而眾星共之。」（《論語·為政》）所謂「九五天安」，是說有君德之聖人居於「九五至尊」的君位，普天之下平安無事。

端門、午門，也都有「九五至尊」的象徵。端門，是紫禁城的重門。其建築形制與天安門同，辟五門、上覆重樓九楹。紫禁城的正門是午門，上覆重樓五座，又稱五鳳樓。其正中面南之城樓，廣九楹。

紫禁城內，規格最高之大門為太和門。「太和門，廣宇九楹」，門前「玉河（即內金水河——引者注）環繞，金水橋五座」②。太和門內，是紫禁城內最高大的主體建築，即外朝之太和殿。其原來的設計為廣九楹，深五楹。內廷大門為乾清門，「乾清門，廣宇五楹，中門三陛三出，各九級」。內廷中最高大的建築「乾清宮廣九楹，深五楹」。這些建築，均以「九五至尊」為象徵。

若將這些「九五」之數的重要建築加以比較的話，我們就可以看到從皇城的正

門（天安門）起，經紫禁城的重門（端門）、正門（午門），到紫禁城內的主體建

築（前朝的太和殿、內廷的乾清宮）止，「九五」之數一路呼應，把個「天子之

居」的至尊至貴形象烘托得活靈活現。

順便提一下，位於紫禁城內東路寧壽宮最南端坐南朝北的九龍壁，也含有「九

五」之數。寧壽宮，是清代乾隆做太上皇時居住的地方。其「宮殿規制仿正宮正

殿」，全宮亦分中、東、西三路。寧壽宮南面之「皇極殿仿保和殿一座，計九間」。

「寧壽宮，官制如坤寧宮」。皇極門對面的這座「九龍壁」，建造於清代乾隆三十

六年（一七七一年）。上面的九條龍分為五組，共有藍、白、紫、黃四種顏色，如

圖二十一示意。

① 魏建功等著：《瑣記清宮》，紫禁城出版社，一九九○年九月第一版，第一五七—一五八頁。

② 〔清〕鄂爾泰、張廷玉等編纂：《國朝宮史》，北京古籍出版社，一九八七年七月第一版，第一八

九頁。

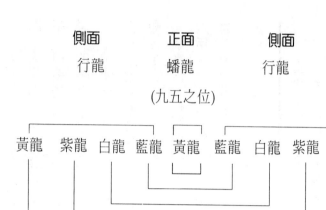

側面　　　　正面　　　　側面

行龍　　　　蟠龍　　　　行龍

(九五之位)

黃龍　紫龍　白龍　藍龍　黃龍　藍龍　白龍　紫龍　黃龍

圖二十一　　北京紫禁城九龍壁九條巨龍排列順序示意圖

在圖二十一中，黃顏色的龍有三條，其餘顏色的龍各有兩條；以正中間的黃龍為中心，左右各有四條藍、白、紫、黃相間對稱布局的行龍。

除了居於中央之位的黃龍為正面的蟠龍以外，其餘八條都是上下翻騰，姿態各異的側面行龍。正中間的這條正面黃龍，無論從九龍壁的哪一端數去，都居於第五位，即居於「九五至尊」之位。

此外，這座九龍壁的歇山頂上有五道脊，其正脊上雕飾著九條龍，各攢斗栱之間的栱眼壁，均用「九五」之數，即四十五條龍來裝飾。這種運用雙重的「九五」之數作為象徵的建築語言，進一步強調了「真龍天子」的至尊地位。

此外，在北京北海的九龍壁、山西大同的九龍壁上，處於「九五」尊位者，也都是黃色巨龍。

至哉坤元，用六永貞

《周易》六十四卦，以乾、坤二卦為根本。乾卦象天；坤卦象地。天地合氣，而萬物生焉。「大哉乾元」（《彖辭上傳‧乾》），天之體無所不包；「至哉坤元」（《彖辭上傳‧坤》），地之體廣而有限。乾之德「自強不息」（《象辭上傳》）；坤之性「厚德載物」（《象辭上傳》）。乾卦剛健；坤卦柔順。乾卦「萬物資始，乃統天」（《彖辭上傳》）；坤卦「萬物資生，乃順承天」（《彖辭上傳》）。乾卦六爻皆陽，坤卦六爻純陰。陰爻稱六，已如上述。

坤卦之卦體六爻皆六，坤卦之卦德順天承乾，故有所謂「六六大順」之稱。大順者，乃順天承乾也。其順承之性，猶如「牝馬之貞」（《周易‧坤》）。所謂「牝馬之貞」，是指母馬性情溫順、任勞任怨、靜中有動、善於負重的優良品質。牝馬之性，靜如慈母而動如脫兔，忍辱負重而日行千里。從行筮過程來看，如上所

易學與建築

述，若行筮之結果六爻皆為六，六為老陰之數，無處可退，進而變七，陰變為陽，坤變為乾，仍然要保持坤之德。

以人而論，處在這樣的關鍵時刻，要能夠做到：猝然臨之而不驚，無故加之而不怒。所謂「坤至柔而德也剛，至靜而德方」（《文言傳·坤文言》）。要做到這一點，就要善於「用六」，而不要為「六」所用。而善於「用六」的關鍵性原則，就是「利永貞」（《周易·坤·用六》）。即永遠堅守正道，方可獲得吉利的結果。「用六永貞，以大終也。」（《象辭上傳》）

上述坤卦之「六六」與「用六」的哲理，在講究上下尊卑關係的皇家建築中，最生動的體現就是位於坤寧宮左右兩側的東六宮和西六宮。

東六宮和西六宮，明代是皇帝的妃嬪居住之所，清代為後妃所居。所謂「三宮六院」的「三宮」，指的就是內廷中的乾清宮、交泰殿、坤寧宮，又稱後三宮；「六院」，指的是東、西六宮。作為中宮或正宮的坤寧宮，是只有皇后才有資格居住的地方。顧名思義，坤寧宮的命名已經表明了皇后所應當具備的順天承乾之坤德，按照古代的倫理觀念：坤順乾，則寧。

在中國歷史上，君主妻妾成群，由來已久。據《禮記》記載，周朝的制度是

「天子後六宮、三夫人、九嬪、二十七世婦、八十一御妻」。傳說中的所謂天子有「三宮六院，七十二妃」，看來並非虛言。

秦始皇統一天下，改天子為皇帝，以後，「六宮」數額一脈相傳。漢、唐時期，在後妃以下，均設宮宦女職達數百人。明代朱元璋鑒於歷代宮女過多之教訓，曾經規定六宮定制及宮女出入制度。明洪武年間，在南京所建的故宮中，其內廷為東、西各三宮，合稱六宮。但是，即便如此，明宮內的宮娥彩女仍然很多。到了明末，由於皇帝在生活上的窮奢極慾，明宮內的宮女多至九千人。清代，按照康熙以後的規定，「皇後居中宮；皇貴妃一、貴妃二、妃四、嬪六，貴人、常在、答應無定數，分居東西十二宮」（《二十五史・清史稿・後妃傳》）。

儘管在不同的朝代，對於後妃的人數有著不同的規定，但是，各朝對於後妃的坤德，都有著極其嚴格的要求。這種要求，在後宮的建築形式上，也有所體現。

明代嘉靖年間，世宗朱厚熜曾經對北京紫禁城內及北京地區的皇家建築有過較大的增改，史稱嘉靖改制。嘉靖十四年（一五三五年）五月，因西六宮之一的未央宮為其生父興獻帝的發祥之地，遂改為啟祥宮，並將東、西六宮中的長寧宮改為景仁宮，長壽宮改為延祺宮，永安宮改為永和宮，長陽宮改為景陽宮，長樂宮改為毓

德宮，萬安宮改為翊坤宮，長春宮改為永寧宮，壽昌宮改為儲秀宮，壽安宮改為咸福宮，咸熙宮改為咸安宮。

「鐘粹宮，明代初曰咸陽宮，……隆慶間始更名鐘粹宮。」[1]明代「萬曆四十三年六月，復更永寧宮曰長春宮」，「長樂宮更名毓德宮，萬曆四十四年十一月又更名永壽宮」，東六宮的「永寧宮，崇禎五年八月更名承乾宮」[2]。明代晚期，又將延祺宮改為延禧宮。清末慈禧當政時期，又將啟祥宮改為太極殿。明代的東、西六宮，雖然歷經易名，但其建築形制並未變動。

從東、西六宮的建築布局來看，它們各有六座院落。而且，這六座院落，又分為前後三排，每一排都被南北方向的虛軸（即東、西二長街）分為東、西兩座院落。從而呈現出東、西兩個三畫卦的坤卦形式。這兩個三畫卦，共有六個陰爻所組

① 《清宮述聞》（初、續編合編本），紫禁城出版社，一九九〇年五月第一版，第六九六頁。
② 〔清〕於敏中等編纂：《日下舊聞考》，北京古籍出版社，一九八三年五月版，第五二九—五三二頁。

成。而陰爻又稱「六」，六個陰爻即暗含有「六六」之數。因而，「六六大順」的順天承乾之坤德，可視為其建築布局的思想內涵。

經過歷次易名之後，東、西六宮的中間一排靠近中宮（又稱正宮）的兩座院落，格外引人注目。它們的名稱分別為「承乾」、「翊坤」。

「承」，是以下對上而言的，是承載、承受的意思。「承乾」，是指坤順天承乾，寓意位居中宮和兩宮的後妃應當順承天子。

「翊（ㄧˋ）」，是輔佐、幫助的意思。「翊坤」，寓意兩宮妃嬪應當輔佐、協助位居正宮或東宮的皇后。

這兩宮的命名，猶如畫龍點睛一般，概括地說明了東、西六宮的主人所應當具有的坤德。到了清代，乾隆皇帝又在「承乾宮」和「翊坤宮」的前殿，分別題寫了「德成柔順」和「懿恭婉順」的匾額。這兩個匾額，更進一步強調了對坤德之柔順的嚴格要求。自明末以來，「承乾宮」、「翊坤宮」的名稱始終未變。清代晚期，雖然對東、西六宮進行了一些改建，但其原來的整體布局，至今仍然依稀可見。

明代末年，北京紫禁城內廷之東、西六宮的建築布局，及其多次易名之後的名稱（圓括號內為最後一次更名前的原來宮名），如圖二十二示意。

西六宮 （☷☶）		北	西六宮 （☷☶）	
咸福宮 （壽安宮）	儲秀宮 （壽昌宮）	西二長街	鍾萃宮 （咸陽宮）	景陽宮 （長陽宮）
長春宮 （永寧宮）	翊坤宮 （萬安宮）		承乾宮 （永寧宮）	永和宮 （永安宮）
啟祥宮 （未央宮）	永壽宮 （毓德宮）	南	景仁宮 （長寧宮）	延禧宮 （延祺宮）

（右側標「東」、「東二長街」）

圖二十二　明末北京紫禁城東、西六宮的平面布局示意圖

陰陽象數，法地則天

在十個自然數之中，奇數一、三、五、七、九為「陽數」，又稱「天數」；偶數二、四、六、八、十為「陰數」，又稱「地數」。建築的「法地則天」，亦表現為法天地之數。

♠圓丘方澤，陰陽分明

明嘉靖九年，在北京的北郊建造方澤（地壇）以祭地，在南郊原來的天地壇內建造圓丘（天壇）以祭天。在圓丘、方澤的建築設計中，對天、地之數的運用，有著嚴格的區別。專門用來祭

天的圜丘壇，只用「天數」，不用「地數」，不用「天數」。其中，圜丘壇的建築，在運用「天數」的思路和技術上，尤為巧妙。

據《北京名園趣談》，古代的工匠，在圜丘壇的建築中，為了保證純粹的「天數」而不摻一個「地數」，全部結構都是用鴛鴦尺丈量出來的。所謂的鴛鴦尺，即古尺與今尺混合使用。當時的今尺叫做營造尺，古尺在名義上是所謂周尺，實際上是清康熙年間圓明園蒙養齋「內算學」的教習們所編寫的《御制律呂正義》中所說的周尺。具體的解決辦法是，用古尺丈量三層臺面的直徑，用今尺丈量壇臺的高度。最高一層臺面的直徑是古尺九丈，名為「一九」；中間一層臺面的直徑是古尺十五丈，名為「三五」；最下面一層臺面的直徑是古尺二十一丈，名為「三七」。這個丈量法，將一、三、五、七、九等五個「天數」全部用盡。而上、中、下三層臺面的直徑總和為古尺四十五丈，這理又包含了「九五」之數。

圜丘壇三層臺面上所壔嵌的石板的圈數和塊數，均為九的倍數。上層臺面從中心石向外數，第一圈石板為「一九」之數即九塊；第二圈石板為「二九」之數即十八塊……依此類推，至第九圈石板為「九九」之數即八十一塊。

上層臺面，合計為四十五個「九」即四百零五塊。中間一層臺面由裡向外數，第一圈為九十塊石板，然後以「九」塊石板之數逐圈遞加，至第九圈為一百六十二塊石板。中間一層臺面，合計為一百二十六個「九」，即一千一百三十四塊石板。下層臺面由裡向外數，第一圈為一百七十一塊石板，然後以「九」塊石板之數依次遞加，至第九圈為二百四十三塊石板，合計為二百零七個「九」即一千八百六十三塊石板。

到了清代，圜丘壇各層四周的雕花欄板數，也符合最大的天數「九」的倍數。上層臺面上，每一面的欄板數為十八塊，由二個「九」組成；四面共計七十二塊，由八個「九」組成。中間一層臺面上，每一面的欄板數為二十七塊，由三個「九」組成；四面共計一百零八塊，由十二個「九」組成。下層臺面上，每一面的欄板數為四十五塊，由五個「九」組成；四面共計一百八十塊，由二十個「九」組成。上、中、下三層臺面上，合計每一面的欄板數為九十，由十個「九」組成；四面的欄板數共計為三百六十塊，由二十個「九」組成。三百六十塊，恰好符合曆法中一周天的三百六十度。

與圜丘壇相反，方澤壇（地壇）的建築，全部都用「地數」（陰數）。方澤壇

分為上下兩成（層）。「上成方六丈，下成方十六丈六尺，均高六尺。上成正中六六方，外八八方，均以八八積成」。「磚用六八陰數，黃色琉璃，青白石砌，四擊陛各八級」。「護壇地一千四百七十六畝」。①

♠ 朝日夕月，陰陽各異

朝日壇（又稱日壇）西向，一層。日壇西向，意味著祭祀者在祭日的時候，面向太陽升起的方向。據《春明夢餘錄》記載，「壇方廣五丈，高五尺九寸，壇面用紅流離，階九級，俱白石」。

夕月壇（又稱月壇），壇東向，一層。月壇東向，意味著祭祀者在祭月的時候，面向月亮升起的方向。月壇「方廣四丈，高四尺六寸，面白琉璃，階六級，俱白石」，而且有「護壇地三十六畝」。朝日壇全用奇數即陽數；夕月壇全用偶數即陰數。

① 岱岳編：《北京趣聞一〇〇〇題》，中國旅游出版社，第二〇─二一頁。

不僅如此，到了清代，皇帝親自祭日和祭月的時間也分陰陽。皇帝只在十天干中的陽數之年親自祭日，陰數之年則委派大臣代為祭天。在十天干中，甲、丙、戊、庚、壬為陽，乙、丁、己、辛、癸為陰。據《大清會典則例》記載：皇帝祭日，隔一年親祭一次，甲、丙、戊、庚、壬年，皇帝親祭，「餘年譴官致祭」。

據《明嘉靖祀典》記載：皇帝從十二地支的陰數之年即丑年開始，以後每隔三年在陰數之年與陽數之年輪換致祭；即皇帝祭「夕月壇每三年一親祭，以丑、辰、未、戌年行事」，餘年委派大臣致祭。清襲明制。

♠ 宮殿建築，陰陽有序

明、清北京宮城的建築，在陰陽象數的運用方面非常講究。這裡僅就其中軸線上的一些主要建築為例，作如下探討。

明、清時代北京的皇家建築，就其總體而言，是逐步完成的，也是越來越講究的。這一點，我們從位於南北中軸線上的城門門闕、城門重樓、宮殿、宮門建築之開間數量的分布，就可以看出些眉目。

其一，位於全城中軸線上的皇城城門、紫禁城城門、紫禁城內的宮殿大門的門

闕數，及其門樓的開間數，甚至連紫禁城內砌地磚的層數在內，均為三、五、七、九等陽數。

大清門（明代稱大明門）正中三闕。天安門五闕，上覆重樓九楹、進深五楹。午門五闕，上覆五鳳樓，正中面南重樓九楹，角樓四座，每座縱、廣各三間，每座共九間，含五個九，還有兩側南長房各十三間。太和門九楹、三門；太和門左側之昭德門，連廊共五楹；太和門右側之貞度門，連廊五楹。乾清門，廣五楹；坤寧門，東、西兩廡各有九間房。神武門三闕，門樓五楹。

在前朝三大殿中，太和殿，廣九楹（清代擴展為十一楹）、進深五楹。中和殿，為仿效明堂形制而建，縱、廣各三楹，「連廊共五間」。保和殿廣九楹。在後廷三座宮殿中，乾清宮廣九楹、進深五楹。交泰殿制如中和殿，縱、廣各三楹，連廊共五間，五五二十五間，為「一、三、五、七、九」五個「天數」之和。

據清代乾隆年間高宗《交泰殿寶譜敘》，連交泰殿內所貯放的國家玉璽也定為二十五枚，所謂「國朝受天命，採古制為璽，……今交泰殿所貯，歷年既久，記載失真，且有重複者。爰加考正排次，定為二十有五，以符天數。」坤寧宮，廣九楹。

此外，據文獻記載，明代在建築北京紫禁城的時候，「紫禁城內砌地磚橫豎七層」。這種用純陽數來處理宮城中軸線上全部建築的設計手法，從易學象數的角度，再三地強調了「天子」之居的至尊地位。

其二，從清代的大清門至太和門，其東西兩廡的朝房，大都為陰數開間。

大清門「門內千步廊，東西向朝房各百有十楹。又折而北向，各三十四楹，皆聯檐通脊。」天安門以內，至端門以外，「東西兩廡各二十六楹」。「端門內東朝房五楹，為禮科公署；西朝房五楹，為工科公署。其東為太廟門，西為社稷門。迤北兩廡各四十二楹，均聯檐通脊，內東二十三楹，西二十楹，為部、院、寺、監朝房，餘吏科公署七楹，戶部公署九楹，在東。中書科直房六楹，兵部公署七楹，刑部公署七楹，在西。其吏科迤北三楹，……朝房北東出者為闕左門，西出者為闕右門，……門北東西廡各三楹」①。

此外，「端門之內，……又六科公所二楹，在西。」②。按照上述記載，除了門闕之外，端門以內的東、西兩廡，共計各九十二楹。「午門內東廡二十二楹」，「午門內西廡二十二楹」。這種將南北中軸線上正中方位的宮殿及其門闕重樓，設計為陽數開間，將其兩廡方位的東西朝房設計為陰數開間的處理方式，同封建王朝

中所強調的君臣之間嚴格的上下尊卑關係，是完全一致的。

其三，在太和門內，外朝三大殿兩廡，以及乾清門裡，內廷乾清宮的兩廡，均為陽數開間。

「太和門內東廡三十三楹，……東廡中為體仁閣，閣重樓，九楹」；左翼門「門座五間」；「太和門內西廡三十三楹，……西廡中為弘義閣，閣重樓九楹」；右翼門「門座五間」；「乾清門內北向兩廡，左為上書房，右為南書房」，「上書房在乾清宮左，五楹」，南書房在乾清宮右，五楹；東廡「端凝殿三楹，西向」③；西廡懋勤「殿三楹」④，東向。太和殿乃皇帝大典之處，乾清宮為皇帝居住之

① 《清宮述聞》（初、續編合編本），紫禁城出版社，一九九〇年五月第一版，第三五頁。

② 〔清〕鄂爾泰、張廷玉等編纂：《國朝宮史》，北京古籍出版社，一九八七年七月第一版，第一八六頁。

③ 《清宮述聞》（初、續編合編本），紫禁城出版社，一九九〇年五月第一版，第一三五、第一三六、第一五〇、第五三四頁。

④ 陳宗蕃編著：《燕都叢考》，北京古籍出版社，一九九一年十月第一版，第五四頁。

所。這種將太和殿與乾清宮前面及其兩廡的建築物設計為純陽數開間的處理方法，進一步增強了這兩處空間的「九五至尊」之陽剛氣勢。

其四，同宮城中軸線上特別是皇帝工作、起居之處的殿寬、進深全部運用純陽數開間的建築手法相比，令人注目的是，內廷建築則多用陰數。

「東、西六宮的進深多為陰數開間」①。據于倬雲先生考察：「外朝的踏跺級數、臺基、坎牆的磚皮層數多用奇數」；「但內廷中的坎牆、臺明、山牆、檐牆和宮牆下肩，以至踏跺的層數，多用偶數的布局方法」；「鐘粹宮前殿、前配殿坎牆砌磚六層，後寢坎牆砌磚四層，坤寧宮後檐坎牆十二層，臺基磚二十層，另外後宮御路臺階的階條數也多為偶數。」②上述各種處理方式，從不同的側面都體現出了中國古代宮殿建築之陰陽有序的觀念。

♠ 景山五亭，眾陰捧陽

此外，我們在位於紫禁城玄武門正北面的景山上，同樣可以找到蘊含有陰陽象數的建築語言。景山，明代稱作萬歲山。據記載，萬歲山是明代開挖筒子河和太液池時用挖出的泥土在元代青山的地方堆疊而成的。據《西元集》，萬歲山「為大內

之鎮山」。景山，又俗稱煤山，這是由於當初修建紫禁城時曾經在這裏堆過煤的緣

故。《野獲編》所謂的「相傳其下皆聚石炭（煤），以備閉城不虞之用」，純係誤

傳。據說，原來是在明代的時候，「也先南犯，于謙守城，樵汲路絕，為此說以安

民心」。一九〇〇年，八國聯軍進犯北京，法軍駐在景山，「欲取煤，鑿縱橫二

井，皆不得煤」（《大中華京師地理志》）。

清代順治十二年（一六五五年）改稱為景山。據《北京形勢大略》釋義：「景

字從日，言日在京也。所謂天無二日，民無二主也。山形五臺（五座山峰），應天

五氣（五方之氣）捧日也」。景山有五峰，「峰各有亭，踞其顛中曰『萬春』，左

曰『觀妙』，又左曰『周賞』，右曰『輯芳』，又右曰『富覽』，俱乾隆十六年

（一七五一年引者注）建。」

乾隆年間，在五座山峰上新建了這五座亭子之後，把個「景字從日，言日在京

① 清代宮史研究會編：《清代宮史探微》，紫禁城出版社，一九九一年七月第一版，第二六〇頁。

② 《禁城營繕紀》，紫禁城出版社，一九九二年十二月第一版，第二二〇—二二一頁，第四二頁註。

也」的意境塑造得更加豐滿、更加生動了。

當我們把景山的五座亭，同離它不遠的北海五龍亭加以比較的時候，就會發現它們雖然都是以五個為一組的群體亭臺建築，但無論是從建築手法上說還是從建築意境上說，兩者之間都有著很大的區別。

從它們的建築外觀來看，其方位一東一西、一正一偏，其位置一高一低，其布局一個是平面的一個是立體的。從它們的文化內涵來看，兩者在表達天地陰陽、上下主從的內涵方面有一定的共同之處，但這兩組亭子在表達同一觀念的時候，所運用的建築語言則是不相雷同的。如果說，北海五龍亭在表達君臣尊卑的關係上，主要運用的是天圓地方的象形語言的話，景山五座亭在表達上下主從的關係上，則主要運用的是天陽地陰的象數語言。

在景山的五座亭中，位於正中間山峰上的萬春亭，其位置最高，規格也最高。其亭面縱、廣均為五間，是一座三層檐四角攢尖式的正方形建築。「三」、「五」，皆為陽數。而且，在「一、三、五、七、九」五個陽數之間，「五」居中央；縱、廣各五間，即五五「二十五間」。「二十五」為五個陽數之和，象徵著景山「景」字中的京上之「日」。但是，這裡的「日」，不是實指天上之「日」，而

是比喻京中之「日」。萬春亭的方形重檐，已經為此作出了注腳：京中之「日」，不是指的天，而是指的天子。景山之「景」字，既是「日」在「京」上，又是「京」在「日」下。唐代詩人王勃在《滕王閣序》中，就有「望長安於日下」的詩句。以後，人們就把「日下」比作京都。清代康熙二十五年朱彝尊編輯的《日下舊聞》，以及乾隆三十九年欽定的《日下舊聞考》，均以「日下」命名。其中所說的「日下」，都是指的作為京都的北京。

萬春亭，建在北京的中軸線上，象徵著天子所居得中、得正之尊位；萬春亭，建在北京城的制高點上，又象徵著天子權力在人間的至高無上。此亭命名為「萬春亭」，則象徵著居中、得正之天子的江山萬代千秋，永世流傳。

位於萬春亭東、西兩側稍低處山峰上的觀妙（東側）、輯芳（西側）二亭，為二層檐八柱式的八角攢尖頂。位於萬春亭最外側更低處山峰上的周賞（東側）、富覽（西側）二亭，為二層檐六柱式的圓形攢尖頂。這四座亭子，在重檐數和立柱數方面，均採用陰數，可以說是象徵著其臣民八方來朝，其社稷圓滿無缺。景山上五座亭子的這種象數分布，同它們在山峰上的位置分布，及其所象徵的上下主從關係，都是一致的。

♠干支象數，陰陽對應

中國古代在天文曆數方面的輝煌成就之一，就是「干支紀曆」法。即用「甲、乙、丙、丁、戊、己、庚、辛、壬、癸」十天干，和「子、丑、寅、卯、辰、巳、午、未、申、酉、戌、亥」十二地支依次組成「六十甲子」的紀年曆法。干、支，與天、地一樣，都是相輔相成的概念。

有的學者很形象地比喻說，干、支「按字面上的意義來說，就相當於樹幹和枝葉，它們是一個相互依存、相互配合的整體。我國古代以天為『主』，以地為『從』，『天』和『干』相聯叫『天干』，『地』和『支』相聯叫做『地支』，合起來就是『天干地支』，簡稱『干支』」。

「十」與「十二」這兩個干支象數，在明、清北京紫禁城的建築規劃設計中，也有所體現。後三宮兩側之東、西六宮，合起來為十二宮，與十二地支相符。它們在使用功能上的內在聯繫，及其在建築布局上的外在體現，可作如圖二十三。

東六宮中間有東二長街將六宮分為東西兩部分，東二長街之北端曰千嬰門，南端曰麟趾門。「千嬰門之北有殿五所，所謂乾東五所也」。西六宮中間有西二長街

將六宮分為東西兩個部分，西二長街之北端曰百子門，南端曰螽斯門。百子門之北

有殿五所，曰乾西五所。

乾東、西五所，合起來為十所，與十天干相符。乾東西五所，原來均為少年皇

子、皇孫居住之所在。相對於「十二地支」而言，「十天干」屬陽。以「十天

干」為象徵的乾東西十所，就其整體而言屬陽，分開來看的乾東五所和乾西五所仍

然屬陽。相對於「十天干」而言，「十二地支」，屬陰。

以「十二地支」為象徵的東、西六宮，就其整體而言屬陰，分開來看的東六宮

和西六宮仍然屬陰。

這裡所運用的象徵天地陰陽關係的干支象數，同乾東、西十所，以及東、西十

二宮的使用功能之陰陽屬性，是完全一致的。其中，十天干、十二地支與乾東西十

所、東西十二宮的對應關係，採用于倬雲先生的排列順序。乾西五所中的四、五兩

所，即壬、癸兩所，已經在清乾隆初年改建成了花園。

在圖二十三中，乾東、西十所，與東、西十二宮之間的干支象數關係，也是一

種乾坤關係。

但是，這裡所說的乾坤關係，同紫禁城南北中軸線上坤寧宮與乾清宮之間的乾

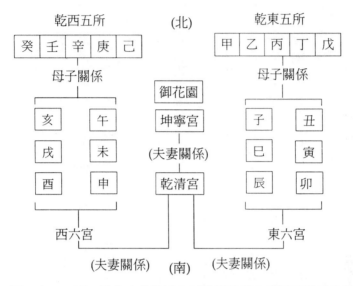

圖二十三　明、清北京紫禁城內廷建築的干支象數關係示意圖

坤關係，以及東西十二宮與乾清宮之間的乾坤關係，是完全不同的。

乾清宮，為皇帝所居。坤寧宮是正宮，又稱「中宮」，為皇后所居。東西十二宮，為妃嬪所居。

坤寧宮和東西十二宮，同乾清宮之間的乾坤關係，是一種同輩之間的夫妻關係。其中，坤寧宮與乾清宮之間，是地位最高的正宮皇后與皇帝之間的夫妻關係；東西十二宮與乾清宮之間，是級別分明的妃嬪與皇帝之間的夫妻關係。

而東西十二宮與乾東西十所之間的乾坤關係，在本質上則是一種長輩與晚輩之間的母子關係。

鑒於中國歷來有用天干、地支配合的「干支紀曆」的傳統，即用有限的干支相配可以計數無限的年代。因而，上述天干、地支之間的象數關係，以及與其相應的乾東西十所、東西四十二宮的建築布局，就寓意著紫禁城後宮中的夫妻和諧，子孫滿堂，後繼無窮。這種建築思想，已經由聯繫乾東西十所與東西四十二宮之間的東、西二長街北端的兩個宮門的命名「千嬰門」、「百子門」，以及其南端的兩個宮門的命名「麟趾門」、「螽斯門」所點破。

河圖象數，精心營築

在《繫辭上傳》中曰：「河出《圖》，洛出《書》，聖人則之；易有四象，所以示也；繫辭焉，所以告也；定之以吉凶，所以斷也。」這段話，說明了聖人做《易》是以《河圖》、《洛書》為法則的。此外，早在《尚書‧周書‧顧命》、《論語‧子罕》等文獻中，就有關於《河圖》的記載。但是，在宋朝以前，人們對於什麼是《河圖》、《洛書》這個問題，一直是眾說紛紜、莫衷一是的。到了北宋，在劉牧的《易數鈎隱圖》中，才出現了用黑白點來表示的《河圖》、《洛書》。但

是，以後廣為流傳的則是由南宋哲學家朱熹所支持的《河圖》（即劉牧所說的《洛

書》）、《洛書》（即劉牧所說的《河圖》）。

朱熹的《河圖》，由天地五行生成數所構成。根據《繫辭上傳》，在十個自然

數中，奇數一、三、五、七、九，為天數；偶數二、四、六、八、十，為地數。根

據《漢書·五行志》，一、二、三、四、五，謂之生數；五個生數各加五，即六、

七、八、九、十，謂之成數。而且，它們與五行（又稱五材）即「水、火、木、

金、土」之間，又有如下的關係：天一生水，地六成之；地二生火，天七成之；天

三生木，地八成之；地四生金，天九成之；天五生土，地十成之。這種與五行相配

的天地生成數，又稱之為河圖象數。

河圖象數，在明、清時代的皇家建築中，有著十分巧妙的運用。

◆天一生水，地六成之

按照傳統的五行生剋說，「水」能剋「火」。因此，凡是運用「天一、地六」

之河圖象數的建築，都同對火災的預防密切相關。

一、六龍石雕，獨出心裁

中國建築，屬於木結構系統。紫禁城又是規模極其龐大、建築高度集中之地，是集宮殿、門闕、亭臺、樓閣於一體的建築群體。其最大之禍患，莫過於火災。永樂十八年（一四二〇年），明代皇帝為了防止宮內火災的發生，以求「欽安」，在紫禁城北端的御花園內，建有一座欽安殿。「欽安殿祀玄天上帝」。「玄天」，係指北方之天。《呂氏春秋・有始》：「北方曰玄天」。在五方五行之中，北方屬水；水能剋火。「玄天上帝」又稱「玄武帝君」，在道教中被尊為北方水神。欽安殿的建築，就是按照河圖象數來設計的。

嘉靖年間，由於宮內多次失火。於是決定重修欽安殿，並在垣門上題寫了「天一之門」，寓意「天一生水」。清代，改為「天一門」。

按照天地五行生成數之間的對應關係，「天一生水，地六成之」；有「天一」，就應當有「地六」。那麼，這裡的「地六」究竟在哪兒呢？它在建築上又是以什麼方式表達出來的呢？

筆者在一九九二年曾經注意到，這裡的「地六」，就在「天一門」內正中間、

欽安殿前的一塊丹陛石雕上。在紫禁城中軸線上，其他宮殿前面或後面（如保和

殿）的丹陛石上，大都雕有九條龍（共分三組，每一組一上二下共三條龍）。而欽

安殿前面的這塊丹陛石上，卻雕有六條龍（兩條龍相對為一組，從上到下共分三

組）。六龍石雕，在整個紫禁城內，也是極其罕見的。坤寧宮北面倒有一塊六龍石

雕，其寓意為「用六永貞」、「順天承乾」。而欽安殿前面這塊六龍石雕，則是同

「天一生水」相對應的。

上述設計，在建築藝術方面，生動地體現了中國古代工匠的聰明智慧；在實用

功能方面，則不過是一種良好願望的象徵罷了。實際上，從明代欽安殿建成以後，

直到清末，北京紫禁城內的火災，時有發生。

明永樂十九年（一四二二年），因大火而燒毀了三大殿（《明卓異記》）。正

統五年（一四四〇年），重建三殿兩宮。正德九年（一五一四年），明武宗玩火，

燒毀了乾清宮，當時他還對左右取樂說：「好一棚大煙火也！」（《明武宗實

錄》）到正德十六年（一五二一年）乾清宮才建成。嘉靖三十六年（一五五七年）

四月，雷雨大作，燒毀了三大殿、文武樓、奉天門、左順門、右順門及午門外左右

廊（《明世宗實錄》）。

嘉靖四十年（一五六二年）重建而成。萬曆二十四年（一五九六年）三月，乾清宮、坤寧宮又發生火災，萬曆二十五年歸極門（即通向武英殿的熙和門）發生火災，延燒皇極等殿。究其原因，既有天災，又有人禍。

例如，明代除了雷電和皇帝玩火造成的火災之外，還有一些宦官「既盜庫物，又縱火燒庫。」[1]清末宮殿失火的原因之一，也是管事「太監串通放火，銷滅證據。」[2]因而，依靠欽安殿，也未必能夠保「欽安」。

二、六楹樓閣，別具匠心

在清代北京紫禁城中，一般的宮殿樓閣，均為奇數開間的建築。然而，位於文華殿後面的文淵閣，卻是一處與眾不同的偶數開間的樓閣建築。文淵閣，「閣制三層，上下各六楹。」建於清乾隆三十九年（一七七四年）。

① 《禁城營繕紀》，紫禁城出版社，一九九二年十二月第一版，第四九頁。
② 魏建功等著：《瑣記清宮》，紫禁城出版社，一九九○年九月第一版，第二九頁。

據《會典事例》，其「閣制仿浙江鄞縣范氏天一閣」。位於今浙江寧波的天一閣，是明代藏書家范欽的藏書樓，建於明嘉靖四十年（一五六一年），也是中國保存至今最古老的藏書樓。藏書樓，最害怕的是火。而水能剋火，取名「天一」即蘊含「天一生水」之義。

清乾隆三十七年（一七七二年）下令遍訪天下藏書，編輯《四庫全書》。乾隆三十九年（一七七四年）下令仿照天一閣建造文淵閣，四十一年（一七七六年）建成此閣，以貯藏清代編輯的《四庫全書》和《古今圖書集成》。為了分藏《四庫全書》的副本，清朝政府陸續在全國建造了六座藏書樓。其中，北京圓明園內的文源閣（建於一七七四年，已毀）、承德避暑山莊內的文津閣（建於一七七四年）、瀋陽故宮內的文溯閣（建於一七八一—一七八二年），與文淵閣一起，稱之為北四閣；杭州孤山的文瀾閣、鎮江金山寺行宮的文淙閣（已毀）、揚州大觀堂的文匯閣（已毀），稱之為南三閣。合稱清代七閣。

上述建築之形制，均與文淵閣同。

文淵閣坐北向南，前有長方形水池，上跨石梁一座，引內金水河河水注之，閣後壘石為山。其樓層數，明二暗三：最上層的外觀為六開間，內部為一通間，象徵

「天一生水」；中間為一暗層；下面一層，為六開間，象徵「地六成之」。

所謂的六開間，實際上是五間半；最西頭的半間，實為樓梯間。傳說紫禁城內

有九千九百九十九間半房屋中的那個半間，就是指的文淵閣西頭這半間樓梯間。正

如《侍文淵閣》歌詞中所說的那樣：「又題先天生一義，成之地六陰含陽。五奇六

偶象結構，最西一架其梯桄。」

清代七閣與欽安殿的建築，兩者相比較而言，同樣一個「天一生水，地六成

之」的文化內涵，卻有著截然不同的表達方式。真可謂各有新意，匠心別具。正如

清乾隆四十一年《御制題文淵閣》中所說：「四庫庋藏待，層樓結構新。」

此外，清代七閣的命名，也頗為講究。從其表面來看，清代七閣的名稱，大都

帶有三點水，這與藏書樓防火之要義相通；從其內涵來看，這些名稱又都表達了一

種尊史重文的文化傳統。正如乾隆在《御制文源閣記》中所表白的那樣：

「文之時義大矣哉，以經世，以載道，以立言，以牖民。自開闢以至於今，所

謂天之未喪斯文也。派也，支也，流也，皆自源而分；集也，子也，史也，皆自經而

出。故吾於貯四庫之書首重者經，而以水喻文，顧溯其源，且數典天一之閣，亦庶

幾不大相徑庭也夫！」

♠八九門釘，精妙絕倫

一、門釘之謎的由來

明、清北京紫禁城，有四座城門。其中，南面的午門、西面的西面的玄武門（清康熙年間改稱神武門），這三座城門的每一扇大門上，均設有九路門釘，即九行九列共八十一顆門釘。只有東面的東華門是個例外，東華門的每扇大門上，均為八行九列共七十二顆門釘。留意此事的人，無不為之納悶。久而久之，就成了中國建築史上難以解釋的「北京東華門門釘之謎」。

由於「九九」之數在中國傳統文化中的重要地位，後來曾被規定為皇家所獨自享用的尊貴之數。關於門釘的數量，明代以前雖然未見有明文規定。但是，根據考古發現，明代北京十三陵定陵地宮的石門上，就已經雕刻有九行九列八十一顆門釘。從這一事實來看，有理由做出如下推測：

明代北京紫禁城所用的門釘之數，已經同尊卑分明的等級制度聯繫了起來。清

代制定的《大清會典》則明確記載道：「宮殿門廡皆崇基，上覆黃琉璃，門設金釘」，「壇廟圜丘外內垣門四，皆朱扉金釘，縱橫各九」。「親王府制正門五間、門釘縱九橫七」；「世子府制正門五間，金釘減親王七之二（即減去七分之二，為縱九橫五──引者注）」；「郡王、貝勒、貝子、鎮國公、輔國公與世子府同」；

「公門釘縱橫皆七，侯以下至男遞減至五五，均以鐵」。清代工部《工程作法》也有類似的記載：門釘的使用，分為九路、七路、五路三種。其中，等級最高的是九路，即縱橫各九共計八十一顆門釘。以下等級之門釘數量，依次為縱九橫七共六十三，縱九橫五共四十五，縱橫各七共四十九，縱橫各五共二十五。以上各路門釘之總數，均為陽數（奇數）。而北京紫禁城東華門的門釘，卻使用了八九之數，即縱九橫八共七十二的陰數（偶數）。

僅僅從這一傳統禮制來看，的確是難以理解的。於是，就出現了諸多猜測。近年來出版的一些書籍，對此也時有提起。

二、兩種流行的說法

其中，最為流行的說法有兩種，即所謂「罪門說」與「鬼門說」。前者認為，

「東華門門釘原來也是八十一枚。明末李自成起義，攻陷北京，明思宗朱由檢（即崇禎皇帝——引者注）倉皇逃出東華門，到煤山（今景山）自縊，清初重修東華門時，將門釘減去一行責其未能擋駕之罪。」後者認為，「東華門的門釘為偶數七十二枚，可能與封建迷信有關。古人認為，奇數為陽，偶數為陰；人生屬陽，人死屬陰。因為清代幾個皇帝順治、嘉慶、道光等，死後都是出東華門送殯，進東華門迎靈的，因而門釘用陰數，以象徵『鬼門』。」①

筆者經過歷史的和文化的考察，已表明上述說法都是不能成立的。②

三、門釘之謎的答案

實際上，北京東華門門釘的八九之數這一特殊數目，並不是什麼「罪門」的象徵，更不是什麼「鬼門」的象徵，而是吉祥和諧的象徵。現將其中之奧秘簡述如下。

中國傳統文化，以和為吉，反之為凶。紫禁城屬於陽宅，即為活人居住之所。

根據《陽宅三要》，決定陽宅文化環境之吉凶的要素有三，即門、主、灶。

門，即院牆之大門，為出入必由之地；主，即高大的主房，為起居活動之所；

灶，即灶房，為烹製飲食之地方。陽宅先看大門次看主房，按照五行方位，只要門主相生，即以吉斷，相尅即以凶斷。

又據《古營造賦》：「生出尅入則凶，生入尅出則吉。生尅論乎其方，吉凶隨乎其宅。」就是說，院牆之大門與屋脊高大之主房之間的生尅關係，是決定陽宅吉凶的關鍵。而門、主的方位朝向，又是均係定其生尅關係的關鍵。歸根結底，決定陽宅吉凶之關鍵的關鍵，在於門、主的方位。這一理論，既適用於民居，也適用於皇宮。

北京紫禁城屬於陽宅，紫禁城就是它的院牆，紫禁城的四座城門就是其院牆之大門。紫禁城的建築，是對多種方位系統的綜合應用。其中，與東華門門釘之謎關係最大的是正五行方位系統、十天干方位系統與河圖方位系統。紫禁城在大格局上，用的是正五行方位系統，即位於東方之東華門屬木，位於南方之什門屬火，位

①吳弘、劉江編著：《中國名勝古蹟之謎》，中國和平出版社，一九九〇年十一月第一版，第十一頁。
②韓增祿：《東華門門釘之謎與中國傳統文化》，《北京建築工程學院學報》，一九九四年第一期。

於西方之西華門屬金，位於北方之玄武門屬水，位於正中方位之三大殿屬土。

按照五行之生剋關係，在南北中軸線上，從南向北數，是火生土、土剋水，即土、土生金，即外剋內，生入剋出，屬於吉宅；在東西中軸線上，從東向西數，則是木剋土、土生金，即外剋內、內生外、生出剋入，屬於凶宅。這裡，在決定吉宅的因素中，生入即門生主、火生土是關鍵；在決定凶宅的因素中，剋入即門剋主、木剋土是根本。因而，形成凶宅的根源，就在於位居東方的東華門。

在中國的建築中，連民居都要追求一個和諧吉祥的氣氛即所謂吉宅，而忌諱凶宅，更不要說皇宮了。把皇宮建成凶宅，是要犯死罪的。然而，由於皇家既要居中而處，又要在其院牆上四面開設大門以象徵其中央之地位，因此，就在建築設計上出現了一個天大的難題。面對這一天大的難題，中國古代的建築師和風水師，是怎樣解決的呢？他們基於崇尚和諧、趨吉避凶的易學原則，以及整體思維的易學方法，採取了如下兩項措施。

其一，是逢凶化吉，以避凶。也就是說，要設法避免東華門剋主的問題。有沒有辦法呢？有。內容豐富的中國傳統文化，為解決這一難題提供了思路。

中國古代的建築工匠，為了解決這一難題，巧妙地運用了十天干方位系統、陰陽方

位系統，以及河圖方位系統。

十天干方位系統與正五行方位系統相配合，即所謂：東方甲乙木，南方丙丁火，中央戊己土，西方庚辛金，北方壬癸水。其中，天干、五行，又各分陰陽，即：

甲木屬陽木，如森林之木；

乙木屬陰木，如花草之木；

丙火屬陽火，如盛大之火；

丁火屬陰火，如燈盞之火；

戊土屬陽土，如大地之土；

己土屬陰土，如庭院之土；

庚金屬陽金，如斧鉞之金；

辛金屬陰金，如首飾之金；

壬水屬陽水，如江河之水；

癸水屬陰水，如杯盤之水。

這裡所謂的陰、陽，在量上有一個大小強弱的區別。墨子說過：「五行毋常

勝，說在宜。」（《墨子‧經下》）就是說，五行之間也不是經常能夠制勝的，以多勝少、以強勝弱罷了。春秋末軍事家孫武也說過：「五行無常勝」（《孫子兵法‧虛實篇》）。在這裡，五行之間相勝（即相剋）與否，有一個量的問題。比如，水能剋火，然而，陰水則未必能剋陽火，所謂杯水車薪無濟於事也。木能剋土，然而，陰木則不能剋陽土！這樣，出路就在於將東華門所屬之東方木，設計為陰木，而避免出現陽木。

那麼，如何區分東華門之陰木與陽木呢？聰明的古代建築工匠，巧妙地運用了易學象數，即用每一扇城門上的門釘數目之「陰數」（偶數）「陽數」（奇數）來區分其陰陽。就東華門來說，九路門釘即九行九列共八十一顆門釘為陽數，表示陽木或甲木，此木能剋土，象徵門釘剋主，有凶宅之相，斷不可採用。而採用八九之數，即八行九列共七十二顆門釘為陰數，表示陰木或乙木，此木不剋土，無門剋主凶宅之慮。因此，在北京紫禁城的四座城門中，唯有位於東方之東華門的門釘不能用陽數，而只能用陰數。

東華門的門釘數，為什麼非用八行九列共七十二這個陰數，而不用其它的陰數呢？這個問題可作如下幾方面的理解：

八行九列中的「九」，與前面所說的禮制等級有關，是最高等級的象徵。它向

人們表明：東華門每一扇城門上的門釘總數，雖然降低為陰數，但是，並不因此而

失去其皇家至尊地位之禮制。八行九列中的「八」，則與河圖象數相吻合。按照河

圖象數的方位系統：

一六北方水；

三八東方木；

二七南方火；

四九西方金；

五十中央土。

其中，位居東方之天地五行生成數之間的關係是：天三生木，地八成之。就是

說，與「東方木」相應的「地數」或「陰數」，正好是「八」！這樣，以尊卑之制

而論，門釘的列數採用了至尊之陽數「九」；以河圖象數而論，門釘的行數採用了

東方之成數「八」。同時，東方之成數「八」，又正好是陰數。八九之總數，避陽

取陰，以象「陰木」。於是，一個天大的難題，最後就由於對河圖象數的巧妙運用

而被化解了。這種處理方法，一舉化解了可能出現的凶宅之象，並在文化環境和建

築心理上，體現了一種和諧吉祥的氣氛。

此外，東華門門釘所採取的八九之數，無論是從門釘的美學功能上說，也都是比較合理的，並無什麼妨礙。以致於一般人若不特別留心，就很難發現其每扇門上的門釘少了一行。

其二，是固本揚和，以趨吉。為了烘托皇宮陽宅之吉祥氣氛，在化解紫禁城東西中軸線上「木剋土」這一凶宅之相的同時，又採取了強化紫禁城南北中軸線上「火生土」這一吉宅之相的如下措施：

一個是，將中央主房即外朝三大殿建於「基崇二丈」高的象徵「陽土」的高臺之上。古人云：「臺高多陽」（《呂氏春秋‧孟春紀》）。「三」，乃象徵天、地、人三極之道的陽數。故而，建三大殿於「三」層高的、「土」字形的玉石臺基（又稱「三臺」）之上，以象徵「陽土」或「戊土」。

另一個措施是，由對建築色彩的巧妙運用，以強化「火生土」這一吉兆氣氛。因而，將紫禁城以南北中軸線上的宮殿、宮門為主的絕大部分建築，處理成紅、黃二色，即紅色的宮牆、宮門，上面覆以黃色琉璃瓦的色彩基調。這樣，將中央主殿建

從正五行的色彩方位系統來說，南方「火」行為紅色，中央「土」行為黃色。因

於「土」字形的「三臺」之上，「陰木」就絕無克「陽土」之力了。

透過對北京東華門門釘之謎的上述分析，我們不僅看到了河圖象數的妙用，而且領略了古代工匠靈活運用易學文化的智慧。

大展出版社有限公司
品冠文化出版社
圖書目錄

地址：台北市北投區(石牌)　電話：(02)28236031
致遠一路二段 12 巷 1 號　　28236033
郵撥：0166955～1　　傳真：(02)28272069

法律專欄連載 · 大展編號 58

台大法學院　　法律學系／策劃
　　　　　　　法律服務社／編著

1. 別讓您的權利睡著了(1)　　　　　200 元
2. 別讓您的權利睡著了(2)　　　　　200 元

·生活廣場· 品冠編號 61 ·

1. 366 天誕生星	李芳黛譯	280 元
2. 366 天誕生花與誕生石	李芳黛譯	280 元
3. 科學命相	淺野八郎著	220 元
4. 已知的他界科學	陳蒼杰譯	220 元
5. 開拓未來的他界科學	陳蒼杰譯	220 元
6. 世紀末變態心理犯罪檔案	沈永嘉譯	240 元
7. 366 天開運年鑑	林廷宇編著	230 元
8. 色彩學與你	野村順一著	230 元
9. 科學手相	淺野八郎著	230 元
10. 你也能成為戀愛高手	柯富陽編著	220 元
11. 血型與十二星座	許淑瑛編著	230 元
12. 動物測驗—人性現形	淺野八郎著	200 元
13. 愛情、幸福完全自測	淺野八郎著	200 元
14. 輕鬆攻佔女性	趙奕世編著	230 元
15. 解讀命運密碼	郭宗德著	200 元
16. 由客家了解亞洲	高木桂藏著	220 元

· 女醫師系列 · 品冠編號 62

1. 子宮內膜症	國府田清子著	200 元
2. 子宮肌瘤	黑島淳子著	200 元
3. 上班女性的壓力症候群	池下育子著	200 元
4. 漏尿、尿失禁	中田真木著	200 元
5. 高齡生產	大鷹美子著	200 元
6. 子宮癌	上坊敏子著	200 元

7.	避孕	早乙女智子著	200 元
8.	不孕症	中村春根著	200 元
9.	生理痛與生理不順	堀口雅子著	200 元
10.	更年期	野末悅子著	200 元

·傳統民俗療法· 品冠編號 63

1.	神奇刀療法	潘文雄著	200 元
2.	神奇拍打療法	安在峰著	200 元
3.	神奇拔罐療法	安在峰著	200 元
4.	神奇艾灸療法	安在峰著	200 元
5.	神奇貼敷療法	安在峰著	200 元
6.	神奇薰洗療法	安在峰著	200 元
7.	神奇耳穴療法	安在峰著	200 元
8.	神奇指針療法	安在峰著	200 元
9.	神奇藥酒療法	安在峰著	200 元
10.	神奇藥茶療法	安在峰著	200 元

·彩色圖解保健· 品冠編號 64

1.	瘦身	主婦之友社	300 元
2.	腰痛	主婦之友社	300 元
3.	肩膀痠痛	主婦之友社	300 元
4.	腰、膝、腳的疼痛	主婦之友社	300 元
5.	壓力、精神疲勞	主婦之友社	300 元
6.	眼睛疲勞、視力減退	主婦之友社	300 元

·心想事成· 品冠編號 65

1.	魔法愛情點心	結城莫拉著	120 元
2.	可愛手工飾品	結城莫拉著	120 元
3.	可愛打扮 & 髮型	結城莫拉著	120 元
4.	撲克牌算命	結城莫拉著	120 元

·少年偵探· 品冠編號 66

1.	怪盜二十面相	江戶川亂步著	特價 189 元
2.	少年偵探團	江戶川亂步著	特價 189 元
3.	妖怪博士	江戶川亂步著	特價 189 元
4.	大金塊	江戶川亂步著	特價 230 元
5.	青銅魔人	江戶川亂步著	特價 230 元
6.	地底偵探王	江戶川亂步著	
7.	透明怪人	江戶川亂步著	

8. 怪人四十面相	江戶川亂步著	
9. 宇宙怪人	江戶川亂步著	
10. 恐怖的鐵塔王國	江戶川亂步著	
11. 灰色巨人	江戶川亂步著	
12. 海底魔術師	江戶川亂步著	
13. 黃金豹	江戶川亂步著	
14. 魔法博士	江戶川亂步著	
15. 馬戲怪人	江戶川亂步著	
16. 魔人剛果	江戶川亂步著	
17. 魔法人偶	江戶川亂步著	
18. 奇面城的秘密	江戶川亂步著	
19. 夜光人	江戶川亂步著	
20. 塔上的魔術師	江戶川亂步著	
21. 鐵人Q	江戶川亂步著	
22. 假面恐怖王	江戶川亂步著	
23. 電人M	江戶川亂步著	
24. 二十面相的詛咒	江戶川亂步著	
25. 飛天二十面相	江戶川亂步著	
26. 黃金怪獸	江戶川亂步著	

·武 術 特 輯· 大展編號 10

1. 陳式太極拳入門	馮志強編著	180元
2. 武式太極拳	郝少如編著	200元
3. 練功十八法入門	蕭京凌編著	120元
4. 教門長拳	蕭京凌編著	150元
5. 跆拳道	蕭京凌編譯	180元
6. 正傳合氣道	程曉鈴譯	200元
7. 圖解雙節棍	陳銘遠著	150元
8. 格鬥空手道	鄭旭旭編著	200元
9. 實用跆拳道	陳國榮編著	200元
10. 武術初學指南	李文英、解守德編著	250元
11. 泰國拳	陳國榮著	180元
12. 中國式摔跤	黃 斌編著	180元
13. 太極劍入門	李德印編著	180元
14. 太極拳運動	運動司編	250元
15. 太極拳譜	清·王宗岳等著	280元
16. 散手初學	冷 峰編著	200元
17. 南拳	朱瑞琪編著	180元
18. 吳式太極劍	王培生著	200元
19. 太極拳健身與技擊	王培生著	250元
20. 秘傳武當八卦掌	狄兆龍著	250元
21. 太極拳論譚	沈 壽著	250元
22. 陳式太極拳技擊法	馬 虹著	250元

23. 二十四式太極拳 三十二式太極劍 　　　　闞桂香著　180 元
24. 楊式秘傳 129 式太極長拳　　張楚全著　280 元
25. 楊式太極拳架詳解　　　　　林炳堯著　280 元
26. 華佗五禽劍　　　　　　　　劉時榮著　180 元
27. 太極拳基礎講座：基本功與簡化 24 式　李德印著　250 元
28. 武式太極拳精華　　　　　　薛乃印著　200 元
29. 陳式太極拳拳理闡微　　　　馬　虹著　350 元
30. 陳式太極拳體用全書　　　　馬　虹著　400 元
31. 張三豐太極拳　　　　　　　陳占奎著　200 元
32. 中國太極推手　　　　　　　張　山主編　300 元
33. 48 式太極拳入門　　　　　　門惠豐編著　220 元
34. 太極拳奇人奇功　　　　　　嚴翰秀編著　250 元
35. 心意門秘籍　　　　　　　　李新民編著　220 元
36. 三才門乾坤戊己功　　　　　王培生編著　220 元
37. 武式太極劍精華 +VCD　　　薛乃印編著　350 元
38. 楊式太極拳　　　　　　　　傅鐘文演述　200 元
39. 陳式太極拳、劍 36 式　　　闞桂香編著　250 元
40. 正宗武式太極拳　　　　　　薛乃印著　220 元

·原地太極拳系列· 大展編號 11

1. 原地綜合太極拳 24 式　　　胡啟賢創編　220 元
2. 原地活步太極拳 42 式　　　胡啟賢創編　200 元
3. 原地簡化太極拳 24 式　　　胡啟賢創編　200 元
4. 原地太極拳 12 式　　　　　胡啟賢創編　200 元

·名師出高徒· 大展編號 111

1. 武術基本功與基本動作　　　劉玉萍編著　200 元
2. 長拳入門與精進　　　　　　吳彬　等著　220 元
3. 劍術刀術入門與精進　　　　楊柏龍等著　220 元
4. 棍術、槍術入門與精進　　　邱丕相編著　220 元
5. 南拳入門與精進　　　　　　朱瑞琪編著　　元
6. 散手入門與精進　　　　　　張　山等著　　元
7. 太極拳入門與精進　　　　　李德印編著　　元
8. 太極推手入門與精進　　　　田金龍編著　　元

·實用武術技擊· 大展編號 112

1. 實用自衛拳法　　　　　　　溫佐惠著
2. 搏擊術精選　　　　　　　　陳清山等著

·道學文化· 大展編號 12

1.	道在養生：道教長壽術	郝　勤等著	250 元
2.	龍虎丹道：道教內丹術	郝　勤著	300 元
3.	天上人間：道教神仙譜系	黃德海著	250 元
4.	步罡踏斗：道教祭禮儀典	張澤洪著	250 元
5.	道醫窺秘：道教醫學康復術	王慶餘等著	250 元
6.	勸善成仙：道教生命倫理	李　剛著	250 元
7.	洞天福地：道教宮觀勝境	沙銘壽著	250 元
8.	青詞碧簫：道教文學藝術	楊光文等著	250 元
9.	沈博絕麗：道教格言精粹	朱耕發等著	250 元

·易學智慧· 大展編號 122

1.	易學與管理	余敦康主編	250 元
2.	易學與養生	劉長林等著	300 元
3.	易學與美學	劉綱紀等著	300 元
4.	易學與科技	董光壁著	280 元
5.	易學與建築	韓增祿著	280 元
6.	易學源流	鄭萬耕著	元
7.	易學的思維	傅雲龍等著	元
8.	周易與易圖	李申著	元

·神算大師· 大展編號 123

1.	劉伯溫神算兵法	應　涵編著	280 元
2.	姜太公神算兵法	應　涵編著	280 元
3.	鬼谷子神算兵法	應　涵編著	280 元
4.	諸葛亮神算兵法	應　涵編著	280 元

·秘傳占卜系列· 大展編號 14

1.	手相術	淺野八郎著	180 元
2.	人相術	淺野八郎著	180 元
3.	西洋占星術	淺野八郎著	180 元
4.	中國神奇占卜	淺野八郎著	150 元
5.	夢判斷	淺野八郎著	150 元
6.	前世、來世占卜	淺野八郎著	150 元
7.	法國式血型學	淺野八郎著	150 元
8.	靈感、符咒學	淺野八郎著	150 元
9.	紙牌占卜術	淺野八郎著	150 元
10.	ESP 超能力占卜	淺野八郎著	150 元

11.	猶太數的秘術	淺野八郎著	150 元
12.	新心理測驗	淺野八郎著	160 元
13.	塔羅牌預言秘法	淺野八郎著	200 元

·趣味心理講座·大展編號 15

1.	性格測驗① 探索男與女	淺野八郎著	140 元
2.	性格測驗② 透視人心奧秘	淺野八郎著	140 元
3.	性格測驗③ 發現陌生的自己	淺野八郎著	140 元
4.	性格測驗④ 發現你的真面目	淺野八郎著	140 元
5.	性格測驗⑤ 讓你們吃驚	淺野八郎著	140 元
6.	性格測驗⑥ 洞穿心理盲點	淺野八郎著	140 元
7.	性格測驗⑦ 探索對方心理	淺野八郎著	140 元
8.	性格測驗⑧ 由吃認識自己	淺野八郎著	160 元
9.	性格測驗⑨ 戀愛知多少	淺野八郎著	160 元
10.	性格測驗⑩ 由裝扮瞭解人心	淺野八郎著	160 元
11.	性格測驗⑪ 敲開內心玄機	淺野八郎著	140 元
12.	性格測驗⑫ 透視你的未來	淺野八郎著	160 元
13.	血型與你的一生	淺野八郎著	160 元
14.	趣味推理遊戲	淺野八郎著	160 元
15.	行為語言解析	淺野八郎著	160 元

·婦 幼 天 地·大展編號 16

1.	八萬人減肥成果	黃靜香譯	180 元
2.	三分鐘減肥體操	楊鴻儒譯	150 元
3.	窈窕淑女美髮秘訣	柯素娥譯	130 元
4.	使妳更迷人	成 玉譯	130 元
5.	女性的更年期	官舒妍編譯	160 元
6.	胎內育兒法	李玉瓊編譯	150 元
7.	早產兒袋鼠式護理	唐岱蘭譯	200 元
8.	初次懷孕與生產	婦幼天地編譯組	180 元
9.	初次育兒 12 個月	婦幼天地編譯組	180 元
10.	斷乳食與幼兒食	婦幼天地編譯組	180 元
11.	培養幼兒能力與性向	婦幼天地編譯組	180 元
12.	培養幼兒創造力的玩具與遊戲	婦幼天地編譯組	180 元
13.	幼兒的症狀與疾病	婦幼天地編譯組	180 元
14.	腿部苗條健美法	婦幼天地編譯組	180 元
15.	女性腰痛別忽視	婦幼天地編譯組	150 元
16.	舒展身心體操術	李玉瓊編譯	130 元
17.	三分鐘臉部體操	趙薇妮著	160 元
18.	生動的笑容表情術	趙薇妮著	160 元
19.	心曠神怡減肥法	川津祐介著	130 元

20. 內衣使妳更美麗　　　　　　　陳玄茹譯　130 元
21. 瑜伽美姿美容　　　　　　　　黃靜香編著　180 元
22. 高雅女性裝扮學　　　　　　　　陳珮玲譯　180 元
23. 蠶糞肌膚美顏法　　　　　　　坂梨秀子著　160 元
24. 認識妳的身體　　　　　　　　　李玉瓊譯　160 元
25. 產後恢復苗條體態　　　居理安・芙萊喬著　200 元
26. 正確護髮美容法　　　　　　山崎伊久江著　180 元
27. 安琪拉美姿養生學　　　安琪拉蘭斯博瑞著　180 元
28. 女體性醫學剖析　　　　　　　　增田豐著　220 元
29. 懷孕與生產剖析　　　　　　　岡部綾子著　180 元
30. 斷奶後的健康育兒　　　　　東城百合子著　220 元
31. 引出孩子幹勁的責罵藝術　　　　多湖輝著　170 元
32. 培養孩子獨立的藝術　　　　　　多湖輝著　170 元
33. 子宮肌瘤與卵巢囊腫　　　　　陳秀琳編著　180 元
34. 下半身減肥法　　　　　納他夏・史達賓著　180 元
35. 女性自然美容法　　　　　　　吳雅菁編著　180 元
36. 再也不發胖　　　　　　　　池園悅太郎著　170 元
37. 生男生女控制術　　　　　　中垣勝裕著　220 元
38. 使妳的肌膚更亮麗　　　　　　　楊　皓編著　170 元
39. 臉部輪廓變美　　　　　　　芝崎義夫著　180 元
40. 斑點、皺紋自己治療　　　　　高須克彌著　180 元
41. 面皰自己治療　　　　　　　伊藤雄康著　180 元
42. 隨心所欲瘦身冥想法　　　　　　原久子著　180 元
43. 胎兒革命　　　　　　　　　　鈴木丈織著　180 元
44. NS 磁氣平衡法塑造窈窕奇蹟　　古屋和江著　180 元
45. 享瘦從腳開始　　　　　　　山田陽子著　180 元
46. 小改變瘦 4 公斤　　　　　　宮本裕子著　180 元
47. 軟管減肥瘦身　　　　　　　高橋輝男著　180 元
48. 海藻精神秘美容法　　　　　　劉名揚編著　180 元
49. 肌膚保養與脫毛　　　　　　鈴木真理著　180 元
50. 10 天減肥 3 公斤　　　　　　彤雲編輯組　180 元
51. 穿出自己的品味　　　　　　西村玲子著　280 元
52. 小孩髮型設計　　　　　　　　李芳黛譯　250 元

・青春天地・ 大展編號 17

1. A 血型與星座　　　　　　　　柯素娥編譯　160 元
2. B 血型與星座　　　　　　　　柯素娥編譯　160 元
3. O 血型與星座　　　　　　　　柯素娥編譯　160 元
4. AB 血型與星座　　　　　　　柯素娥編譯　120 元
5. 青春期性教室　　　　　　　　呂貴嵐編譯　130 元
7. 難解數學破題　　　　　　　　宋釗宜編譯　130 元
9. 小論文寫作秘訣　　　　　　　林顯茂編譯　120 元
11. 中學生野外遊戲　　　　　　　熊谷康編著　120 元

12. 恐怖極短篇	柯素娥編譯	130 元
13. 恐怖夜話	小毛驢編譯	130 元
14. 恐怖幽默短篇	小毛驢編譯	120 元
15. 黑色幽默短篇	小毛驢編譯	120 元
16. 靈異怪談	小毛驢編譯	130 元
17. 錯覺遊戲	小毛驢編著	130 元
18. 整人遊戲	小毛驢編著	150 元
19. 有趣的超常識	柯素娥編譯	130 元
20. 哦！原來如此	林慶旺編譯	130 元
21. 趣味競賽 100 種	劉名揚編譯	120 元
22. 數學謎題入門	宋釗宜編譯	150 元
23. 數學謎題解析	宋釗宜編譯	150 元
24. 透視男女心理	林慶旺編譯	120 元
25. 少女情懷的自白	李桂蘭編譯	120 元
26. 由兄弟姊妹看命運	李玉瓊編譯	130 元
27. 趣味的科學魔術	林慶旺編譯	150 元
28. 趣味的心理實驗室	李燕玲編譯	150 元
29. 愛與性心理測驗	小毛驢編譯	130 元
30. 刑案推理解謎	小毛驢編譯	180 元
31. 偵探常識推理	小毛驢編譯	180 元
32. 偵探常識解謎	小毛驢編譯	130 元
33. 偵探推理遊戲	小毛驢編譯	180 元
34. 趣味的超魔術	廖玉山編著	150 元
35. 趣味的珍奇發明	柯素娥編著	150 元
36. 登山用具與技巧	陳瑞菊編著	150 元
37. 性的漫談	蘇燕謀編著	180 元
38. 無的漫談	蘇燕謀編著	180 元
39. 黑色漫談	蘇燕謀編著	180 元
40. 白色漫談	蘇燕謀編著	180 元

·健 康 天 地· 大展編號 18

1. 壓力的預防與治療	柯素娥編譯	130 元
2. 超科學氣的魔力	柯素娥編譯	130 元
3. 尿療法治病的神奇	中尾良一著	130 元
4. 鐵證如山的尿療法奇蹟	廖玉山譯	120 元
5. 一日斷食健康法	葉慈容編譯	150 元
6. 胃部強健法	陳炳崑譯	120 元
7. 癌症早期檢查法	廖松濤譯	160 元
8. 老人痴呆症防止法	柯素娥編譯	170 元
9. 松葉汁健康飲料	陳麗芬編譯	150 元
10. 揉肚臍健康法	永井秋夫著	150 元
11. 過勞死、猝死的預防	卓秀貞編譯	130 元
12. 高血壓治療與飲食	藤山順豐著	180 元

13. 老人看護指南 柯素娥編譯 150元
14. 美容外科淺談 楊啟宏著 150元
15. 美容外科新境界 楊啟宏著 150元
16. 鹽是天然的醫生 西英司郎著 140元
17. 年輕十歲不是夢 梁瑞麟譯 200元
18. 茶料理治百病 桑野和民著 180元
19. 綠茶治病寶典 桑野和民著 150元
20. 杜仲茶養顏減肥法 西田博著 170元
21. 蜂膠驚人療效 瀨長良三郎著 180元
22. 蜂膠治百病 瀨長良三郎著 180元
23. 醫藥與生活㈠ 鄭炳全著 180元
24. 鈣長生寶典 落合敏著 180元
25. 大蒜長生寶典 木下繁太郎著 160元
26. 居家自我健康檢查 石川恭三著 160元
27. 永恆的健康人生 李秀鈴譯 200元
28. 大豆卵磷脂長生寶典 劉雪卿譯 150元
29. 芳香療法 梁艾琳譯 160元
30. 醋長生寶典 柯素娥譯 180元
31. 從星座透視健康 席拉‧吉蒂斯著 180元
32. 愉悅自在保健學 野本二士夫著 160元
33. 裸睡健康法 丸山淳士等著 160元
34. 糖尿病預防與治療 藤山順豐著 180元
35. 維他命長生寶典 菅原明子著 180元
36. 維他命C新效果 鐘文訓編 150元
37. 手、腳病理按摩 堤芳朗著 160元
38. AIDS瞭解與預防 彼得塔歇爾著 180元
39. 甲殼質殼聚糖健康法 沈永嘉譯 160元
40. 神經痛預防與治療 木下真男著 160元
41. 室內身體鍛鍊法 陳炳崑編著 160元
42. 吃出健康藥膳 劉大器編著 180元
43. 自我指壓術 蘇燕謀編著 160元
44. 紅蘿蔔汁斷食療法 李玉瓊編著 150元
45. 洗心術健康秘法 竺翠萍編譯 170元
46. 枇杷葉健康療法 柯素娥編譯 180元
47. 抗衰血癒 楊啟宏著 180元
48. 與癌搏鬥記 逸見政孝著 180元
49. 冬蟲夏草長生寶典 高橋義博著 170元
50. 痔瘡‧大腸疾病先端療法 宮島伸宜著 180元
51. 膠布治癒頑固慢性病 加瀨建造著 180元
52. 芝麻神奇健康法 小林貞作著 170元
53. 香煙能防止癡呆？ 高田明和著 180元
54. 穀菜食治癌療法 佐藤成志著 180元
55. 貼藥健康法 松原英多著 180元
56. 克服癌症調和道呼吸法 帶津良一著 180元

57. B 型肝炎預防與治療　　　　　野村喜重郎著　180 元
58. 青春永駐養生導引術　　　　　早島正雄著　18C 元
59. 改變呼吸法創造健康　　　　　原久子著　180 元
60. 荷爾蒙平衡養生秘訣　　　　　出村博著　180 元
61. 水美肌健康法　　　　　　　　井戶勝富著　170 元
62. 認識食物掌握健康　　　　　　廖梅珠編著　170 元
63. 痛風劇痛消除法　　　　　　　鈴木吉彥著　180 元
64. 酸莖菌驚人療效　　　　　　　上田明彥著　180 元
65. 大豆卵磷脂治現代病　　　　　神津健一著　200 元
66. 時辰療法—危險時刻凌晨 4 時　呂建強等著　180 元
67. 自然治癒力提升法　　　　　　帶津良一著　180 元
68. 巧妙的氣保健法　　　　　　　藤平墨子著　180 元
69. 治癒 C 型肝炎　　　　　　　　熊田博光著　180 元
70. 肝臟病預防與治療　　　　　　劉名揚編著　180 元
71. 腰痛平衡療法　　　　　　　　荒井政信著　180 元
72. 根治多汗症、狐臭　　　　　　稻葉益巳著　220 元
73. 40 歲以後的骨質疏鬆症　　　　沈永嘉譯　180 元
74. 認識中藥　　　　　　　　　　松下一成著　180 元
75. 認識氣的科學　　　　　　　　佐佐木茂美著　180 元
76. 我戰勝了癌症　　　　　　　　安田伸著　180 元
77. 斑點是身心的危險信號　　　　中野進著　180 元
78. 艾波拉病毒大震撼　　　　　　玉川重德著　180 元
79. 重新還我黑髮　　　　　　　　桑名隆一郎著　180 元
80. 身體節律與健康　　　　　　　林博史著　180 元
81. 生薑治萬病　　　　　　　　　石原結實著　180 元
82. 靈芝治百病　　　　　　　　　陳瑞東著　180 元
83. 木炭驚人的威力　　　　　　　大槻彰著　200 元
84. 認識活性氧　　　　　　　　　井土貴司著　180 元
85. 深海鮫治百病　　　　　　　　廖玉山編著　180 元
86. 神奇的蜂王乳　　　　　　　　井上丹治著　180 元
87. 卡拉 OK 健腦法　　　　　　　東潔著　180 元
88. 卡拉 OK 健康法　　　　　　　福田伴男著　180 元
89. 醫藥與生活(二)　　　　　　　鄭炳全著　200 元
90. 洋蔥治百病　　　　　　　　　宮尾興平著　180 元
91. 年輕 10 歲快步健康法　　　　石塚忠雄著　180 元
92. 石榴的驚人神效　　　　　　　岡本順子著　180 元
93. 飲料健康法　　　　　　　　　白鳥早奈英著　180 元
94. 健康棒體操　　　　　　　　　劉名揚編譯　180 元
95. 催眠健康法　　　　　　　　　蕭京凌編著　180 元
96. 鬱金（美王）治百病　　　　　水野修一著　180 元
97. 醫藥與生活(三)　　　　　　　鄭炳全著　200 元

國家圖書館出版品預行編目資料

易學與建築/韓增祿著
——初版，——臺北市，大展，2002〔民 91〕
面；21 公分，——（易學智慧；5）
ISBN 957-468-117-3（平裝）

1. 易經—研究與考訂　2. 建築—哲學，原理
920.1　　　　　　　　　　　　90021467

中國瀋陽出版社授權中文繁體字版

易學與建築

ISBN 957-468-117-3

著　　者／韓　增　祿
責任編輯／信　群·薛勁松　等
發 行 人／蔡 森 明
出 版 者／大展出版社有限公司
社　　址／台北市北投區（石牌）致遠一路 2 段 12 巷 1 號
電　　話／（02）28236031·28236033·28233123
傳　　眞／（02）28272069
郵政劃撥／01669551
E－mail ／ dah-jaan @ms 9.tisnet.net.tw
登 記 證／局版臺業字第 2171 號
承 印 者／高星印刷品行
裝　　訂／日 新 裝 訂 所
排 版 者／弘益電腦排版有限公司
初版 1 刷／2002 年（民 91 年）2 月
初版發行／2002 年（民 91 年）4 月

定　價／280 元